（孔劉）

（金高銀）

포토에세이

孤 單 又 燦 爛 的 神

Dokebi 寫真散文

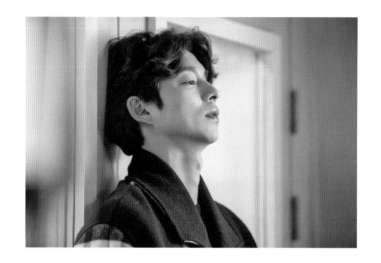

孤 單 又 燦 爛 的 神

Dokebi 寫真散文

Hwa & Dam Pictures・Story Culture 著

游芯歆 譯

포토에세이

화앤담픽처스·스토리컬처 지음

不管是誰的人生，
總有遇上自己宿命的時刻。

當被世人遺棄，孤單寂寞之際，當身不由主捲入洪流之時，

那瞬間，若有一抹孤單又燦爛的光線，照射在你身上，那就是你與宿命相逢的時刻。

《Dokebi》，就是將東方傳說以影像呈現，描繪出一個意志堅強的人在面對悲劇宿命之際，

會做出什麼樣的抉擇。

明知命運注定悲劇，卻依然朝向終點邁步，那孤單卻美好的意志。

盛放在生死之間，深情難捨的愛情。

如春陽的一抹笑容，如初雪的一朵親吻，

在生死間徘徊的Dokebi，現在以寫真散文和大家見面。

四個人的命運，四種選擇
宿命的同居時代，於焉展開！

前世今生，上天都與我對立。被不死浪漫詛咒纏身的Dokebi，金信

自從知道我是Dokebi新娘之後，就一直在等待！一個「命中注定早該死去」的人類新娘，池听晬

我上輩子到底犯了什麼罪？姦淫？謀反？……Dokebi家房客，喪失記憶的人，陰間使者

那男人怎麼回事？幹嘛看著我流淚……？而且還很詭異！看似孩子氣卻勇於面對愛情的女人，Sunny

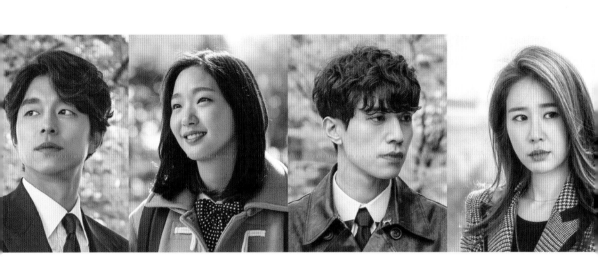

「我們的懇求能改變我們的宿命嗎？」

Contents

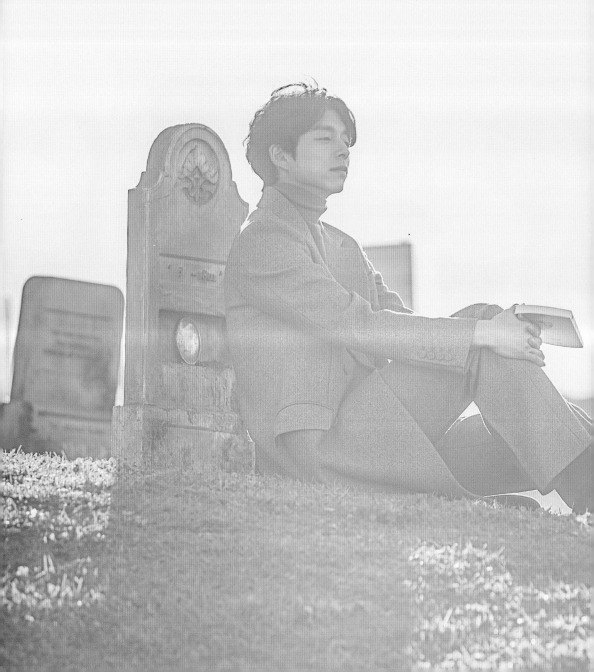

004　序幕

008　前言

012　**Part1**　殘酷浪漫的，宿命

126　**Part2**　孤單燦爛的愛情，以及姻緣

222　**Part3**　奇蹟，在於我的選擇

318　**幕後花絮**

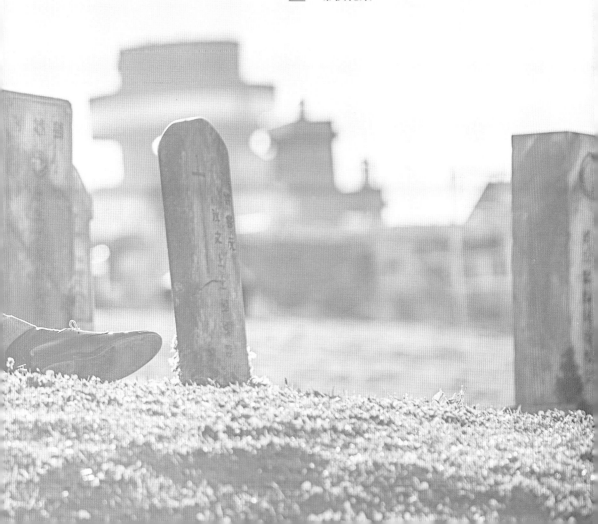

高麗武神，金信。一生疲於奔命。
生死，血流成河的戰場上，他終日向神祈求。

「我們……難道不是您的子民嗎？」

不管是高麗的神祇，還是異國的天神，都不回應他們的哀號與呼喊。
即使從煉獄似的戰場上，也活著回來了。

然而，被嫉妒蒙蔽雙眼，在奸臣的讒言之下，幼主的利刃對準他的心臟。
就在烈日當空的午時，他死在了主君劍下。

因為神依然充耳不聞……。

那劍上沾染著無數人的鮮血和怨恨，及強烈的祈願直衝天際。金信，成了Dokebi覺醒。

孤單送走900年歲月的他，面前出現了一個似乎有著坎坷故事，卻喪失了記憶的陰間使者，

以及一個自稱是「Dokebi新娘」，「命中注定早就該死去」的少女听暐。
從此以後，這三人開始了奇妙的同居生活……。

陰間使者和Dokebi，起初衝突不斷，後來逐漸累積起如膠似漆的友情。
在領悟了自身命運之後，逐漸親近起來的听暐和金信，
他們的關係也在不知不覺間開始發生變化。

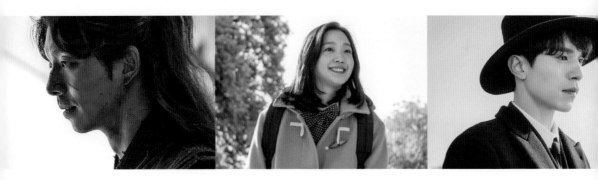

「只有Dokebi新娘才能拔出那把劍，讓他回歸虛無，平靜以終。」

即使夢見Dokebi新娘的神諭，听晫仍毫無所覺地與Dokebi陷入炎炎可危的愛情中。
即使盡力推拒听晫，金信仍在不知不覺中被深深地吸引。

「下次吧！今天就算了。今天就和妳一起說說笑笑。……一天，再一天就好，就如同今天這樣。」

初雪，初吻，越來越多幸福溫暖的回憶，讓金信越來越捨不得听晫。
最終遲疑著是否要完成神諭……。

然而，在不知不覺中和金信結下深厚友情的陰間使者，將Dokebi新娘的神諭告訴了听晫，
最後听晫選擇飄然離去。

及時送到的听晫生死簿，他們所不知的Dokebi新娘另一個不同命運，
不拔出Dokebi的劍，死的就是Dokebi新娘！

「不拔出這把劍，死亡就會如影隨形！」
「神對您，對我，都太殘酷了！」

另一方面，老是在讓自己忍不住落淚的女人Sunny身邊打轉的陰間使者發現，那女人，
竟然是金信珍若至寶的畫軸裡畫的妹妹──高麗王妃金善轉世，
自己則是那個殺了所有人的愚蠢君王。

 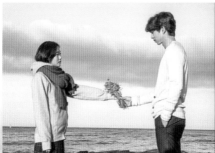 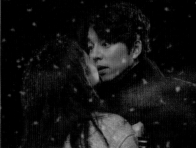

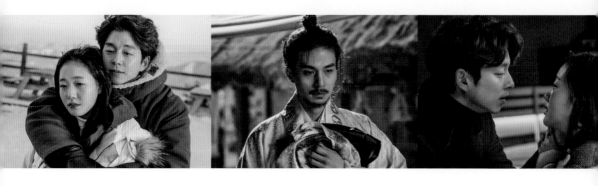

「年幼、愚蠢的那臉龐，原來就是我？」

而還有另一個存在，一直隱匿在他們身邊。
那就是九百年前把所有人都逼至絕境的大奸臣——朴仲憲的惡靈。
帶著強烈惡意的他，一直虎視眈眈地在Sunny和听晫身邊打轉。

這時，金信才終於明白，這900年來自己身上為何會插著一把劍。
於是就趁著朴仲憲的惡靈想附到听晫身上的瞬間，拔劍處決了他。

與此同時……悲傷、怨恨、憤怒，
以及這900年來和劍一同深植心中的一團火，全都化為灰燼消散。

而他，也回歸虛無……
平靜以終。

「我求神，讓我化為雨，化為初雪，只要能回到妳身邊。
我也愛妳，早就愛上了妳。」

陰間使者和Dokebi同居一室，是神的惡作劇？還是神的計畫？
Dokebi新娘的詛咒，是神的關懷？還是神的懲罰？

人與神之間賭上的宿命，
以及，明知此宿命，卻仍虛心接受，大步向前的
堅毅Dokebi和Dokebi新娘的神祕、美麗、浪漫傳奇！

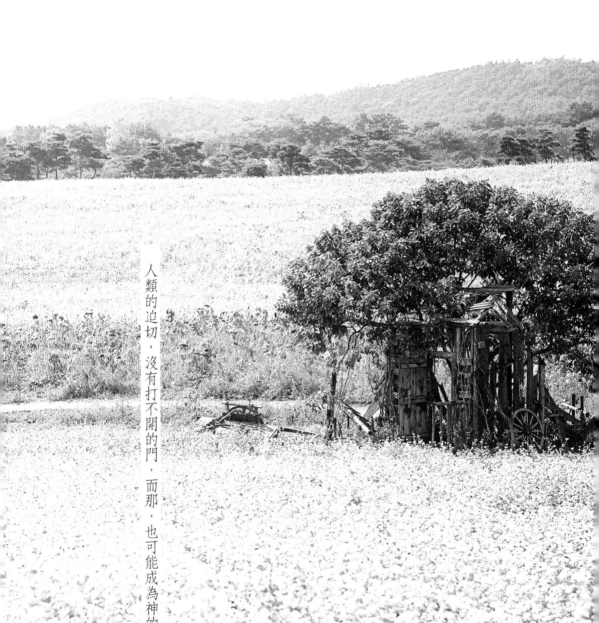

人類的迫切，沒有打不開的門，而那，也可能成為神的變數。

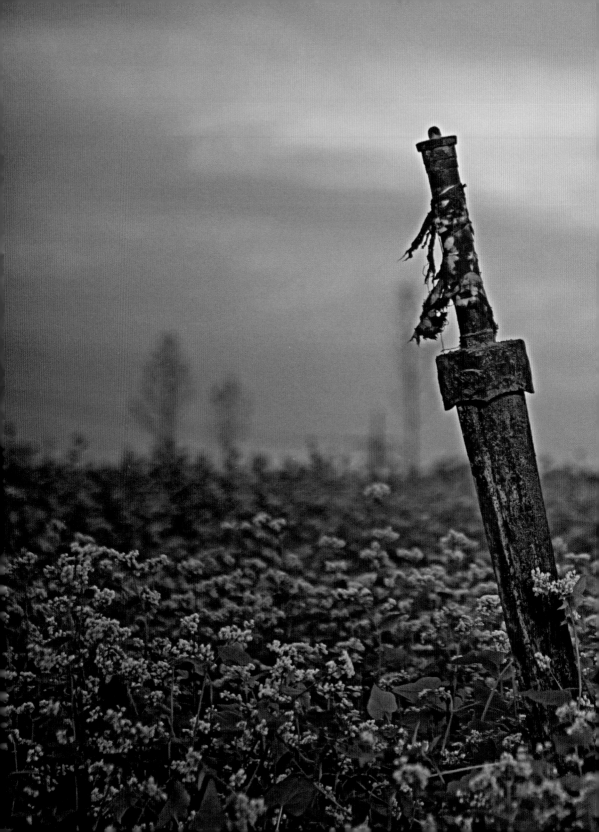

Part 1

殘酷

浪漫的，

宿命

神究竟想賦予他們什麼樣的命運？
輾轉生死，終於在今生重逢的兩人，他們的命運
和我們的人生

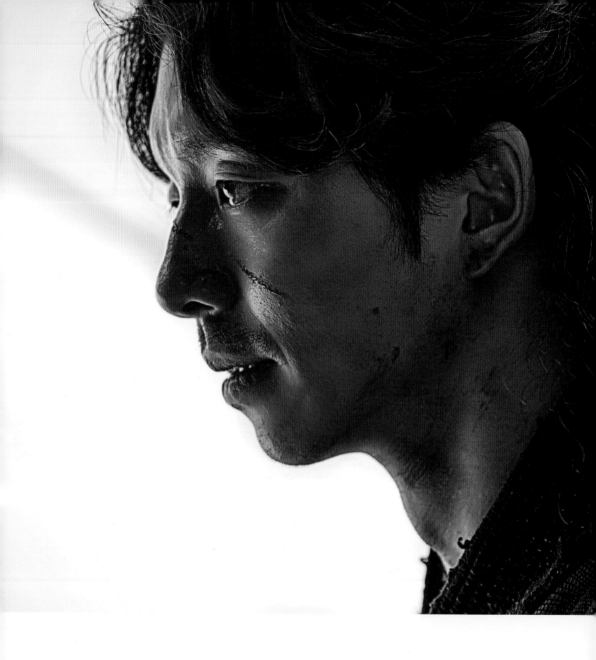

Dokebi傳說

不要向任何一位祈求……。

因為神根本充耳不聞。

烈日當空的午時，

他死在自己拚命守護的主君劍下。

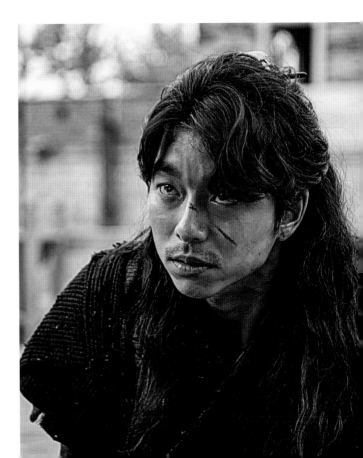

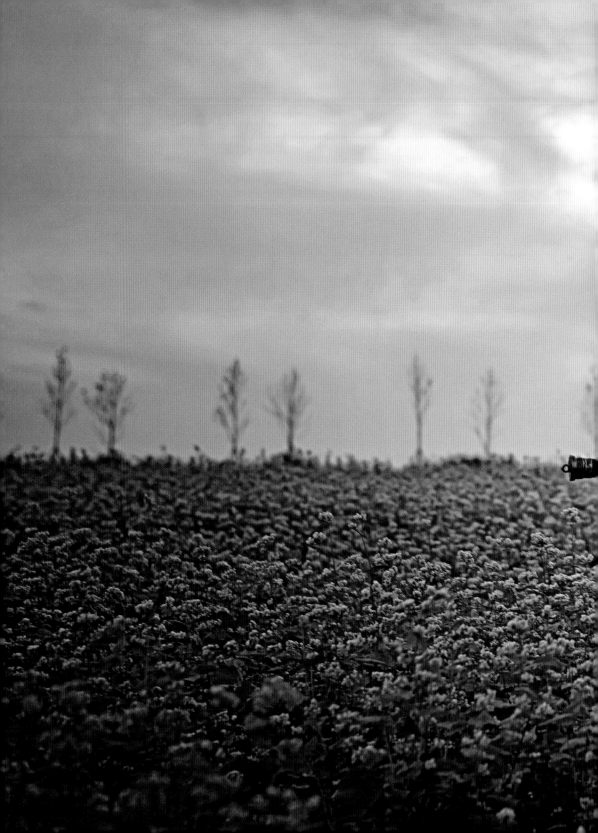

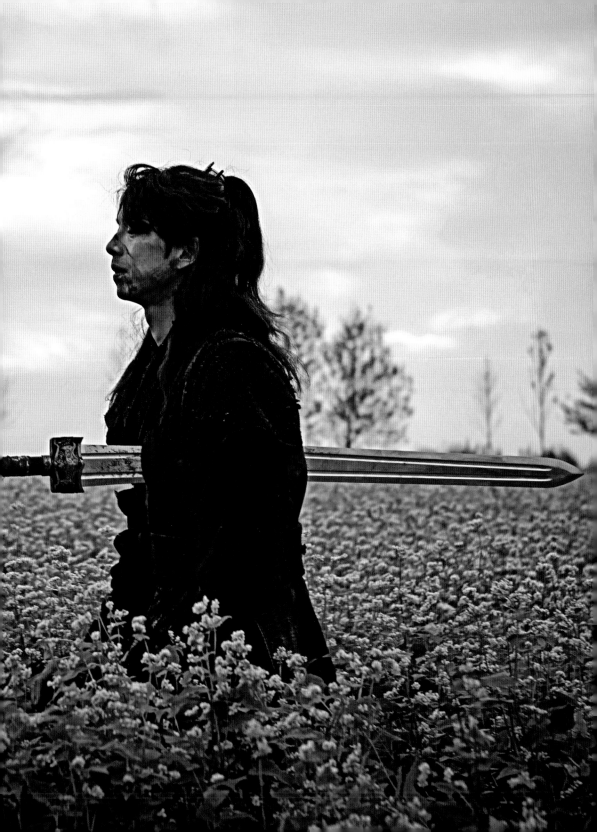

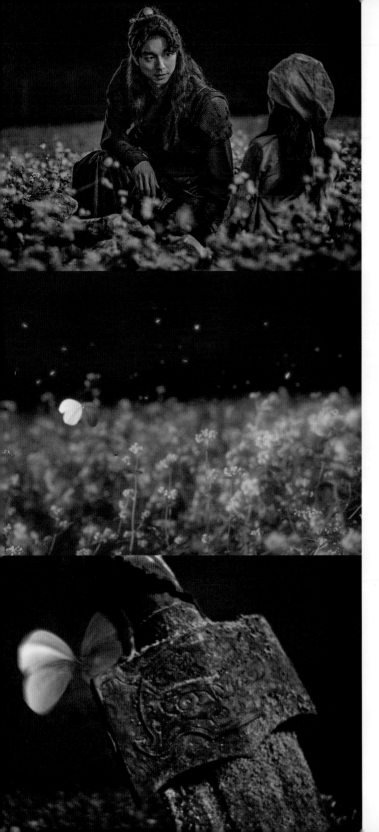

聽說，如果在沾染了人的手汗或鮮血的東西上，
凝聚祈願的話⋯⋯
就會成為Dokebi⋯⋯。
更何況是一把在無數的戰場上沾染數千人鮮血的劍，
甚至還染上了自己主人的鮮血⋯⋯。

「只有Dokebi新娘，才能拔出那把劍。
只有拔出劍來，才能回歸虛無，平靜以終。」

於是，以不死之身重新醒來的Dokebi，
於這世上無所不在，
卻也無從覓蹤，現在也在某個地方⋯⋯。

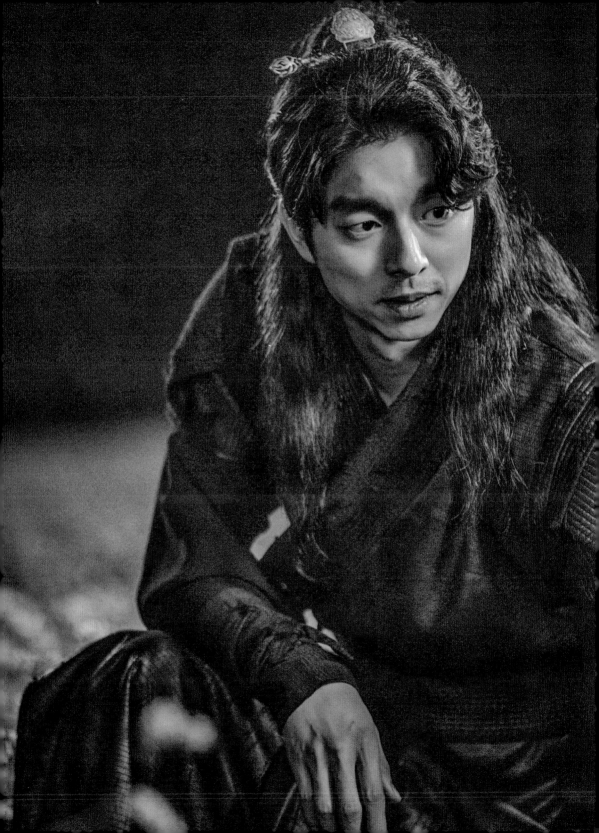

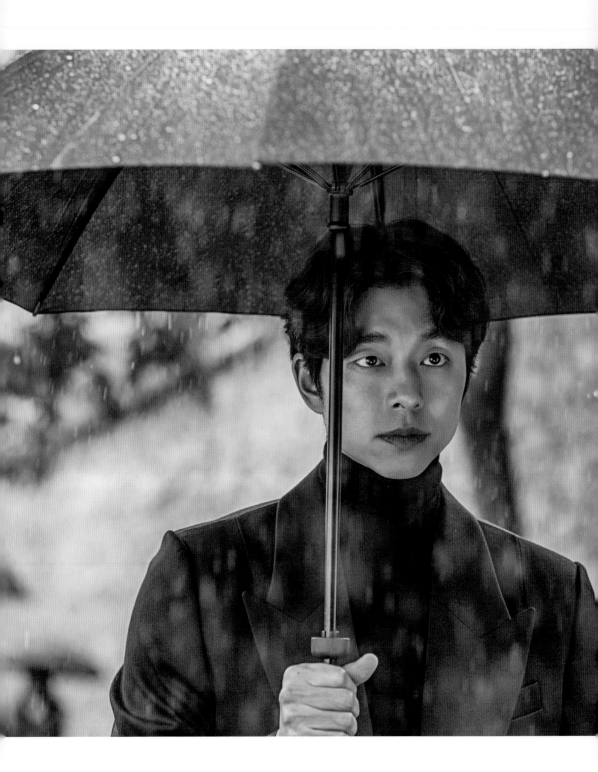

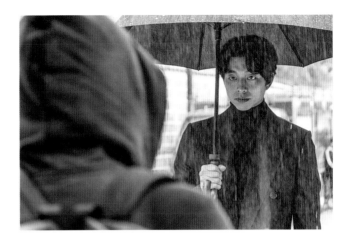
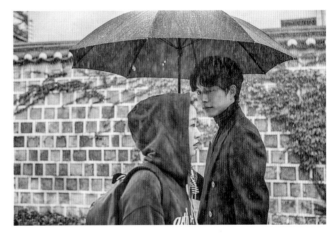
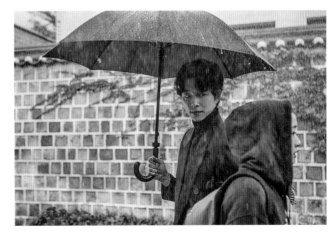

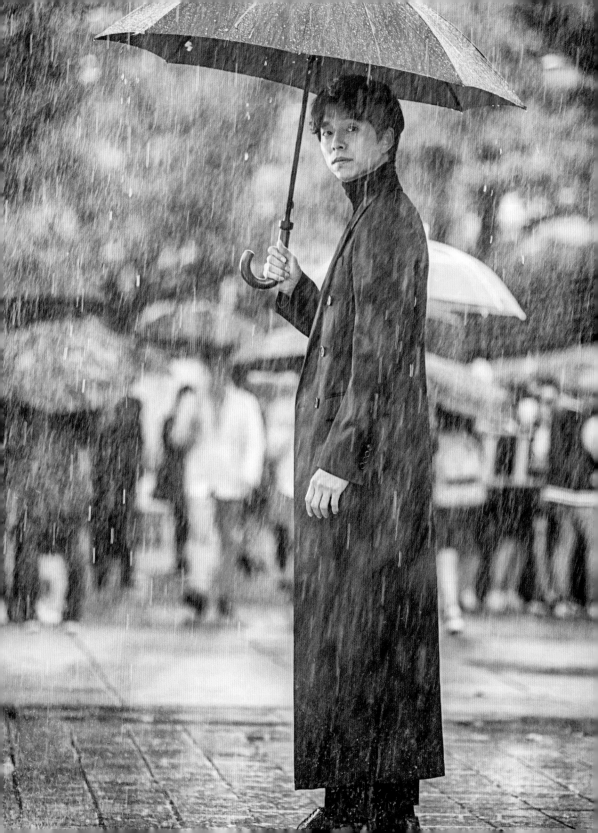

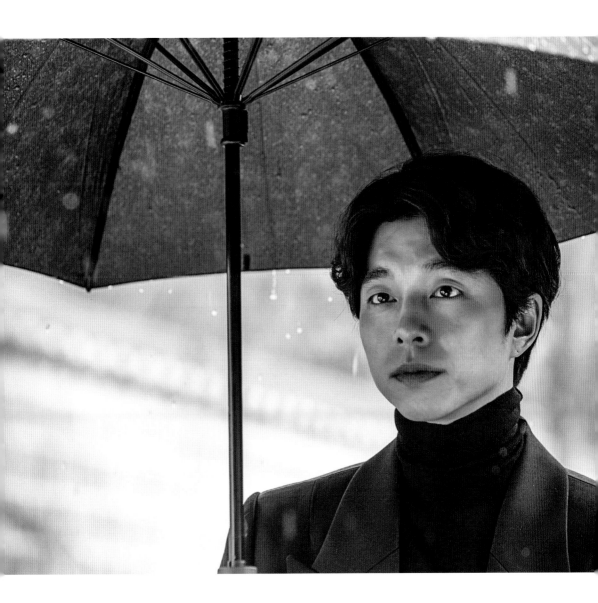

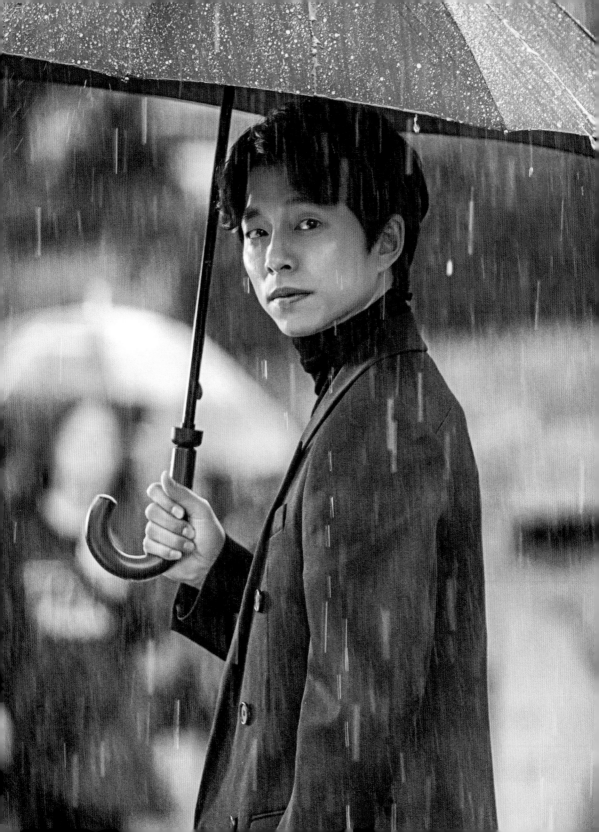

生走過來

生向我走來。
死向我走來。
是生，亦是死的妳，
毫不厭倦地走過來。

那麼我，
也只能這麼說。

我一點也不委屈⋯⋯
這樣就夠了⋯⋯
夠了⋯⋯。

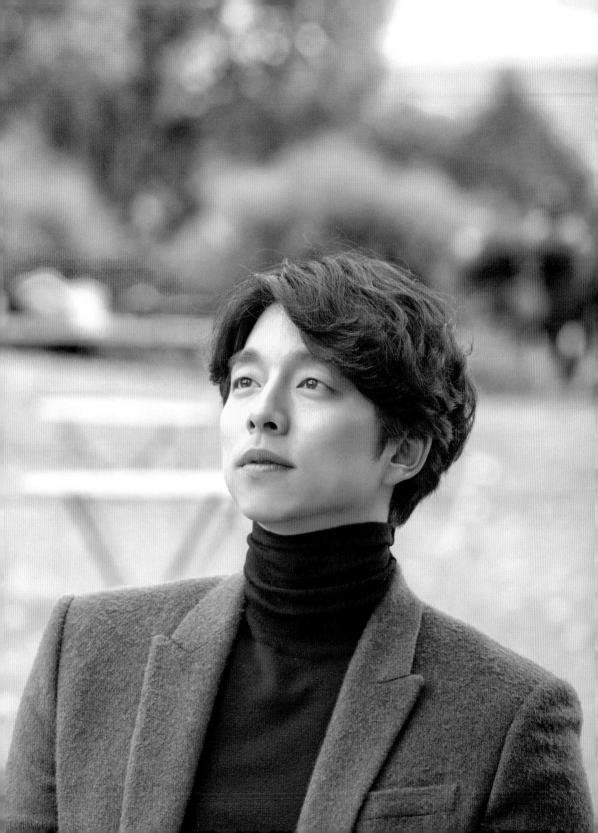

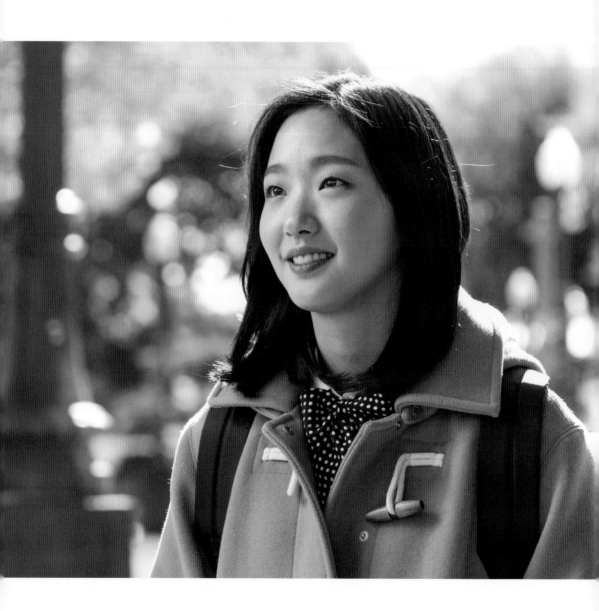

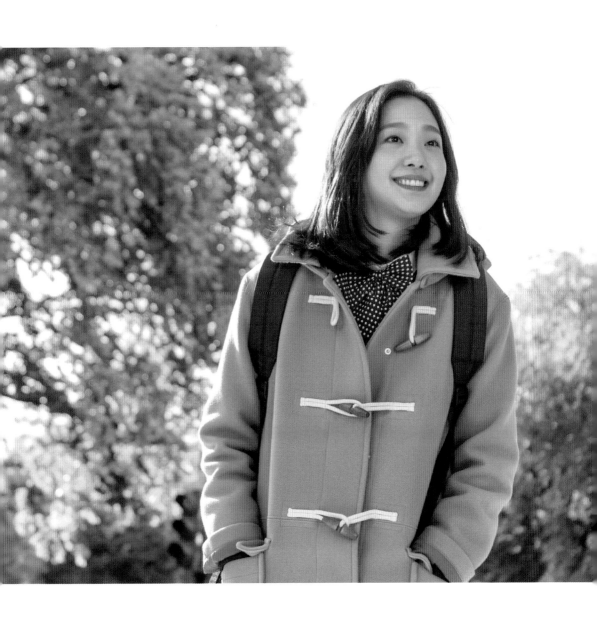

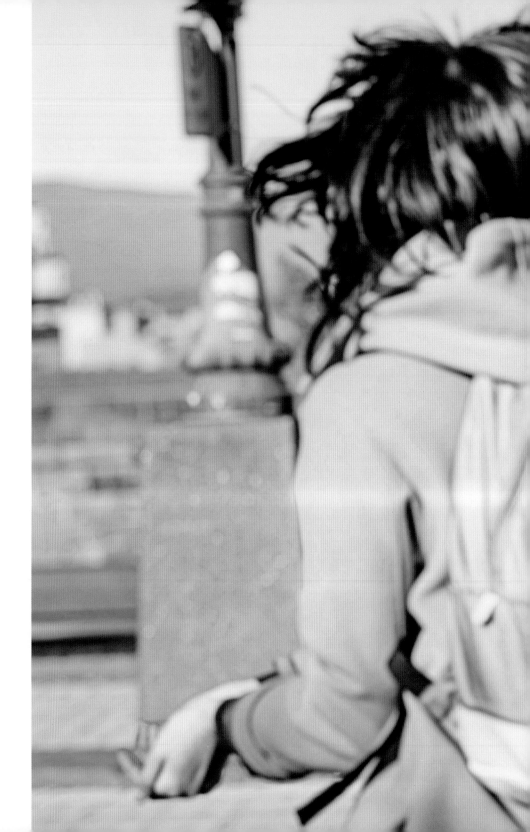

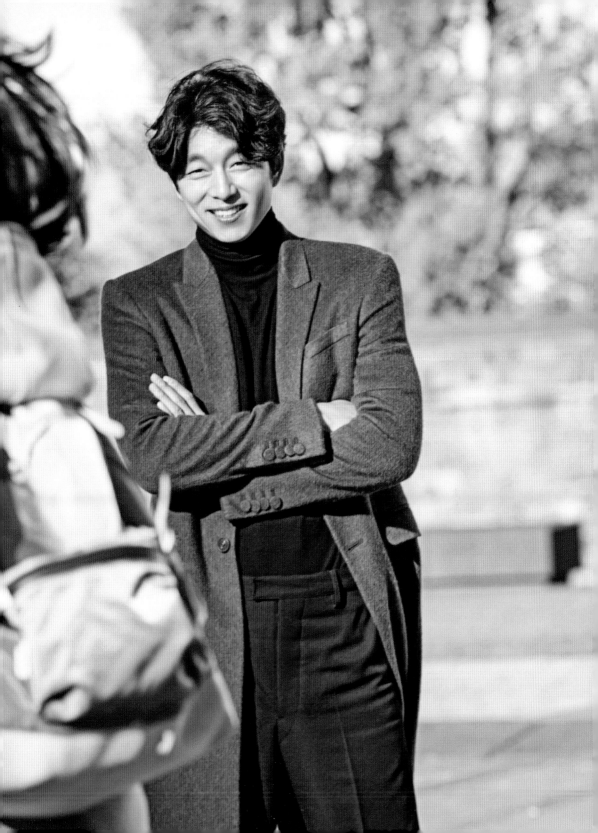

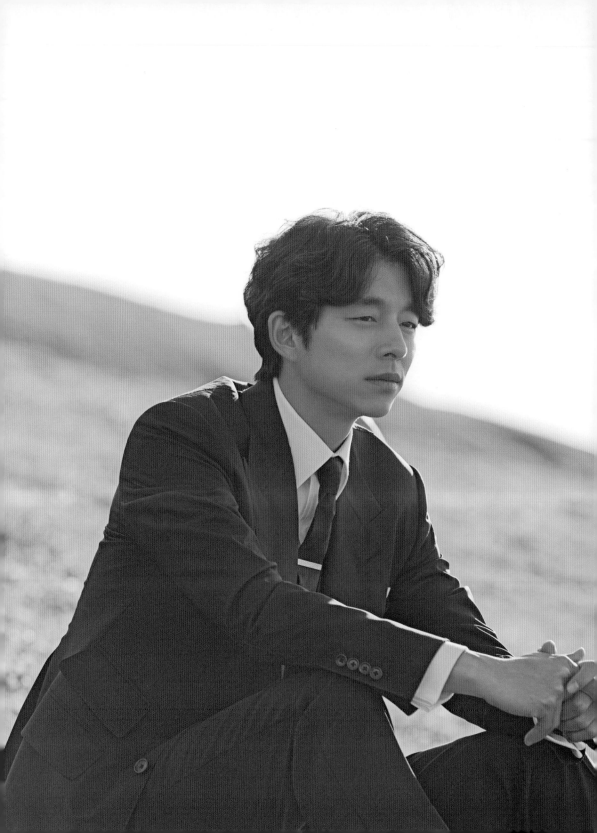

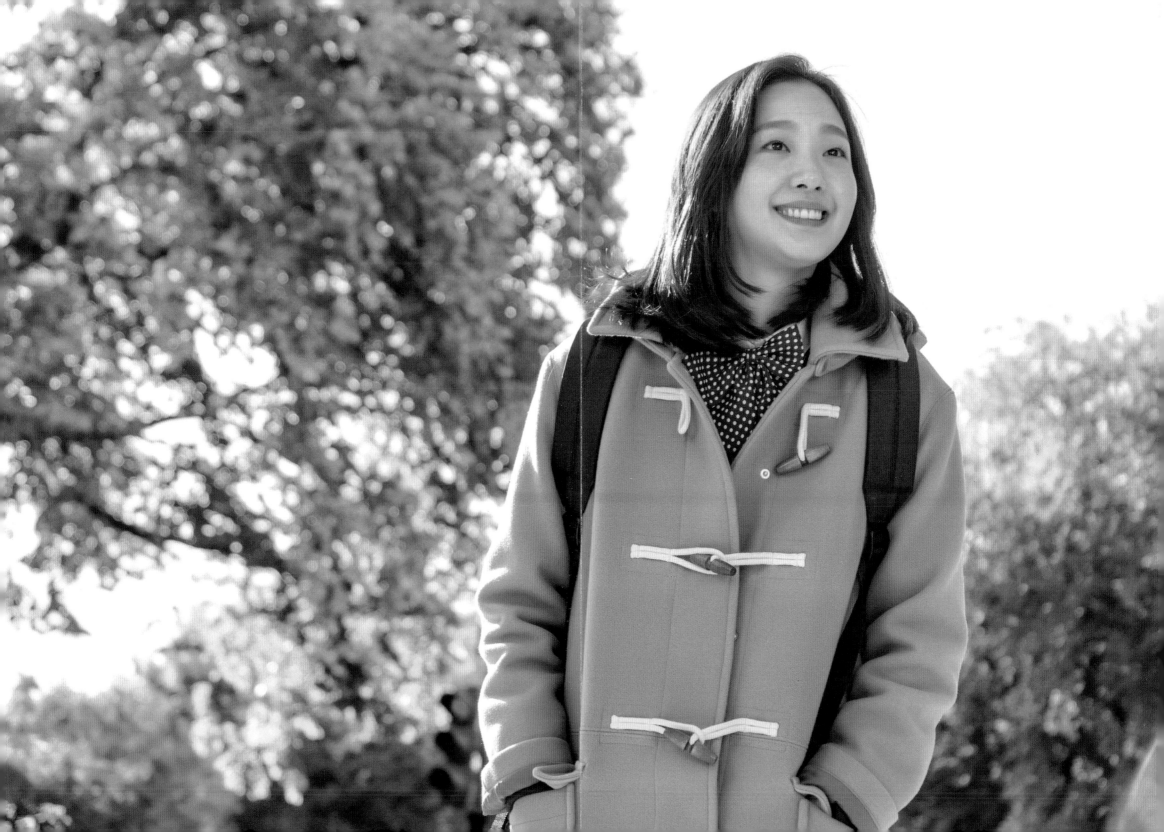

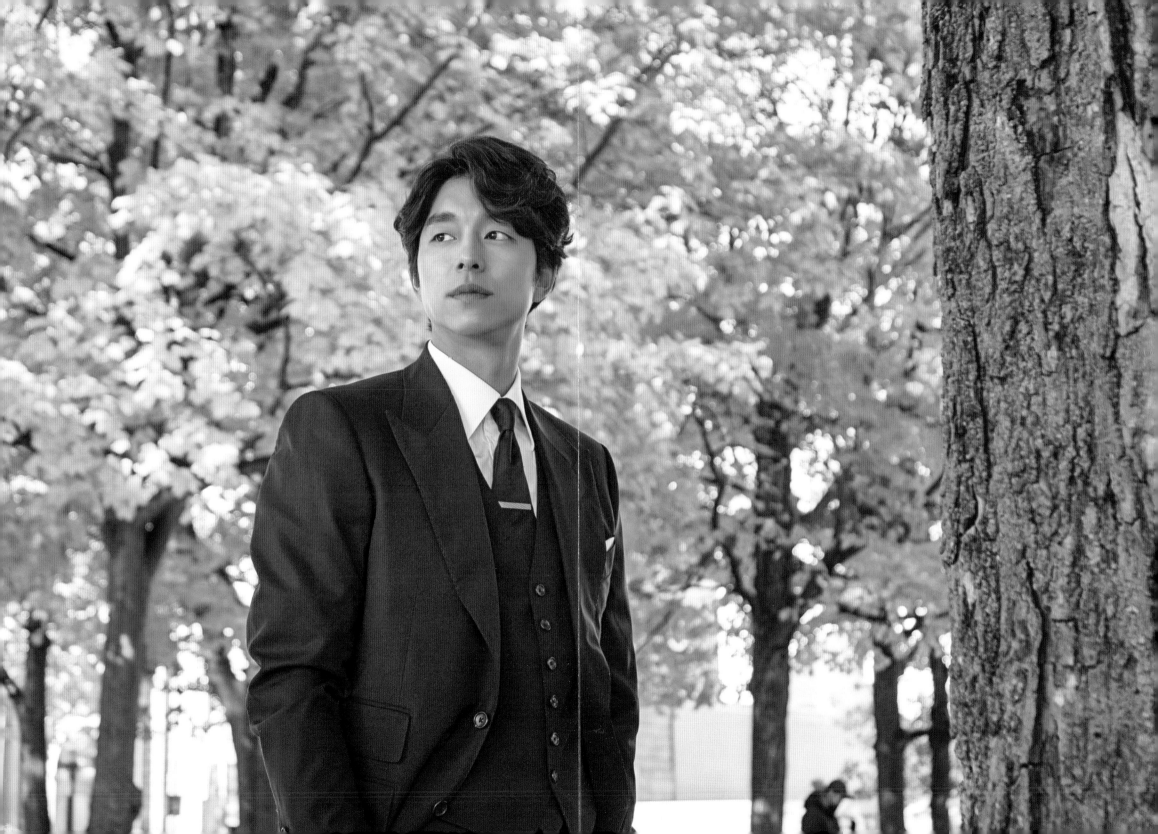

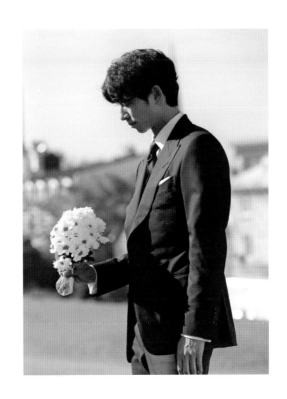

向來可好

我埋葬了隨我離開高麗的
稚子的孫子的孫子的孫子。
以為此生是對我的獎賞，
結果是一場懲罰。
所有人的死，都牢記在我腦中。

向來可好？
你們也平安無事吧？

一直以來，我就是這麼活下來的，
始終無法平靜。

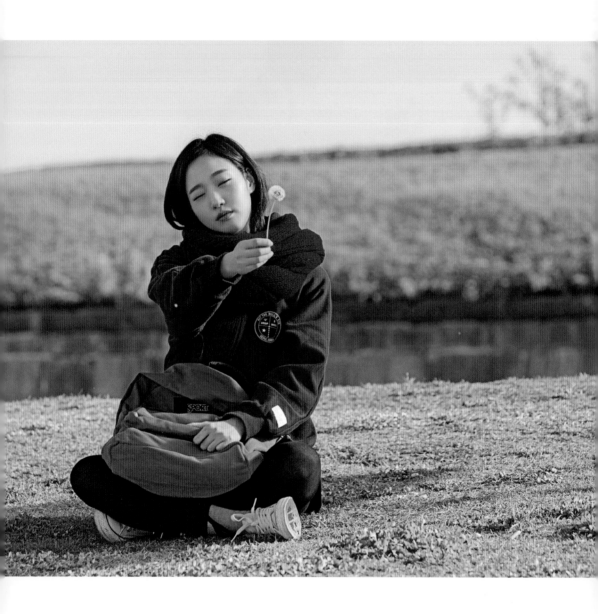

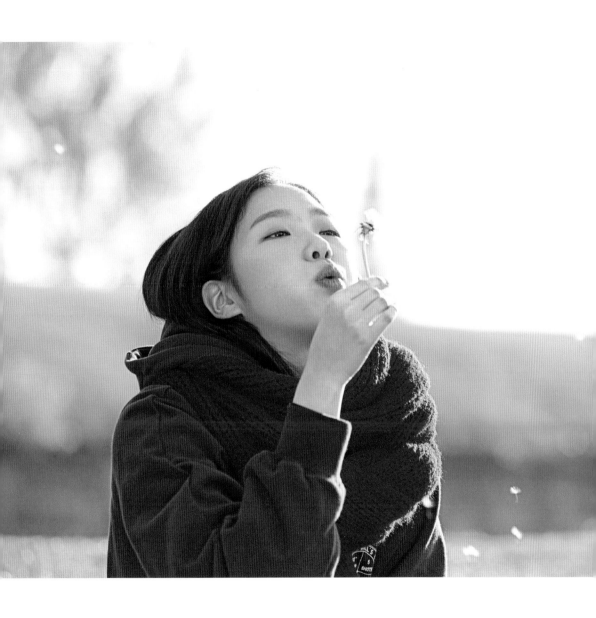

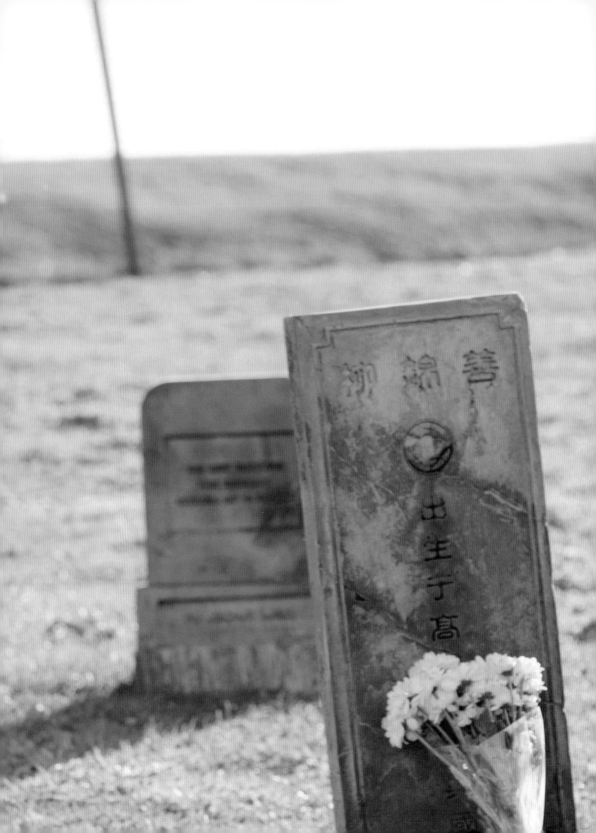

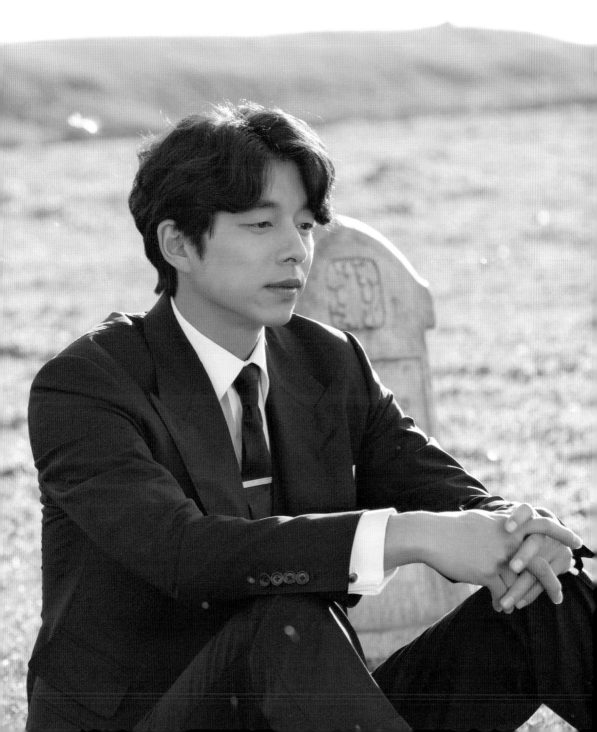

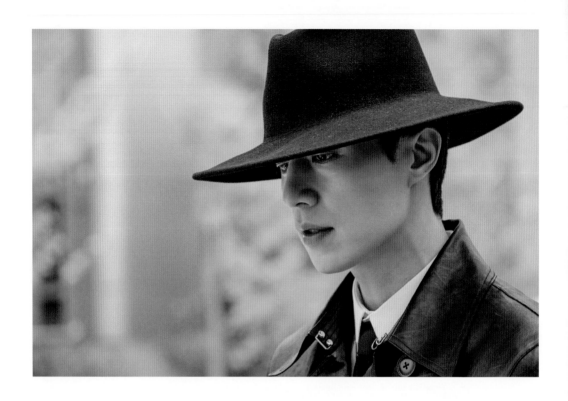

遺忘是一種關懷

但真的得忘掉一切嗎?

遺忘也是神的一種關懷。

有個住在地獄的人,記得生前所有的一切,
這個人你知道吧?
他必定也曾經千百度,
求神的原諒,但一點用都沒有。
因為他依然屹立在地獄當中。

망각이라는 배려

정말 다 잊어야 하나요?

망각 또한 신의 배려입니다.

생의 기억을 고스란히 가진 채로
지옥을 살고 있는 이를 한 명 알지.
그 또한 수도 없이 빌었을 거야.
용서해달라고. 그래도 소용없었지.
그는 여전히 지옥 한가운데 서 있으니까.

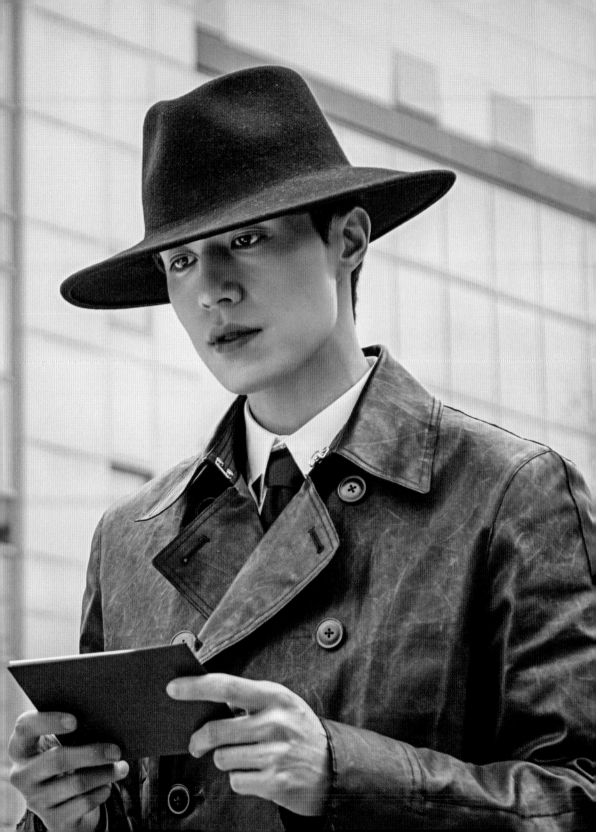

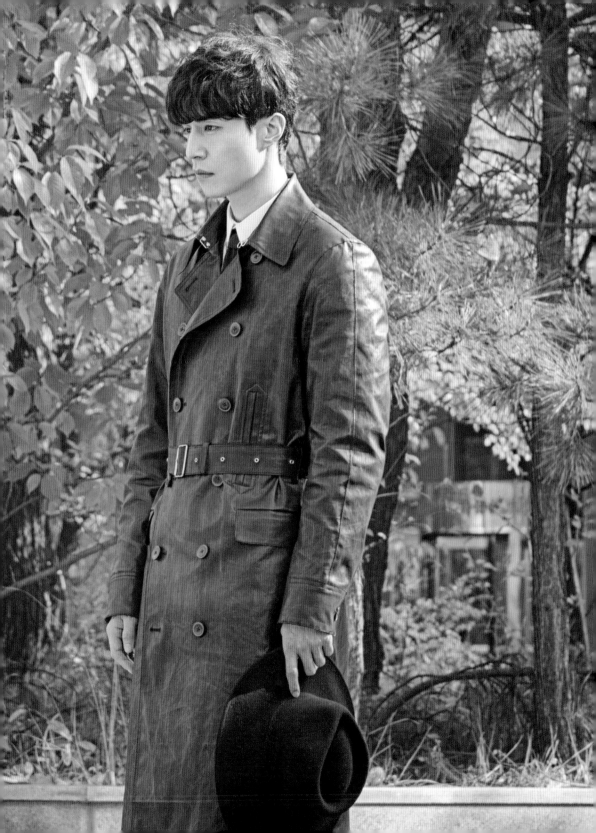

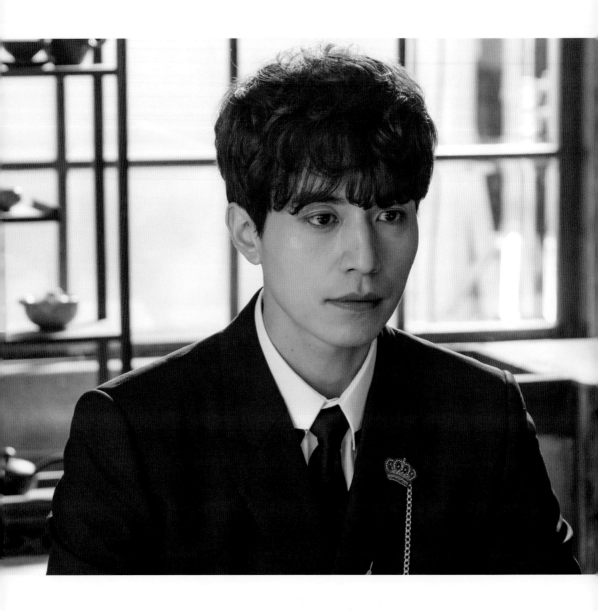

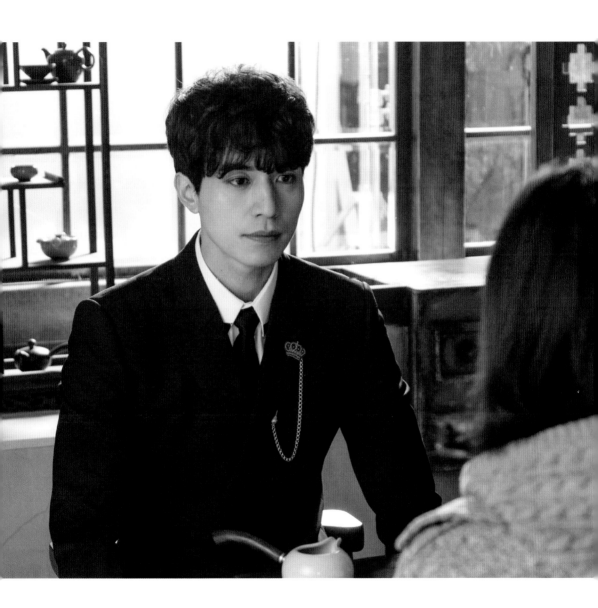

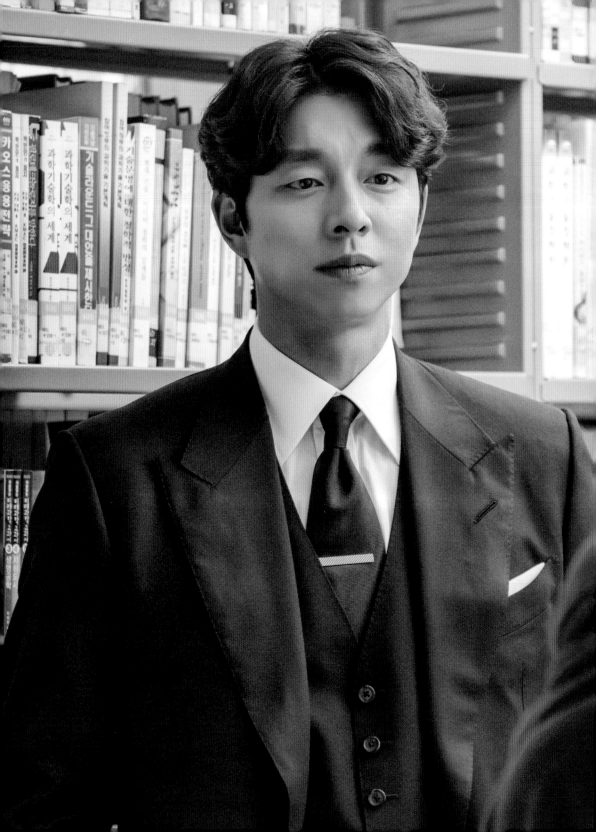

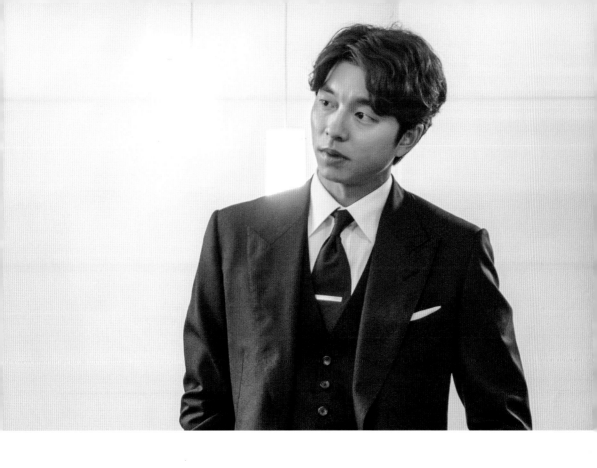

Dokebi新娘

這個問題或許聽起來會有點荒唐，但我希望您不要誤會，聽我說完。
一開始，我以為您是陰間使者，但如果是使者，應該一看到我就會把我帶走。
然後我以為您是阿飄，可是您有影子。
所以我一直想，那位叔叔到底是什麼？

所以妳說我到底是什麼？
Dokebi！叔叔您是Dokebi吧？

那妳是什麼？
這個嘛，我自己說出來雖然有點不好意思，不過我啊，是Dokebi新娘！

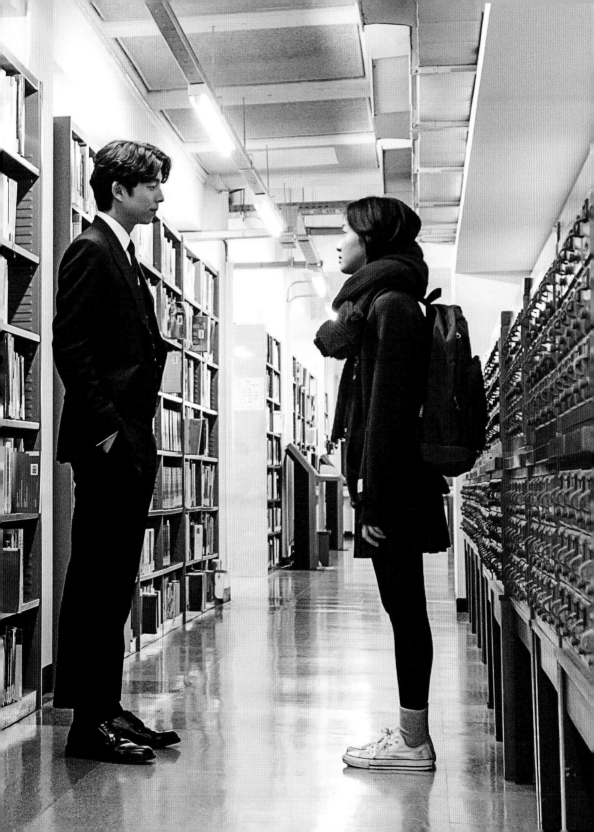

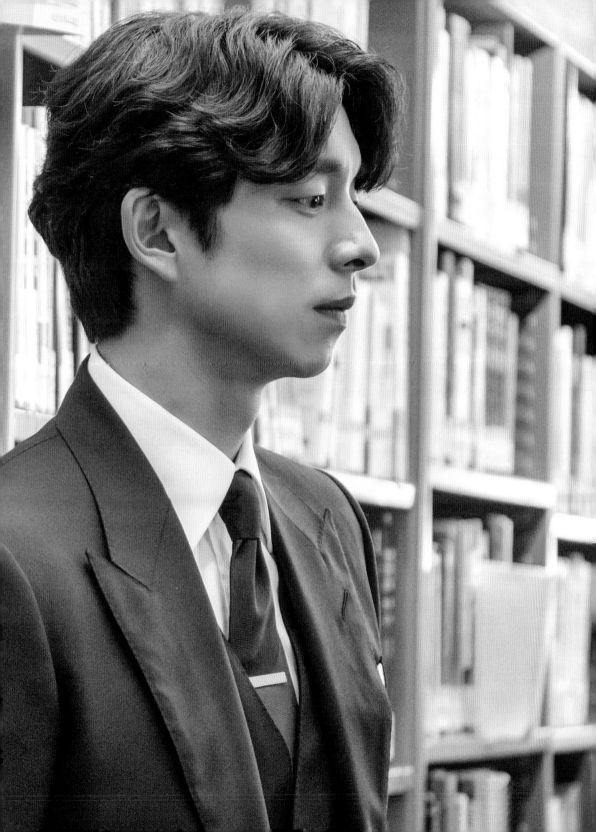

死亡到來的時間

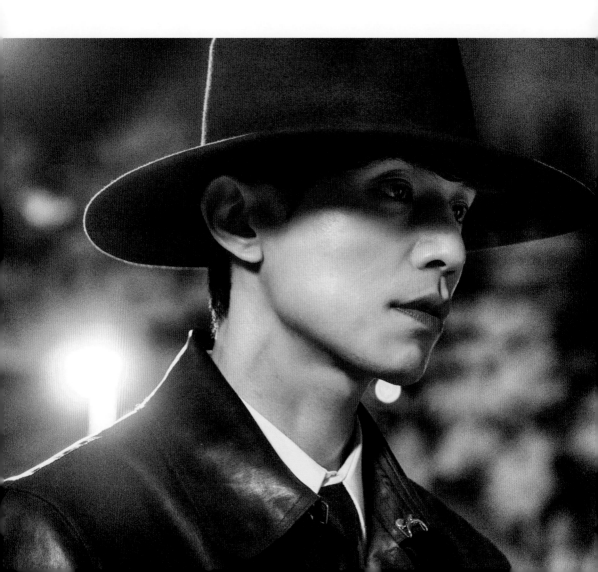

我要死了嗎？我才只有十九歲耶？
九歲會死，十歲也會死，
這就是死亡。

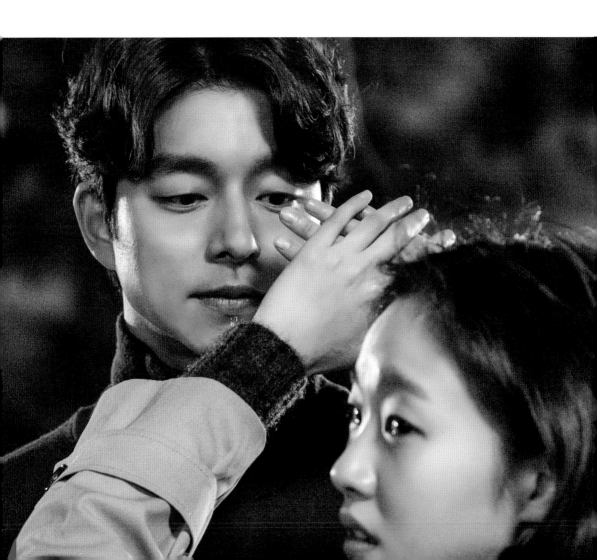

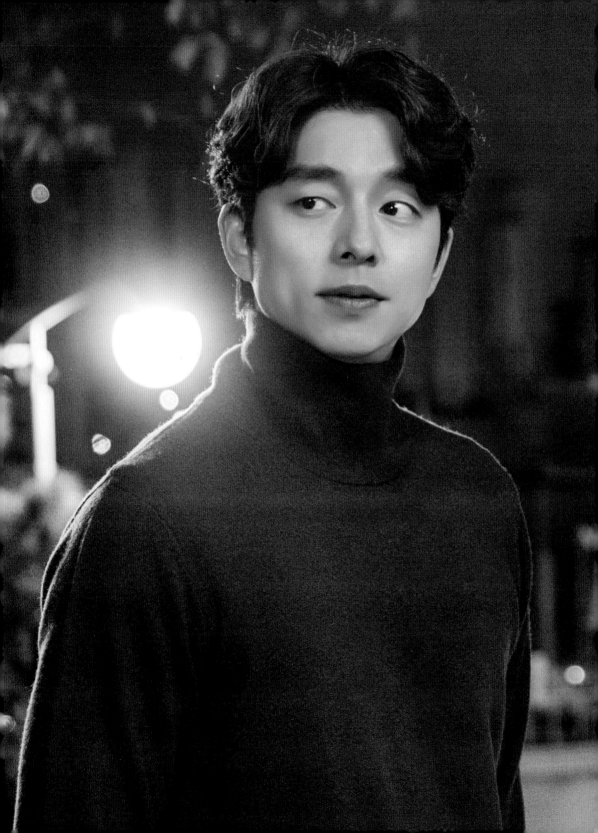

長久的等待

我有話沒說，您不是問我看到什麼嗎？
我如果看到了什麼，會變成怎樣？

妳問這個幹嘛，反正妳又看不到。

誰說我看不到？
一，看得到的話，我就得馬上結婚嗎？
二，看得到的話，您會給我五百萬嗎？
三，看得到的話，您就不會離開了嗎？
妳真的看得到？證明給我看。
我真的看得到……。
這把劍。

自從我知道自己是Dokebi新娘之後，
我就一直在等待著您。
等了很久很久！

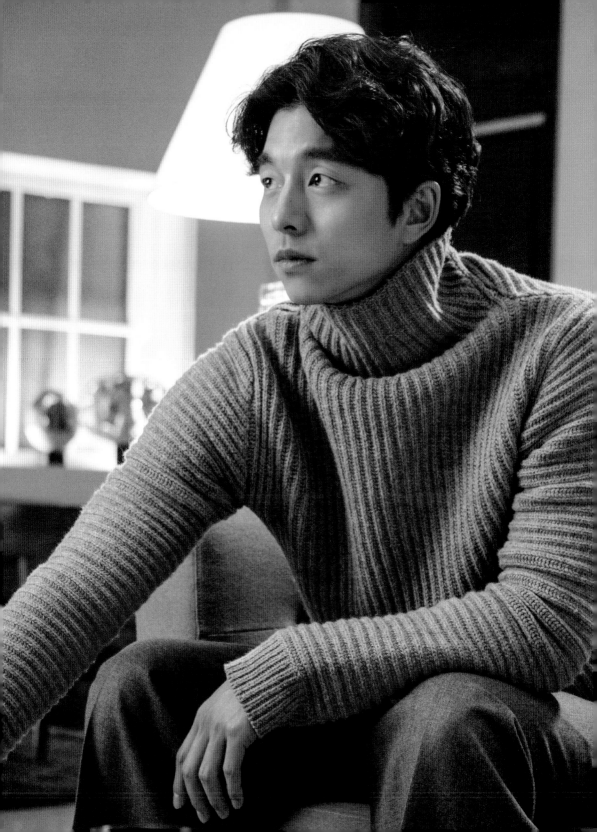

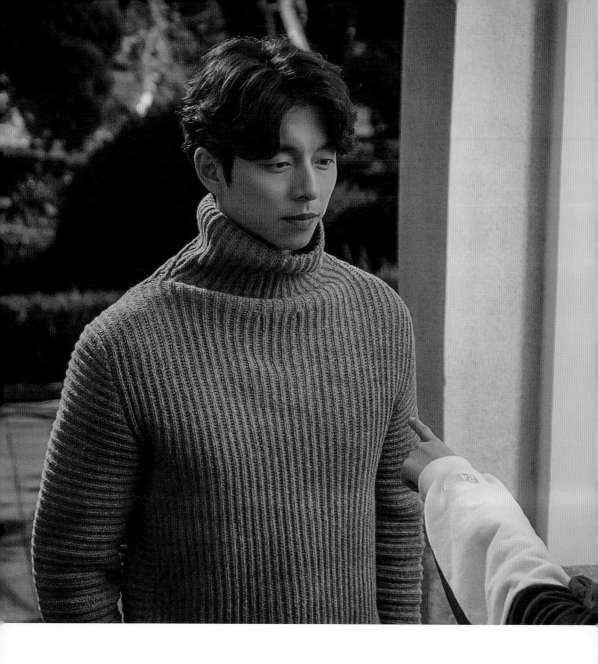

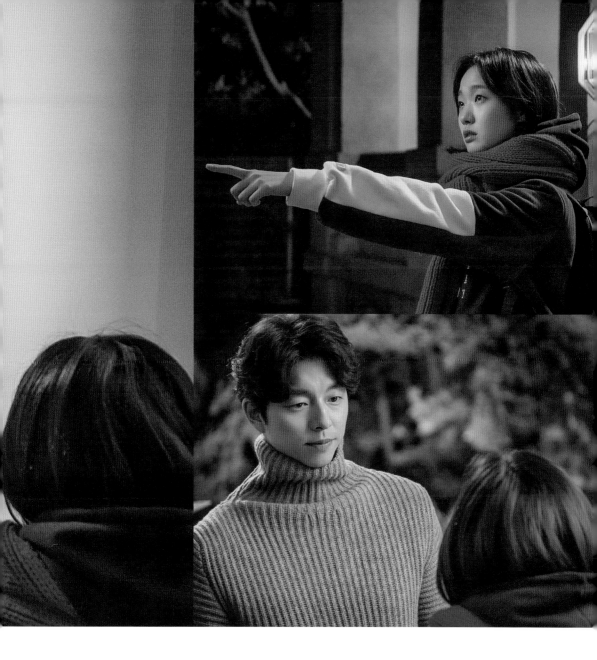

命運的代價

到底誰要付錢？誰付錢都無所謂，
反正你們兩人都得付出
昂貴的代價。

운명의 대가

돈은 누가 낼 거야? 누가 내든 상관은 없어.
어차피 둘 다 아주 비싼 값을
치르게 될 테니까.

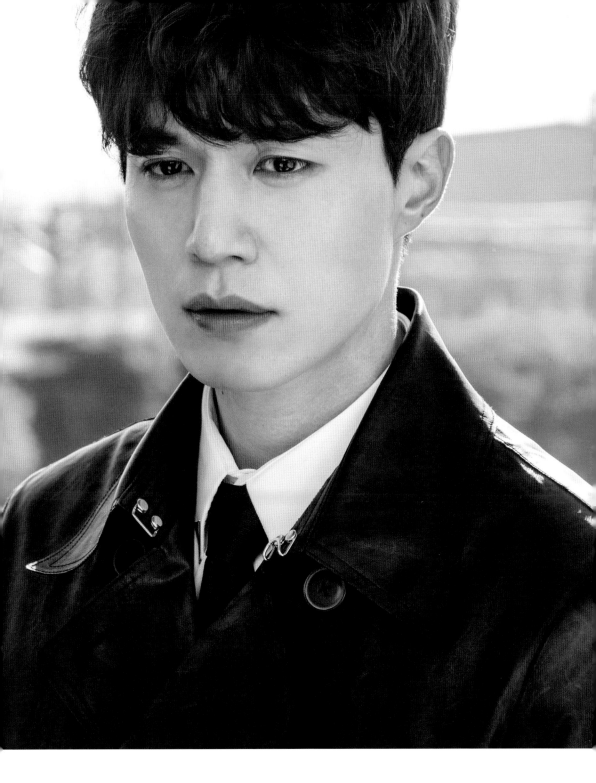

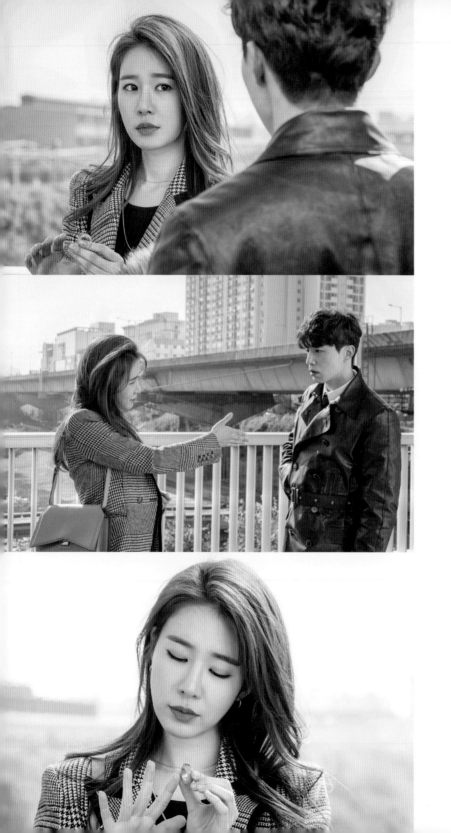

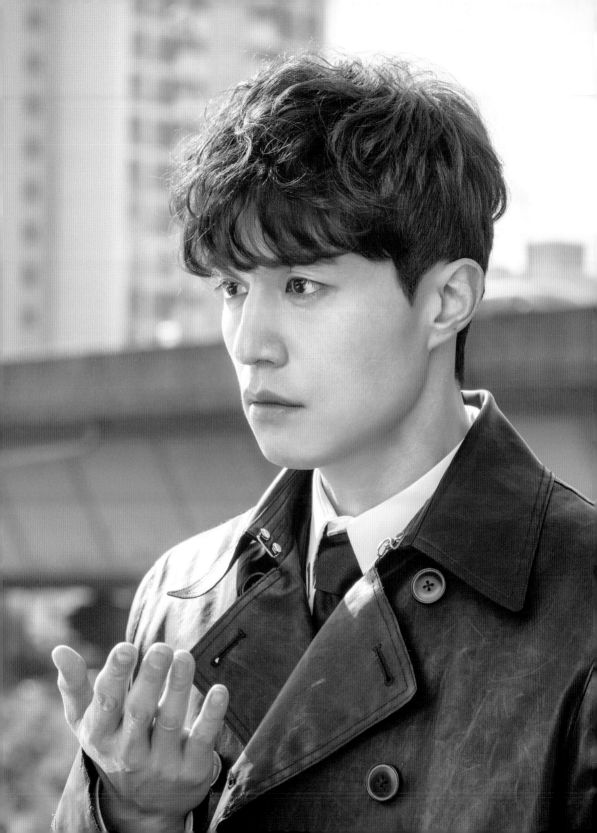

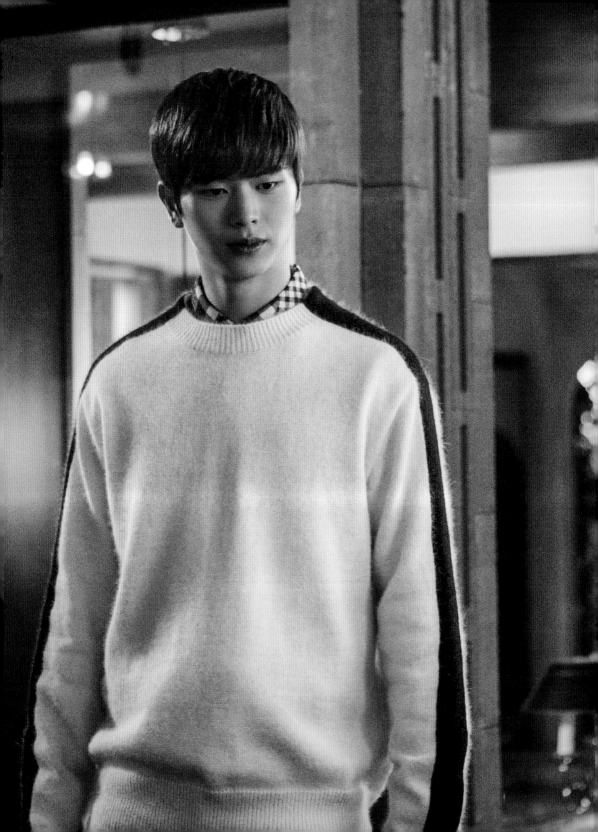

兩人互相依賴

一位苦於忘了前世，
一位苦於忘不了前世。
兩人互相依賴。

而我們，只是那兩位漫長人生中，
短暫的過客罷了。

서로에게 의지하며

한 분은 전생을 잊어 괴롭고,
한 분은 전생이 잊히지 않아 괴롭지.
그 두 존재가 서로 의지하시는 거다.

우리야 그저 두 분의 긴 인생 중
잠깐 머물다 갈 뿐이니.

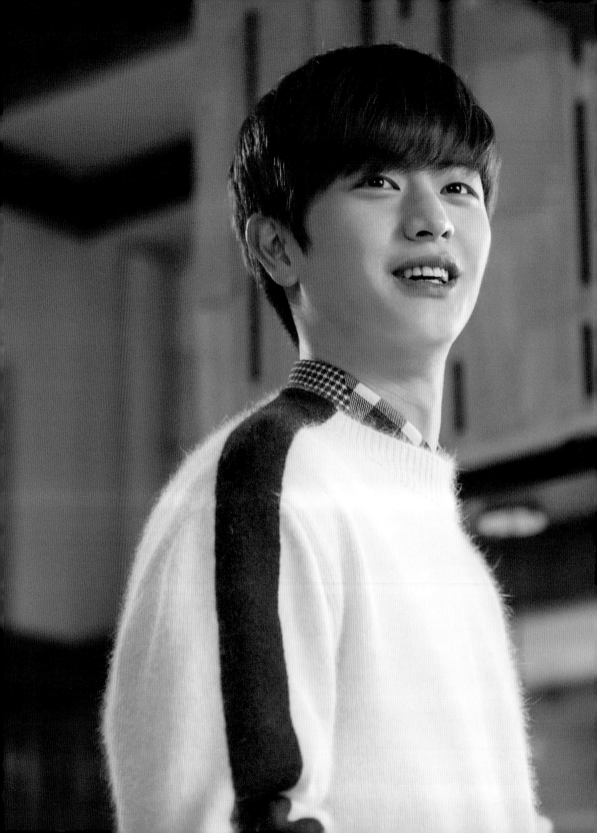

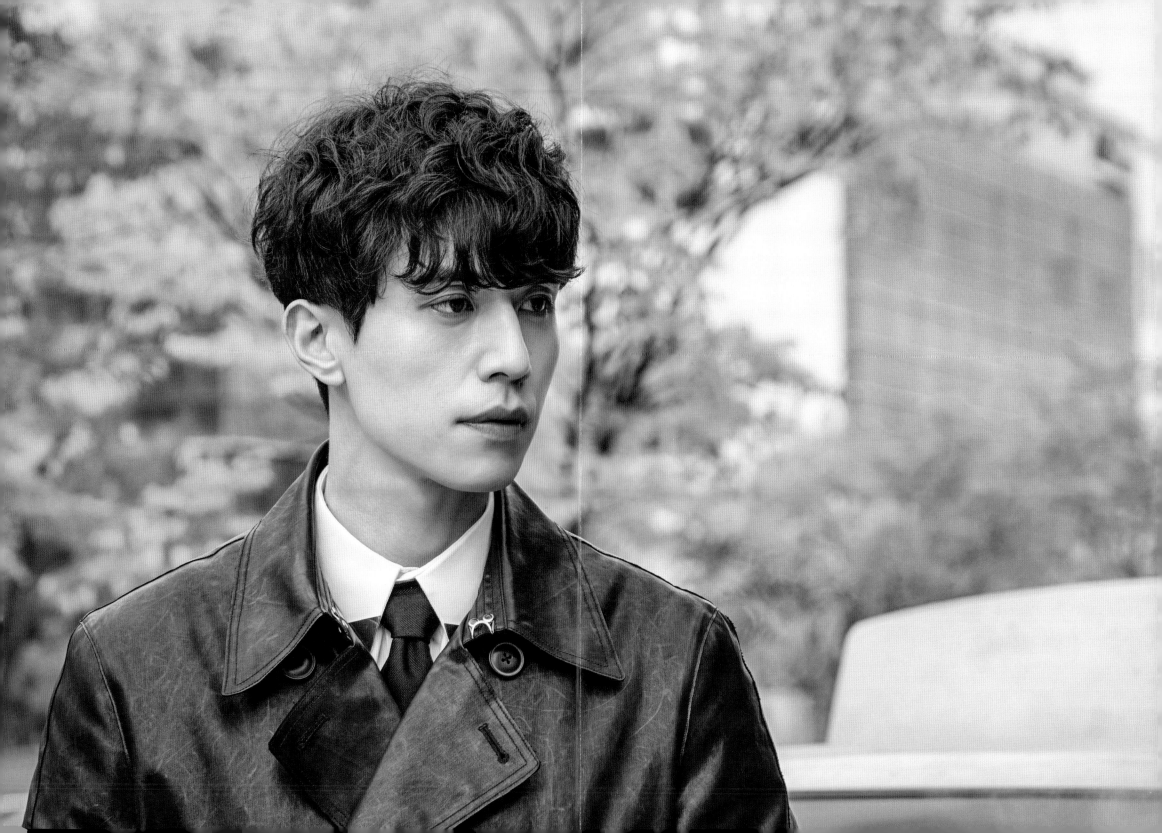

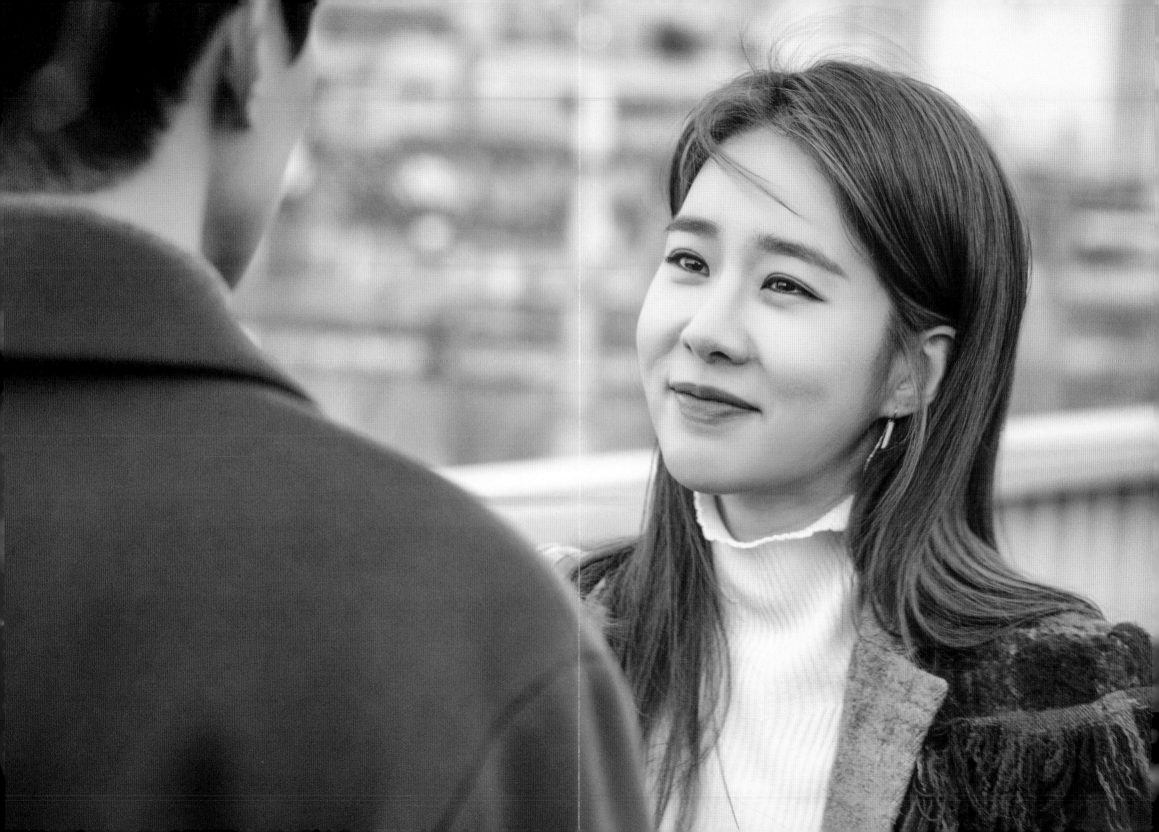

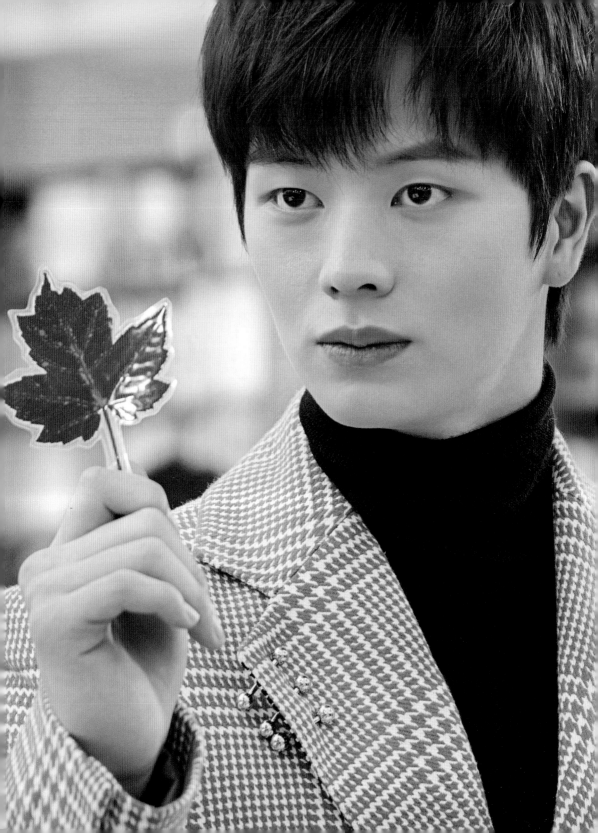

每個人不都有那麼一個認識的Dokebi？

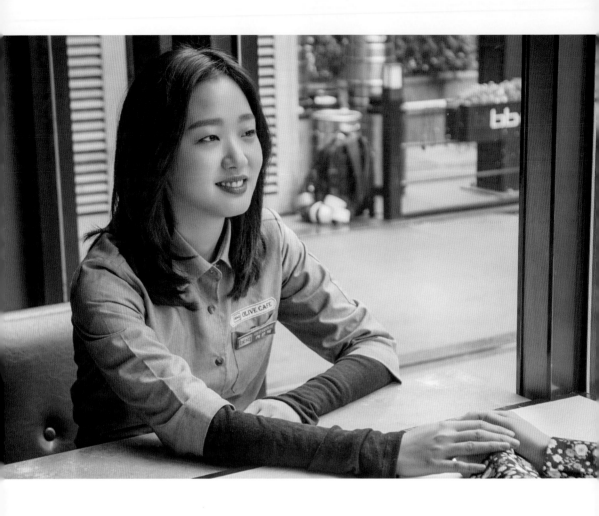

四次的人生

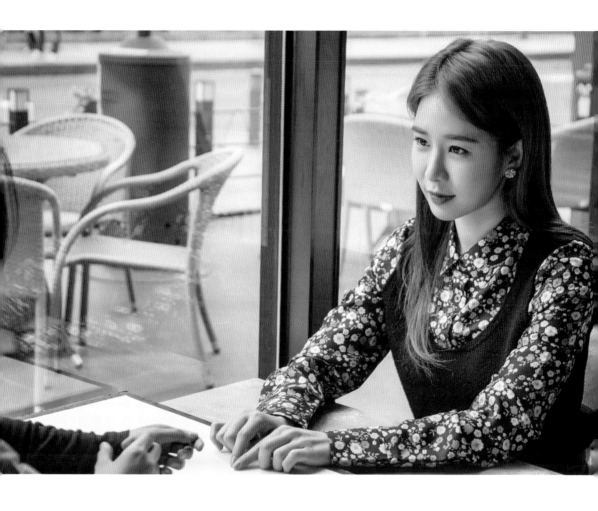

네 번의 생

인간에겐 네 번의 생이 있대요.
씨를 뿌리는 생,
뿌린 씨에 물을 주는 생,
물 준 씨를 수확하는 생,
수확한 것들을 쓰는 생.
이렇게 네 번의 생이 있다는 건
전생도 있고 환생도 있다는 뜻 아닐까요.

聽說人會有四次的人生
播種的人生,
為播下的種子澆水的人生,
為澆了水的種子收成的人生,
享用收獲的人生。
像這樣有四次的人生,
不就代表了有前世、有來生嗎?

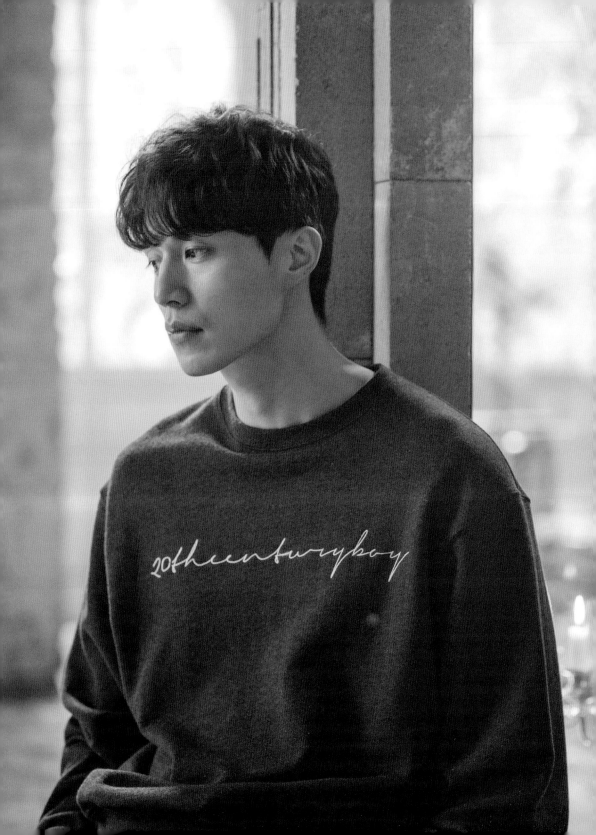

是誰，讓我如此刻骨銘心

到底是誰，讓我如此刻骨銘心？

我沒有記憶，只有感情。
只覺得無比地哀傷，
心痛得不得了。

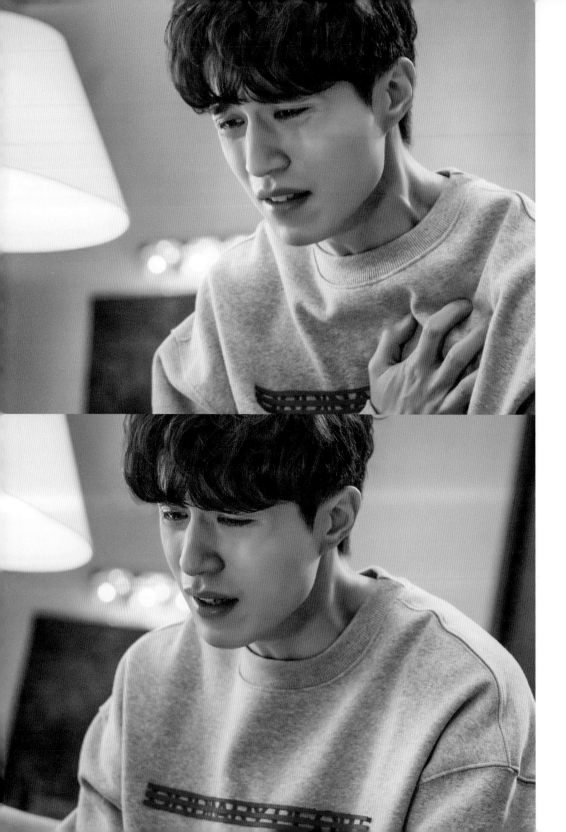

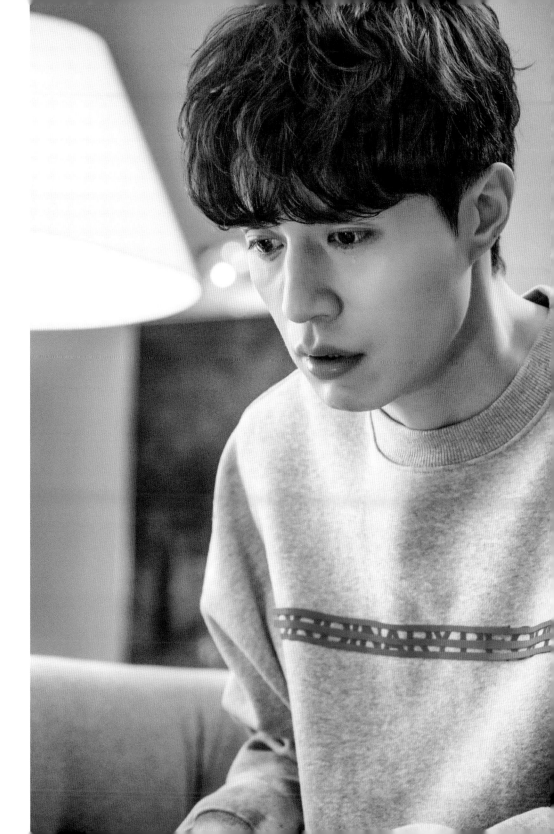

死了活該

我嘴裡吐出來的話，
會報應回我身上。
干預人類的生死，副作用太大了。
都這麼大的人了，還這麼沒出息。
活了這麼久，說了不算數的話，
還是不要隨口說。
死了活該嗎？

沒有死了活該的死亡。

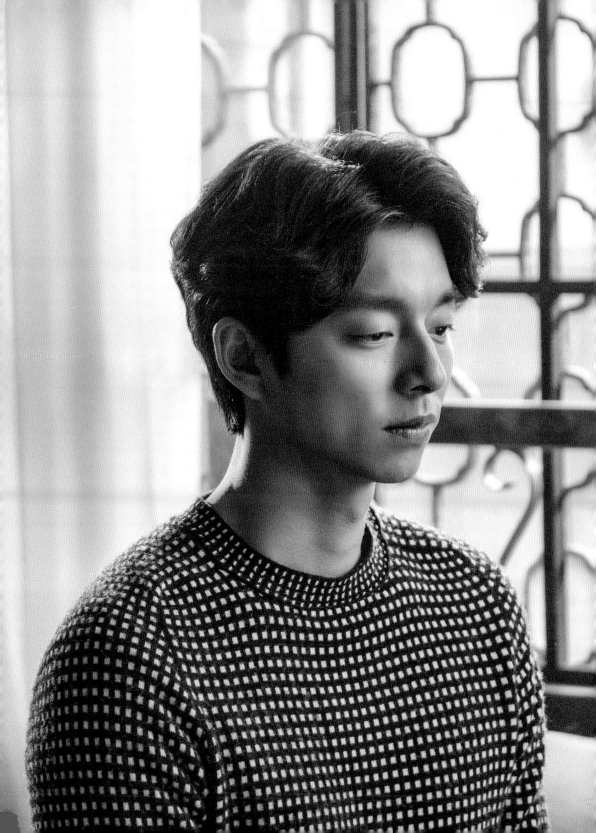

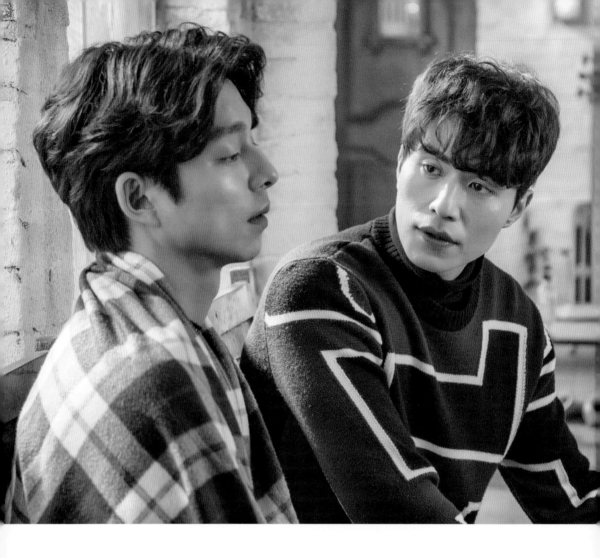

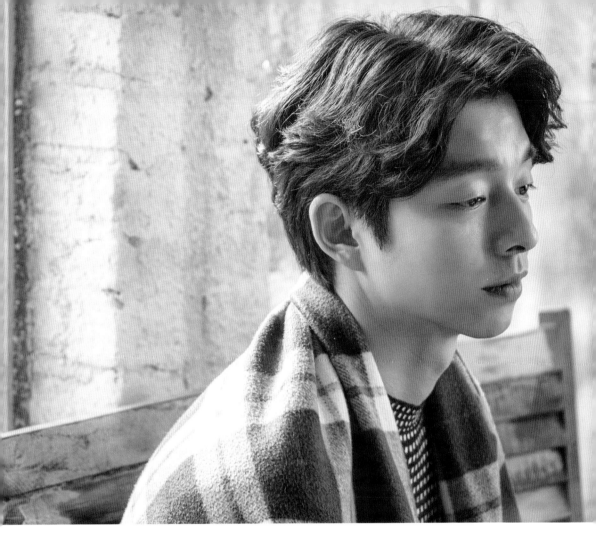

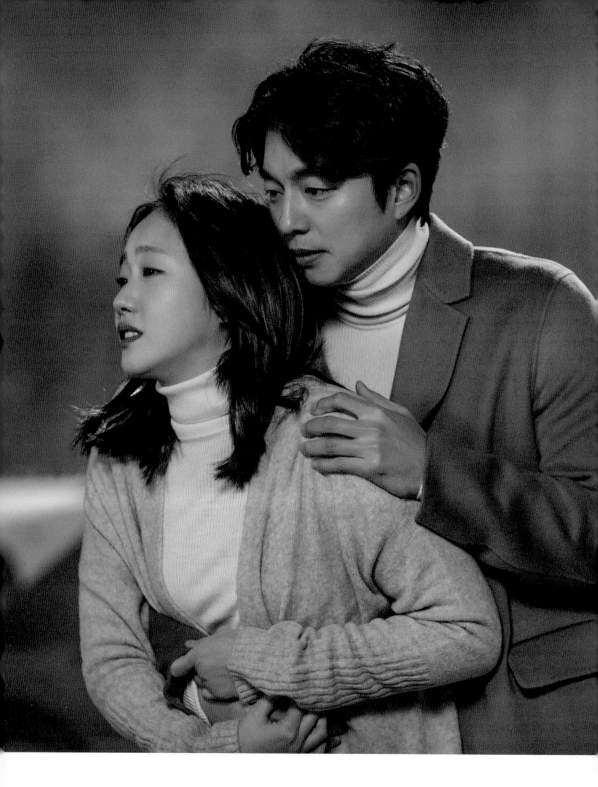

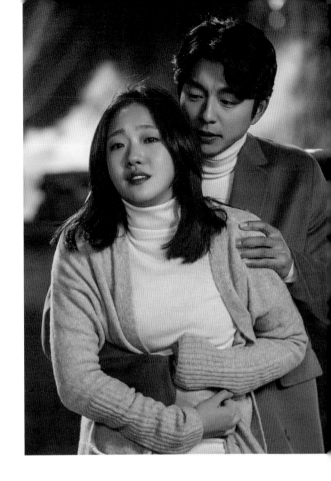

還是妳的臉孔

神諭原來沒錯啊！我看到的未來原來沒錯啊！

因為這孩子，我現在……
可以結束這不死的詛咒，回歸虛無！
人類的壽命只有一百年……

回首還想再看一次的，
是我不死的人生？還是妳的臉孔？
啊……似乎是妳的臉孔吧。

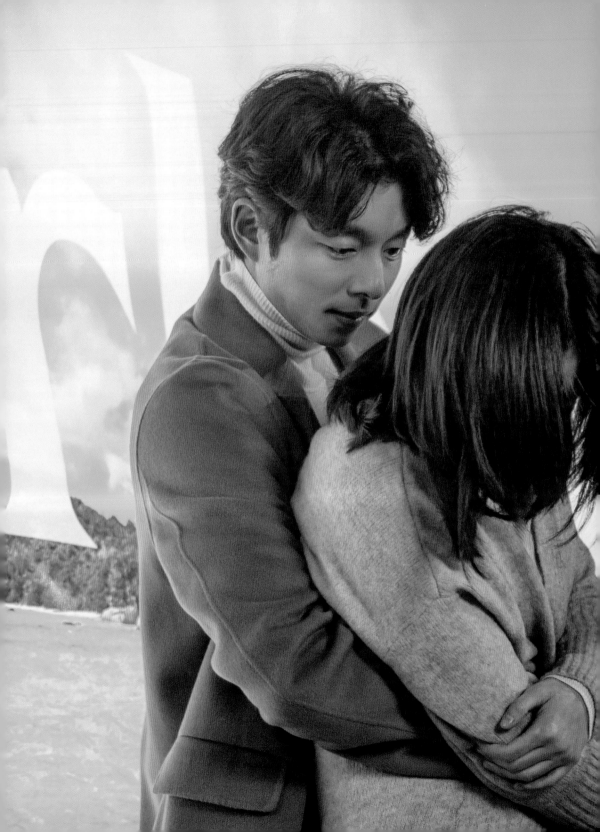

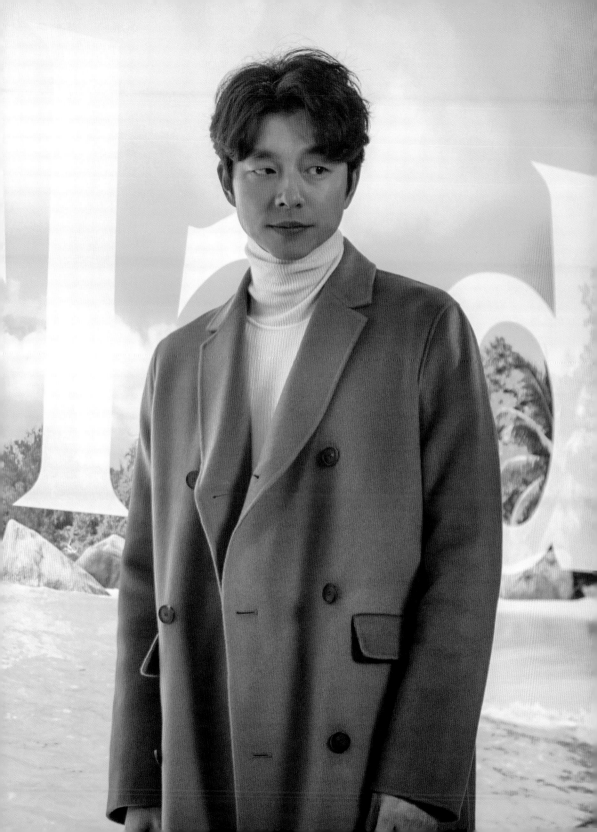

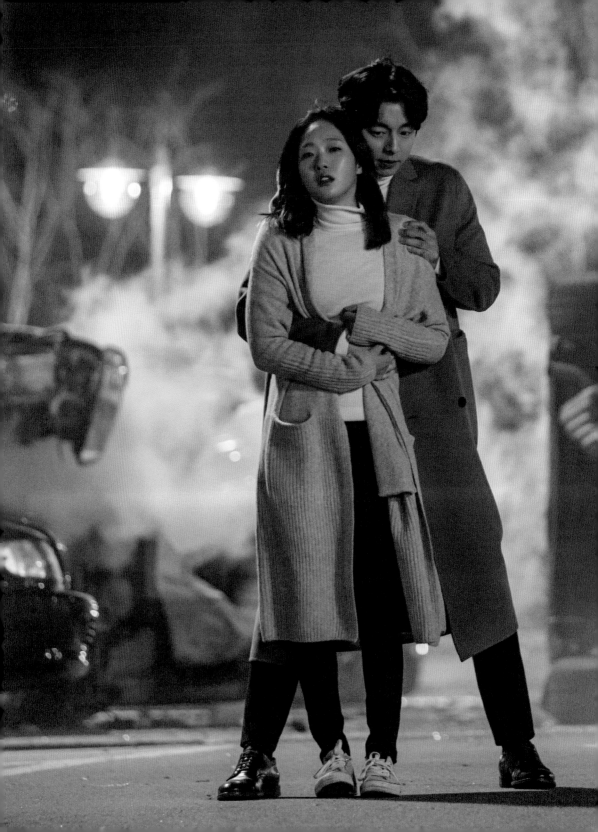

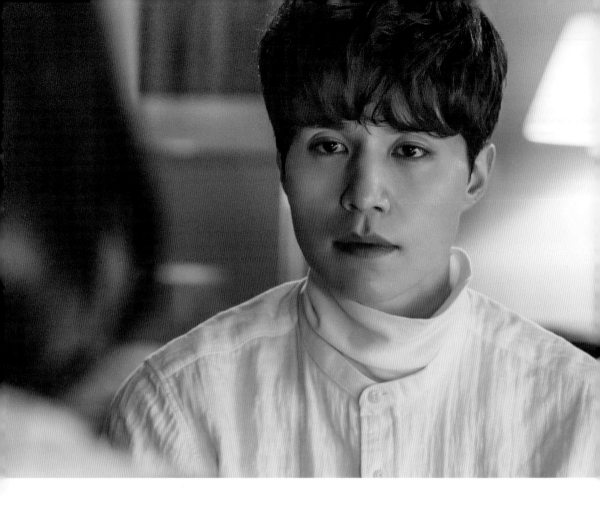

悲傷宿命

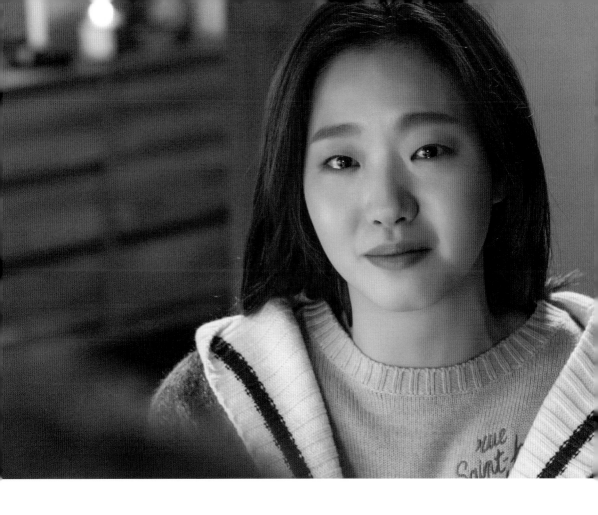

那把劍拔出來的話，您就會消失嗎？
永遠消失在這個世上嗎？

終結Dokebi不死命運的毀滅工具，
那就是Dokebi新娘的宿命嗎？
妳如果拔出那把劍，他就會回歸塵土，四散在風中。
永遠消失在這世上，或到另一個世上的某個角落去。

這不是妳的錯。

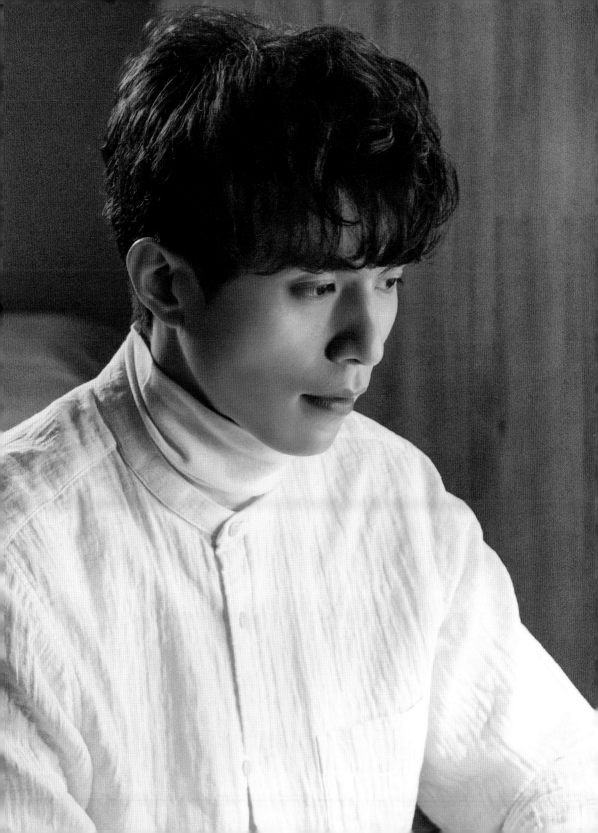

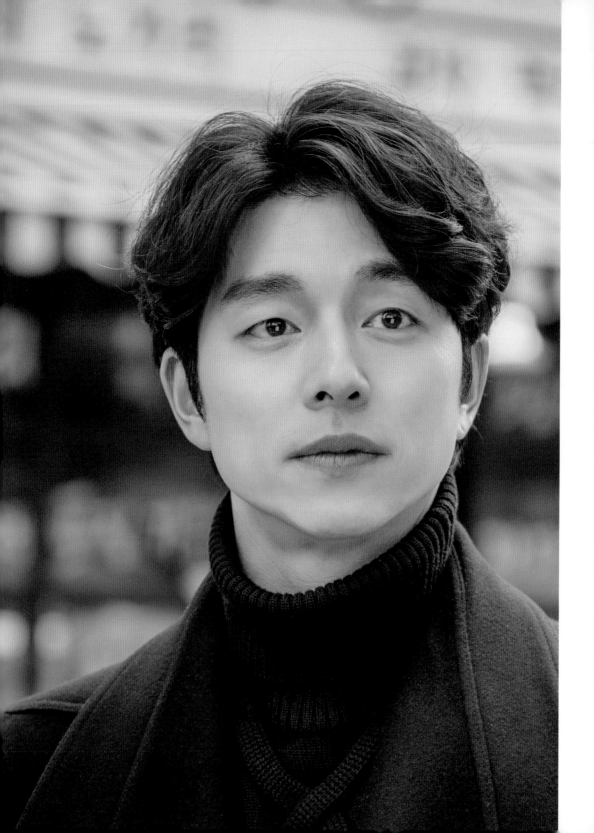

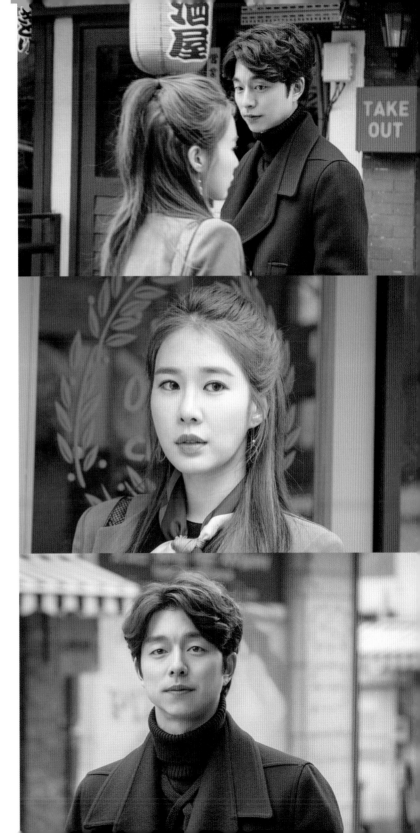

那是悲傷的感覺

明明素未謀面，……

那種熟悉的感覺卻突然從我心上掠過。

那是悲傷的感覺。

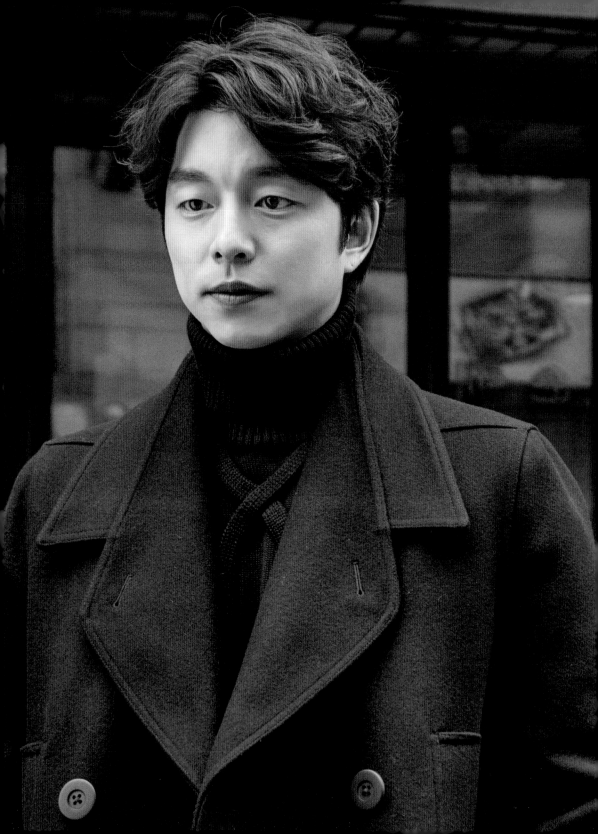

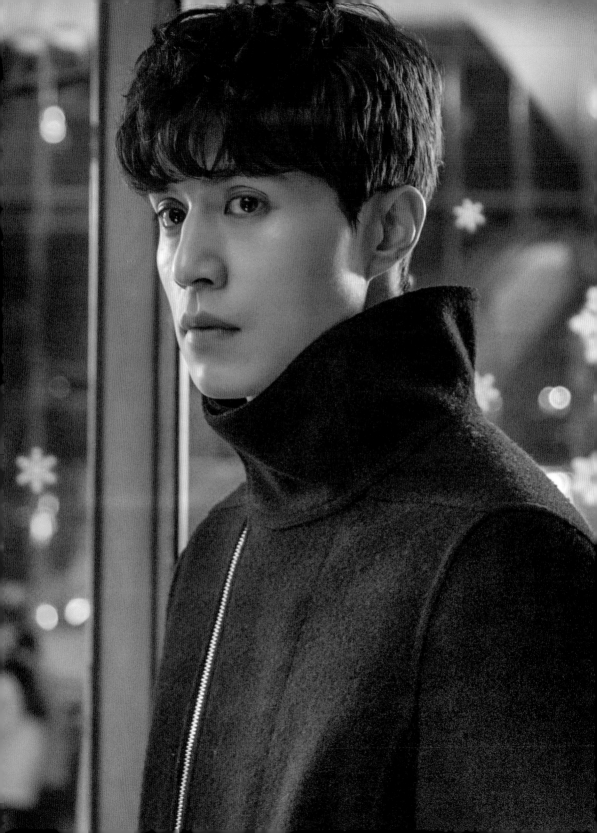

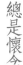

總是懷念

我是陰間使者，
明知不可，卻總夢想有個圓滿結局。
然而，仍舊以悲劇告終。

記憶……我懷念過往的記憶……
這懷念一步一步會帶著我走到哪個盡頭。
我雖然害怕，卻仍不時地懷念……。

자꾸만 그립네

저는 저승사자입니다.
안 될 줄 알면서 해피엔딩을 꿈꿨습니다.
하지만 역시, 비극이네요.

기억… 나는 그게 그립네….
이 그리움의 한 발 한 발이 어디로 가 닿을지
너무 두려운데도 나는 자꾸 그게 그립네….

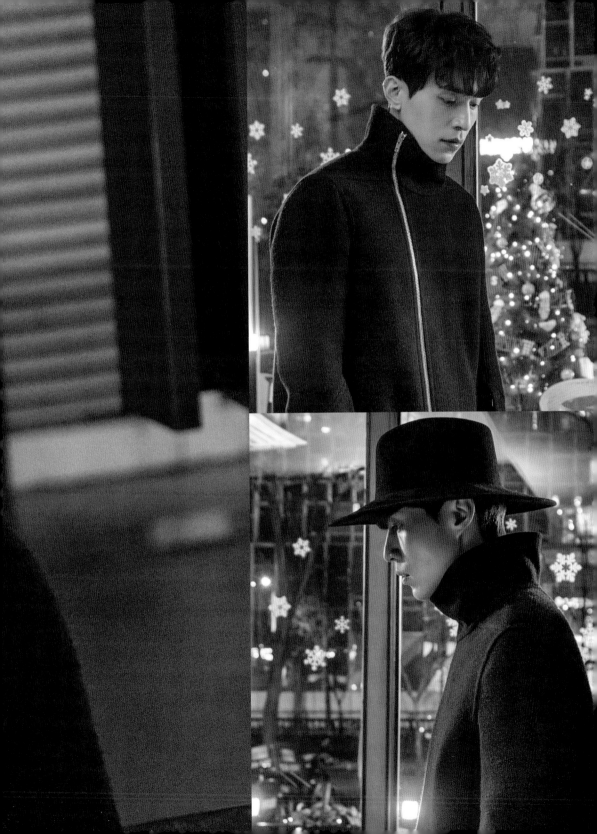

Dokebi終於遇見了Dokebi新娘？

這是宿命吧！

怎麼可以讓身上插著劍的人，遇見在他身上插劍的人？

但那同樣也是宿命！

你到底是怎麼想的？

特別的關愛啊！

那孩子已經受了900年的罪，這還不夠嗎？

生命的重量，就是這麼回事。

那當初你就不該讓他受罪，製造一個盡善盡美的世界不就行了。

那他就不會尋求神的幫助。

不要再傷害他了，把遮在那孩子眼睛上的手也拿開。

讓他們認出彼此，不管之後他們會做出什麼樣的選擇。

以為神一直充耳不聞，就隨便發牢騷！

以為神自有深意才抹去記憶，就隨便亂猜！

我其實一直在聽，你懇求死亡，我也給了你機會。

我從來沒有抹去你的記憶。

是你自己選擇消除所有的記憶。

神只是一個提問者，命運就是我提出的問題。

答案則由你們自己尋找。

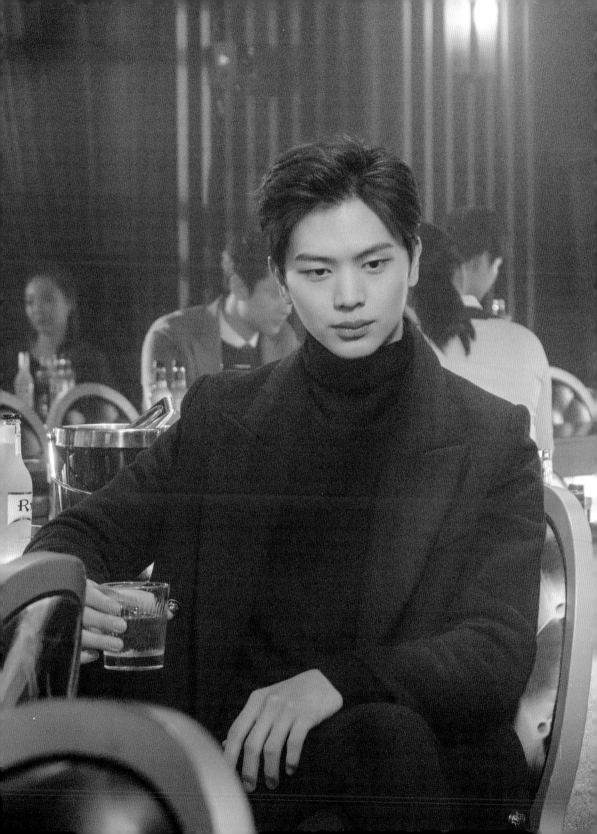

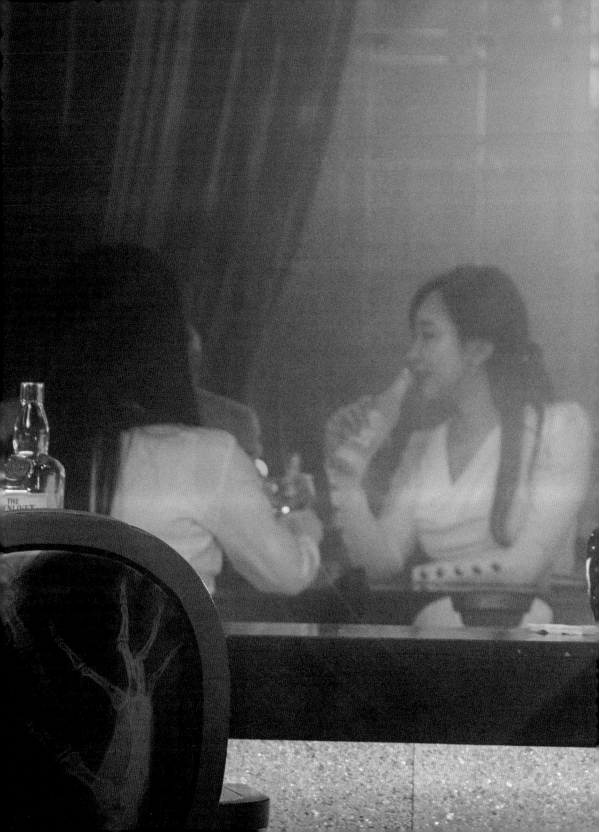

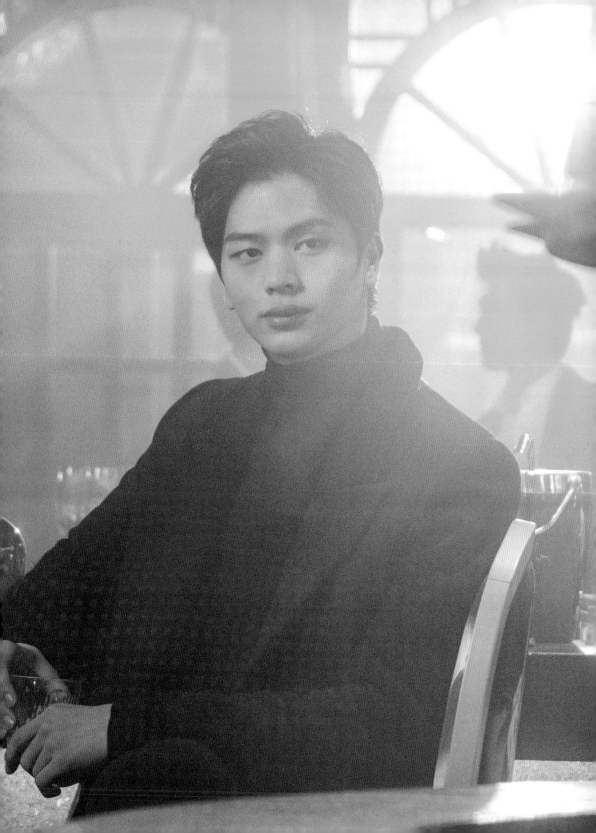

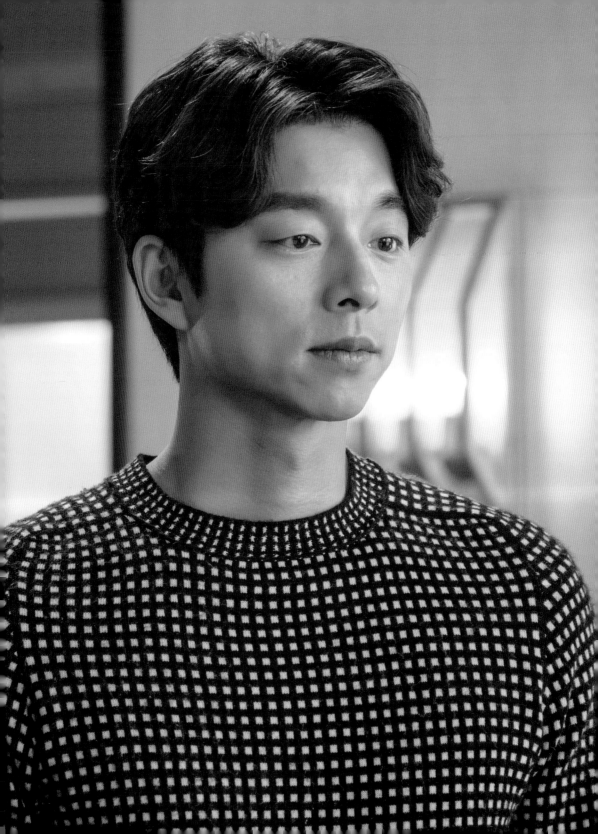

我的人生只為了活下來

我的人生只為了活下來，

一心保衛國家，卻連死亡都蒙羞。

我每踏出一步，就有無辜的人隨之喪命。

我罪無可逭，

至今仍受懲罰。

這劍，就是懲罰。

但，就算是懲罰，受了900年

還不夠嗎？

不是的，這不可能是懲罰。

神不可能將那種能力作為懲罰賜予您。

如果叔叔您真的是罪大惡極的人，

神也不可能讓您遇見Dokebi新娘，

拔出那把劍來。

那麼現在，可以讓我變好看一些嗎？

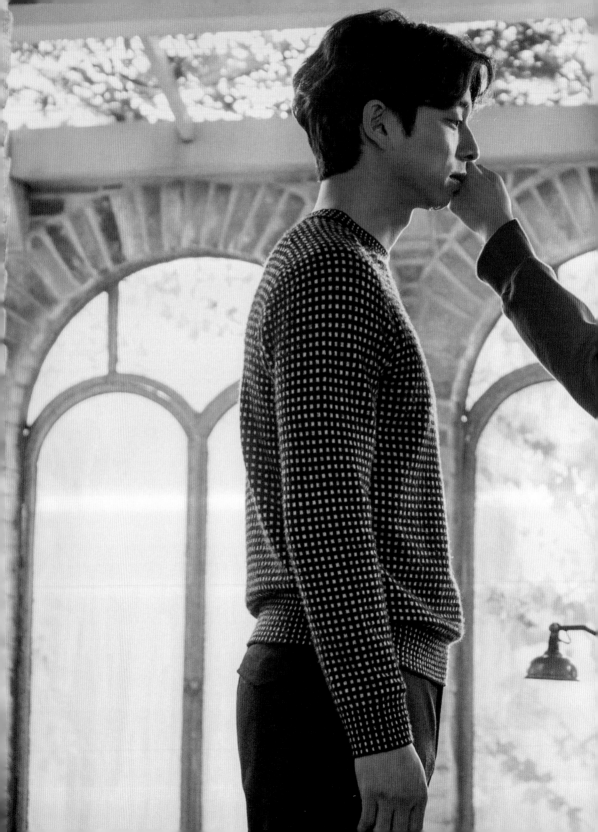

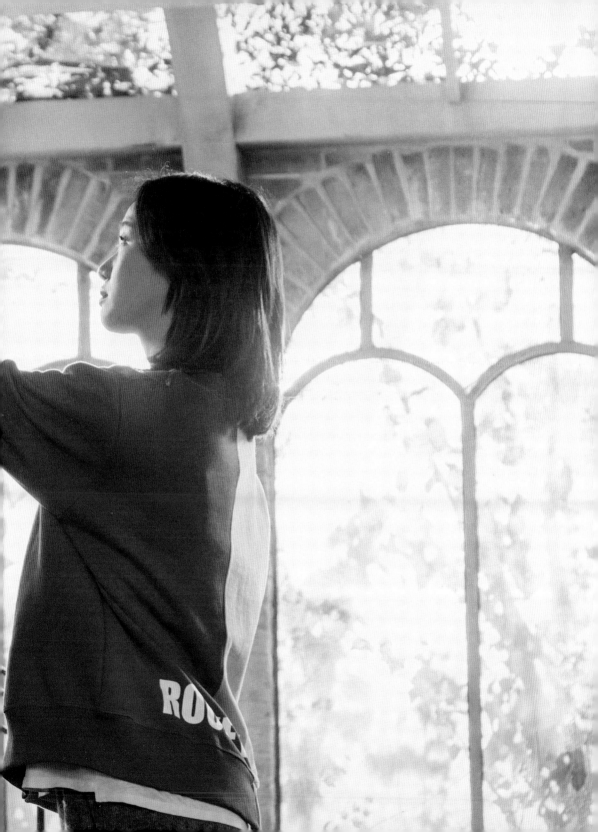

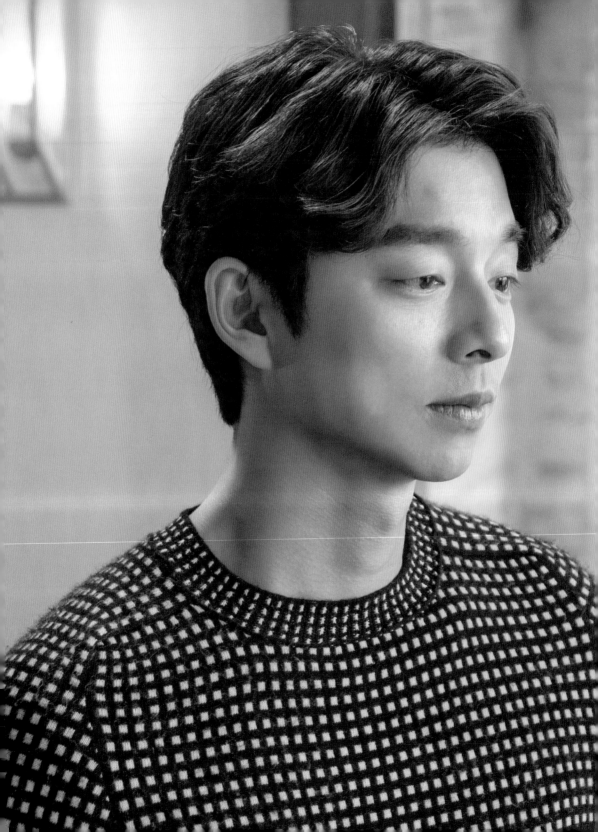

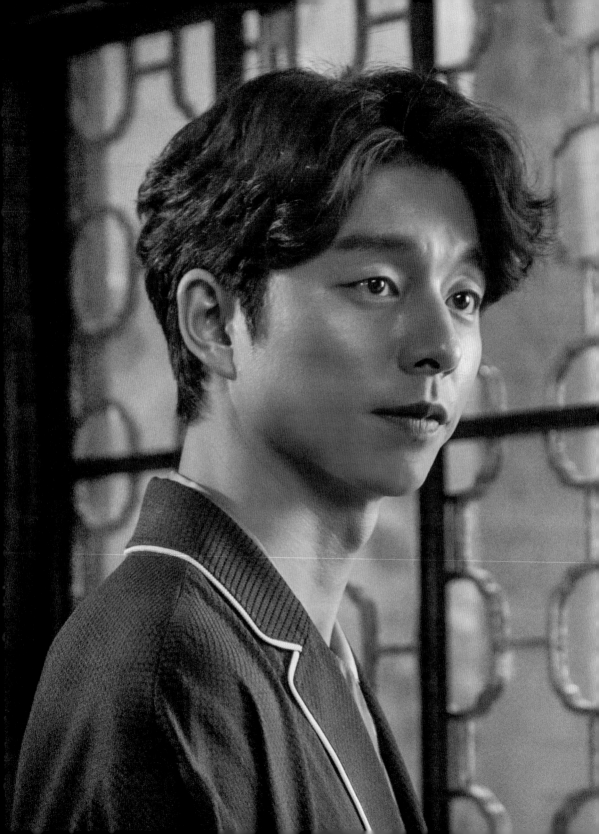

無可逃避

從現在開始，好好聽我說。
之前我放在心裡沒對妳說的話。
我還叫妳什麼都別瞞我，
我自己有些話卻沒告訴妳。
但再不說怕來不及，我只有趕緊說出來。

如果妳不拔出我的劍，妳就會死，這是妳的宿命。
從妳作為Dokebi新娘出生的時候開始。
妳不拔劍，死亡就會一直找上妳。就像這樣！

神對叔叔，對我，都太殘酷了！

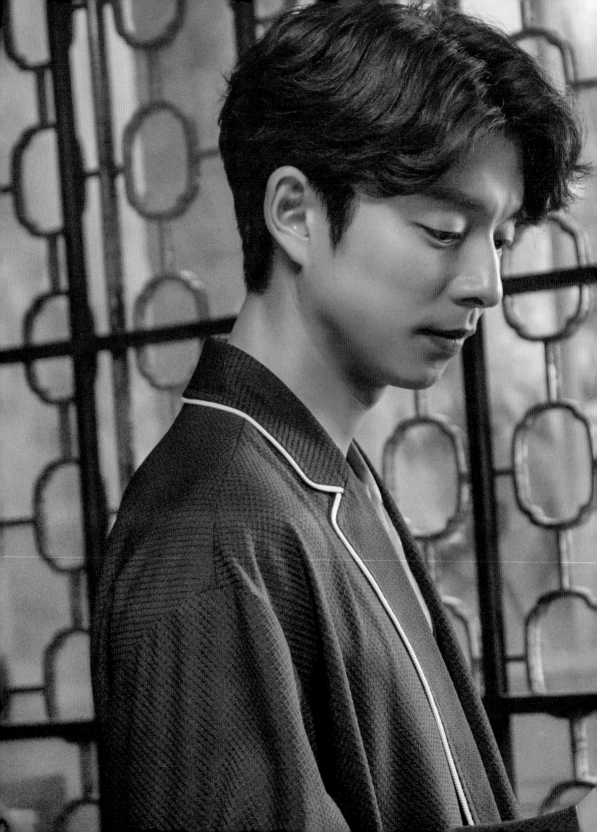

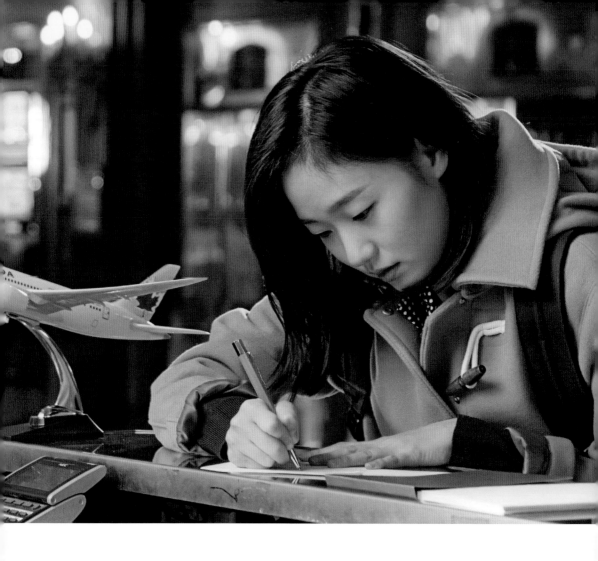

一步又一步

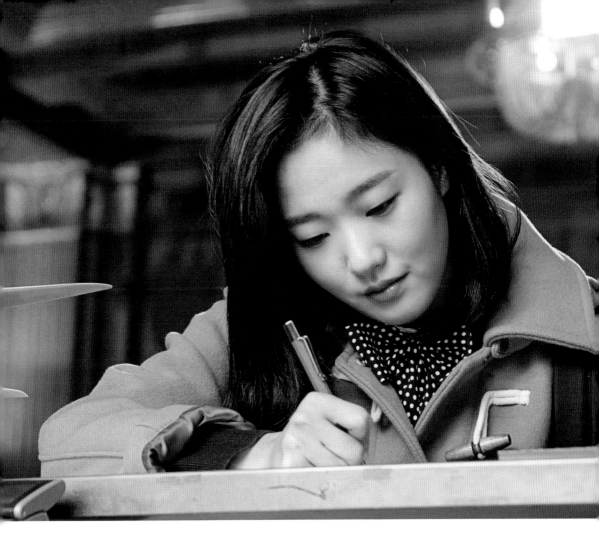

那一定是非常珍貴的回憶，我來遲了，真對不起！

沒關係，來遲一定有來遲的理由，不是嗎？
神的每一步，都有相對的理由。
這是……誰說過的話……？

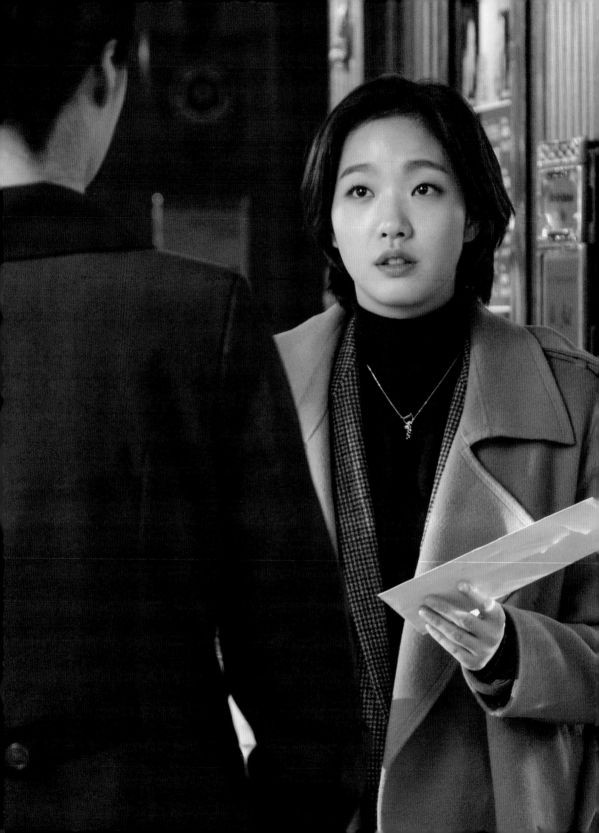

我被單獨留了下來

我的妹妹，
我的摯友，
我的新娘都離開了。
而只有我，
就這樣被單獨留了下來。

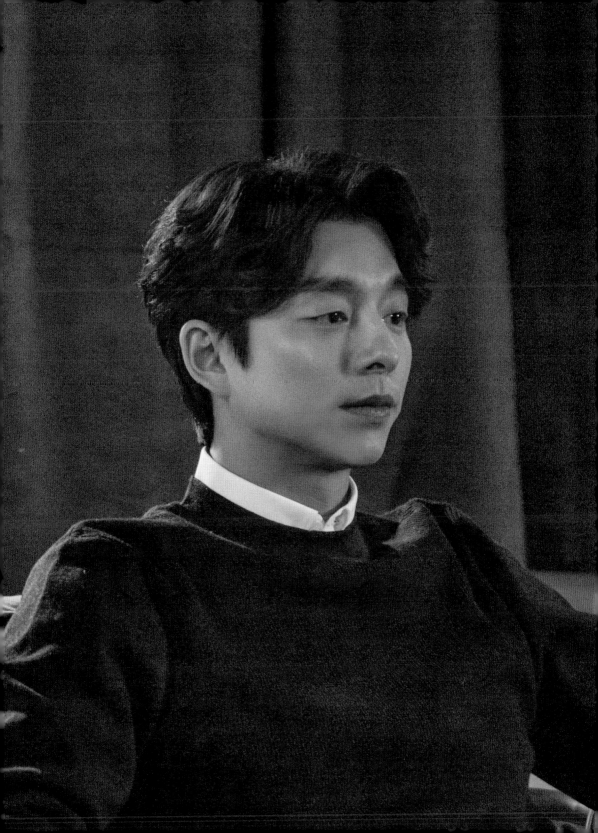

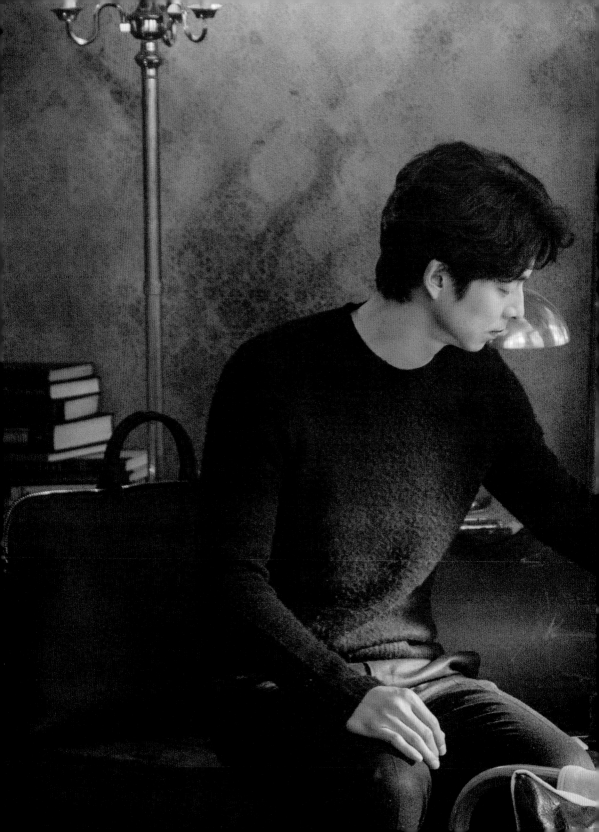

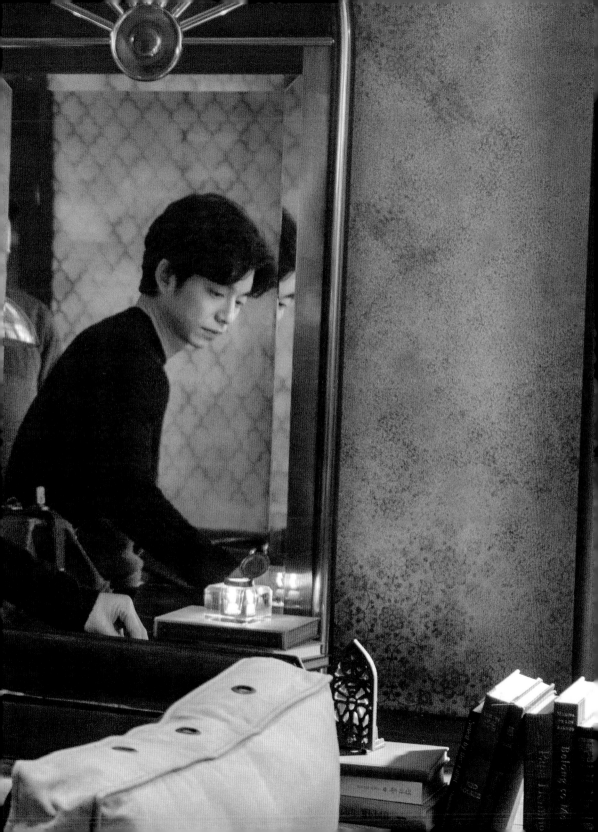

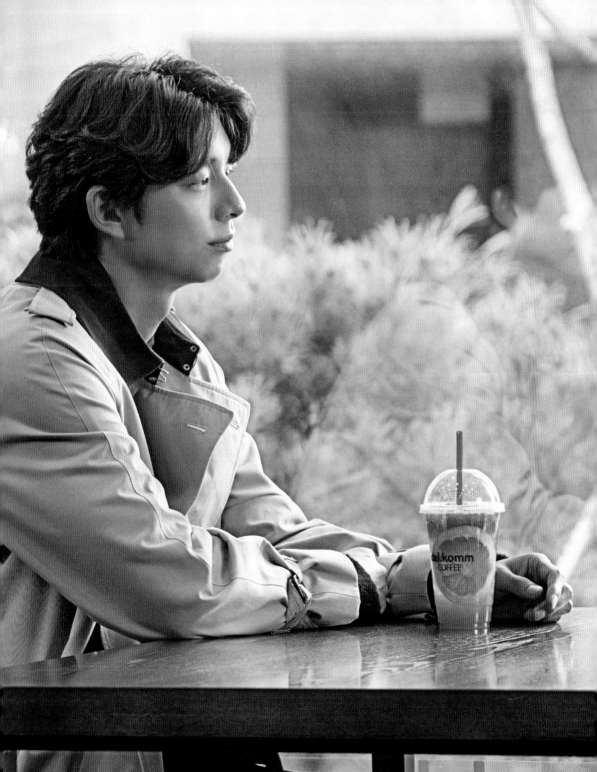

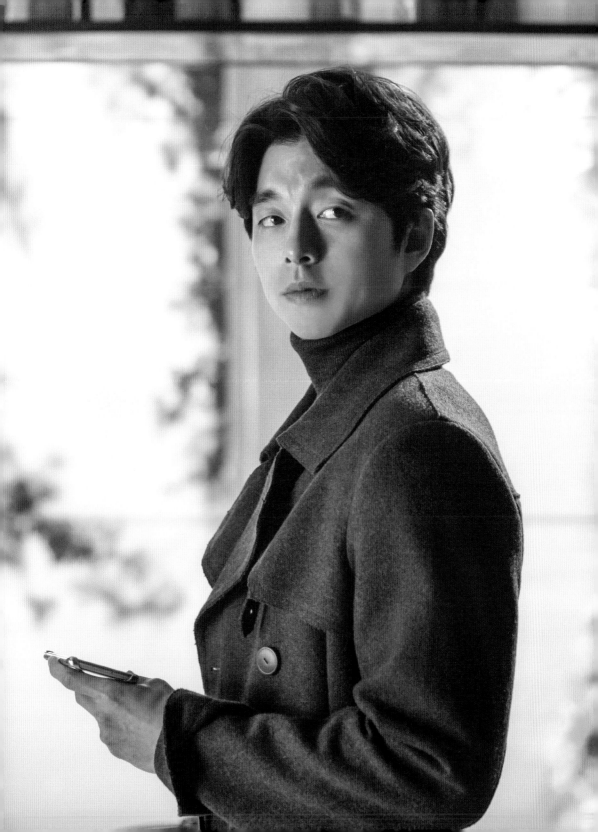

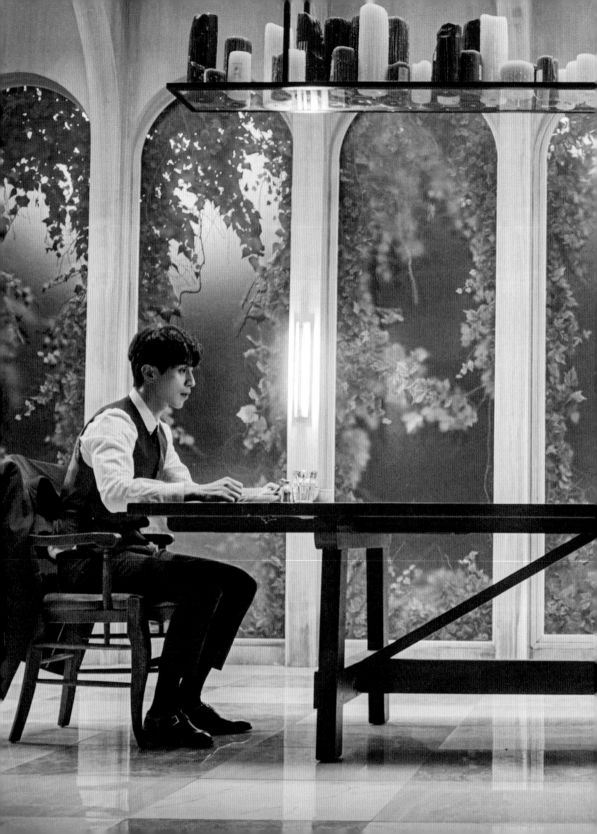

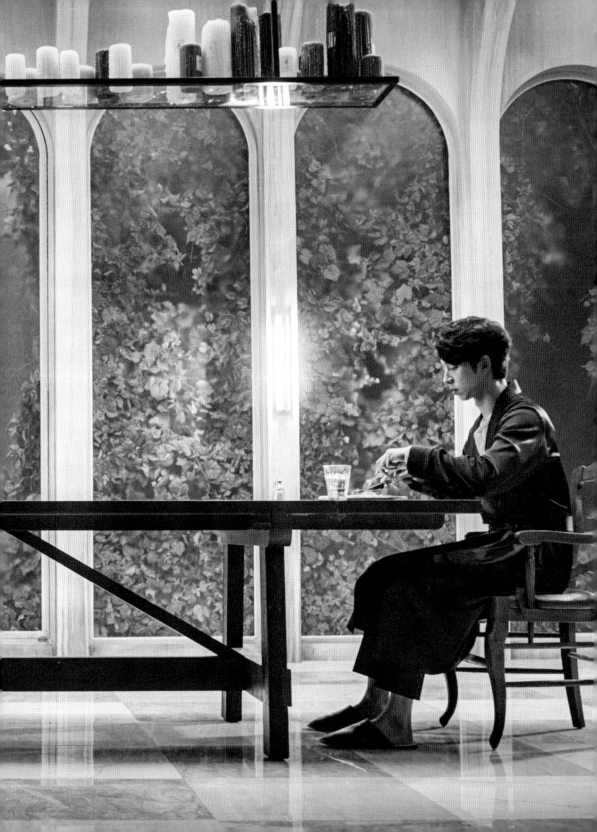

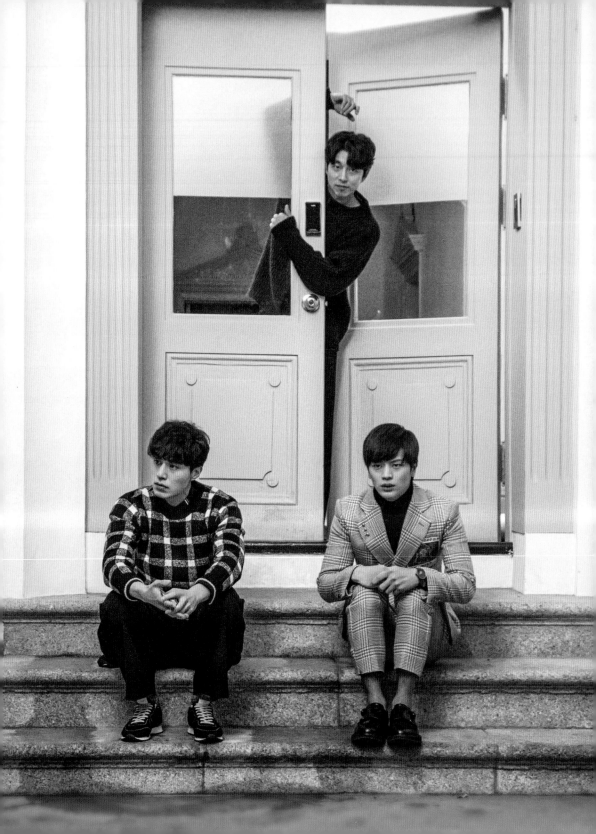

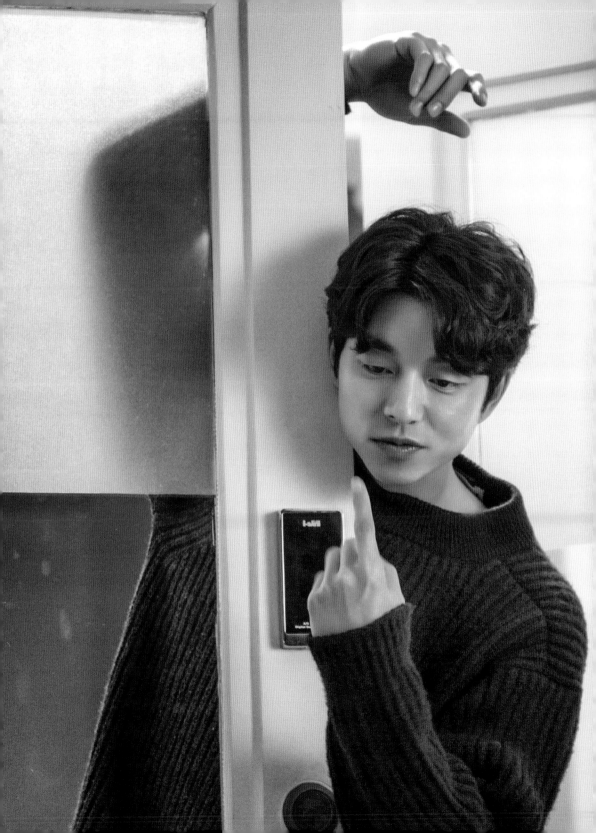

Part 2

孤單

燦爛的愛情,

以及姻緣

我們對彼此是什麼樣的存在?
是什麼樣的姻緣線,將我倆繫在了一起?

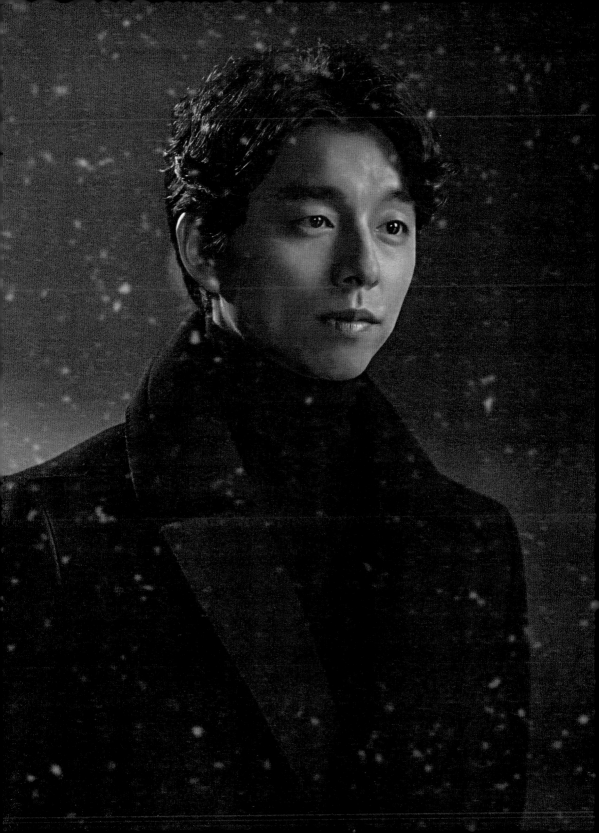

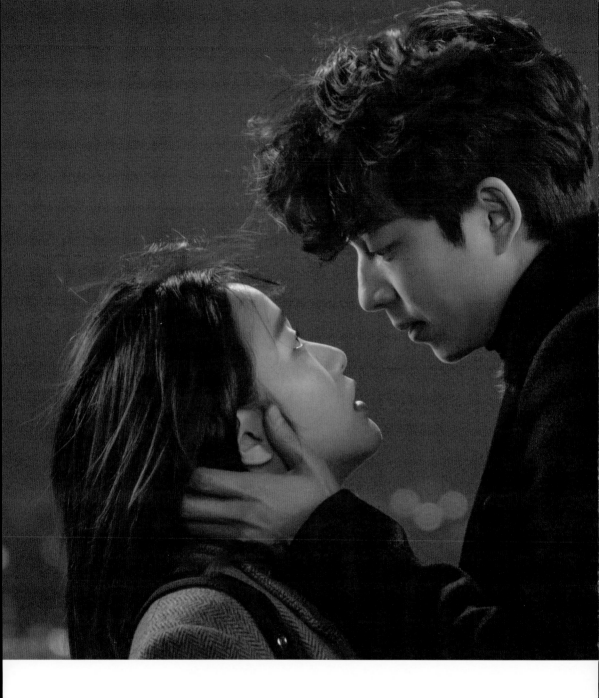

化為初雪而來

遇見妳，我這一生就是獎賞。
我求神，
讓我化為雨……化為初雪……
只要能回到妳身邊。

我也愛妳。
早就愛上了妳。

첫눈으로 올게

널 만나 내 생은 상이었다.
비로 올게… 첫눈으로 올게…

그것만 할 수 있게 해달라고…
신께 빌어볼게.

나도 사랑한다.
그것까지 이미 하였다.

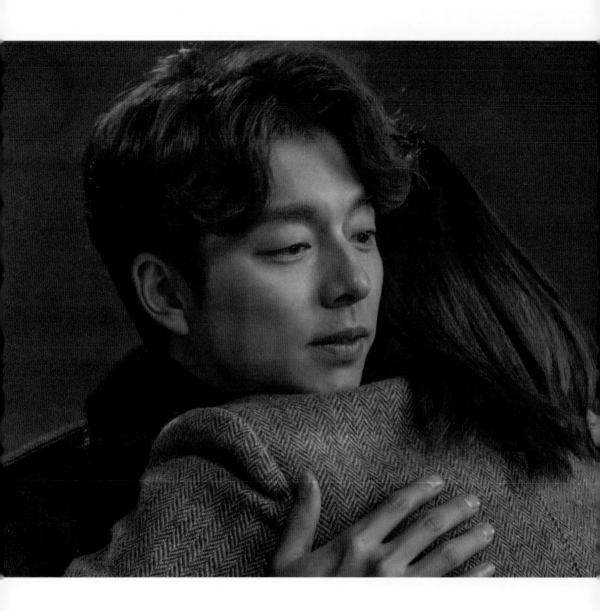

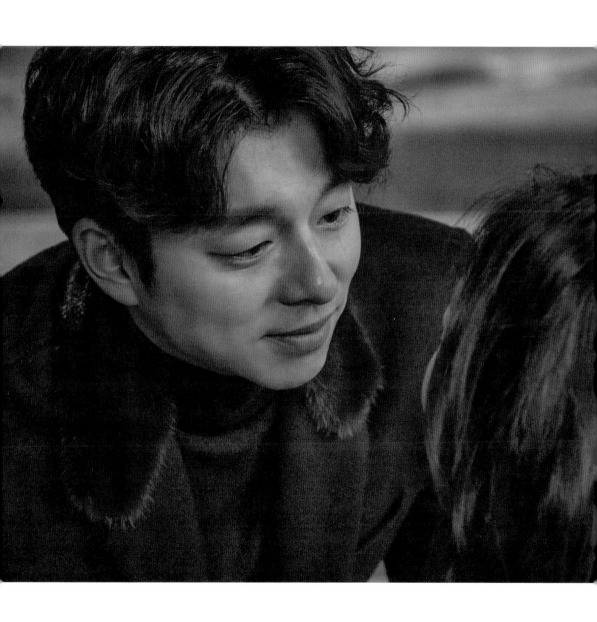

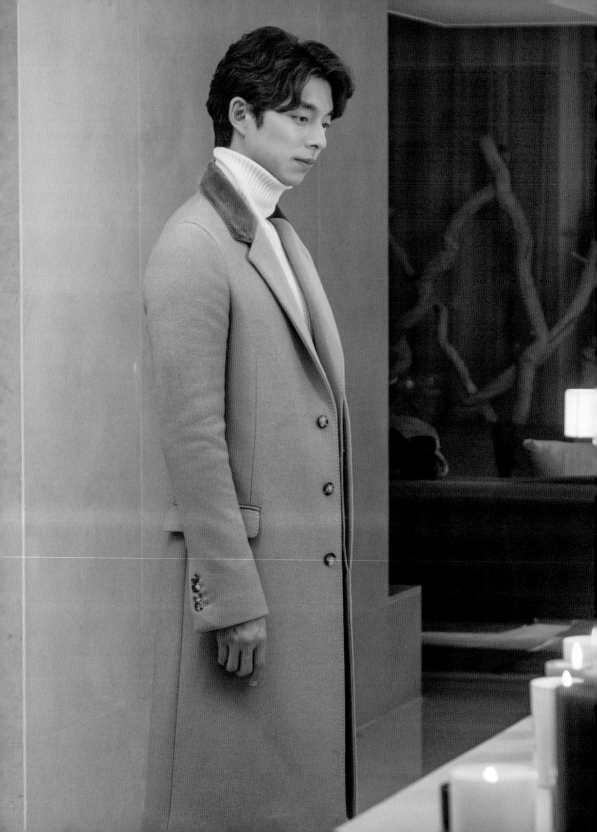

祈禱

妳是我的生，也是我的死，我喜歡妳。
因此，我懷著這個祕密，祈求上天的允許。
能多瞞一天是一天，就這樣瞞妳100年⋯⋯

就這樣活一百年，然後有一天，
一個天氣剛剛好的日子，
我能對妳說，妳是我的初戀⋯⋯。
我試著祈求上天的允許。

기도

나의 생이자 나의 사인 너를 내가 좋아한다.
때문에 비밀을 품고 하늘의 허락을 구해본다.
하루라도 더 모르게 그렇게 100년만 모르게…

그렇게 100년을 살아 어느 날,
날이 적당한 어느 날,
첫사랑이었다, 고백할 수 있기를….
하늘에 허락을 구해본다.

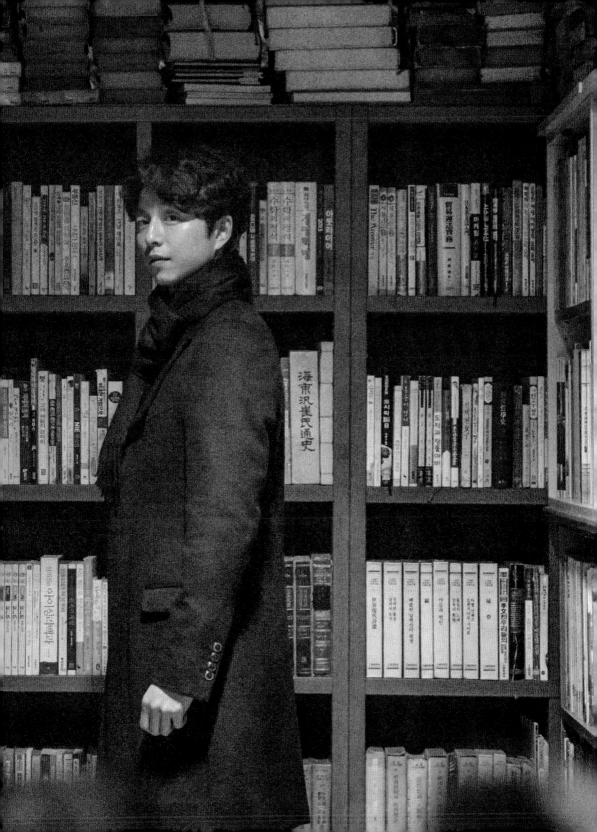

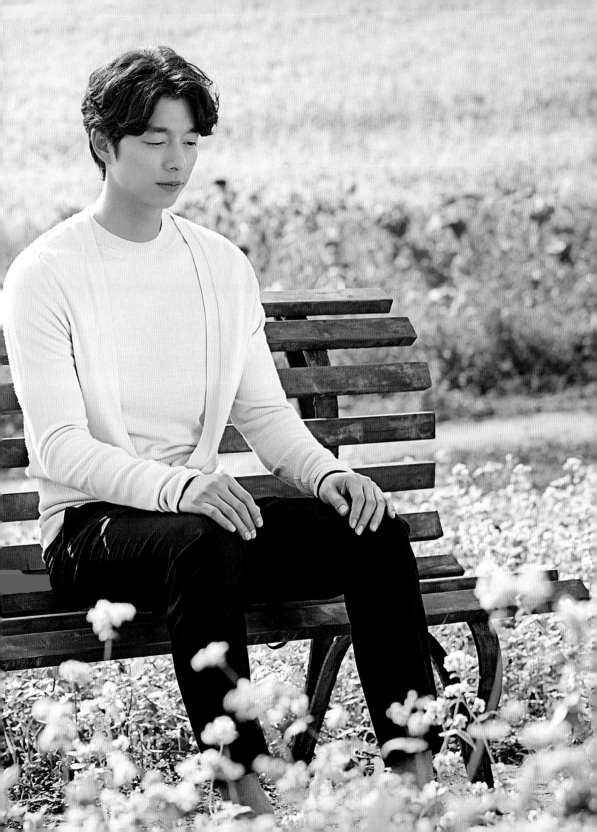

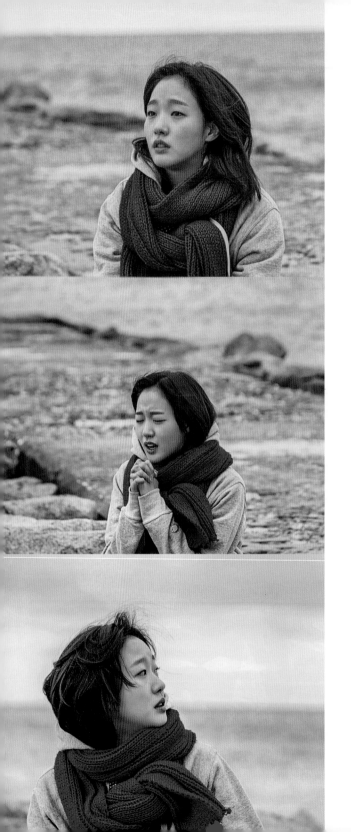

蕎麥花的花語

原來是妳？
我沒有呼喚您啊，是叔叔您自己
出現在我眼前的。
上次在街上不小心對上了眼，
叔叔您是阿飄吧，我看得見阿飄！

메밀꽃의 꽃말

너야?
부른 게 아니고요. 그냥 아저씨가
제 눈에 보이는 거예요.
지난번 거리에서 실수로 눈 마주쳐가지고.
아저씨 귀신이잖아요. 제가 귀신을 보거든요.

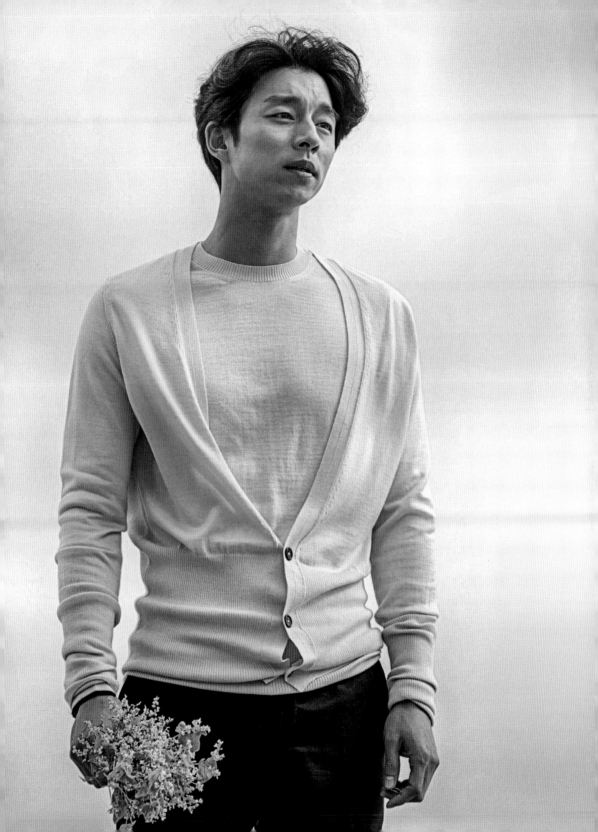

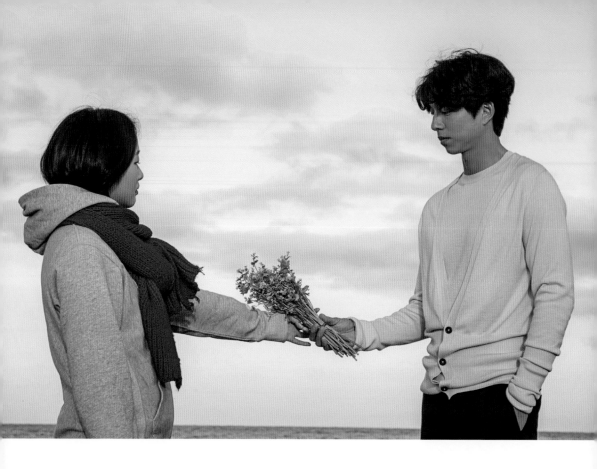

不過，這花是怎麼回事？
蕎麥花。

我不是問這個啦！
給我吧！
叔叔和這花不相配。
給我也行喔，今天是我生日！
非常憂鬱的生日。

근데 그 꽃은 뭐예요?
메밀꽃.

그걸 묻는 게 아니잖아요.
줘봐요.
아저씨랑 안 어울려요.
줘도 돼요. 나 오늘 생일이거든요.
아주 우울한 생일.

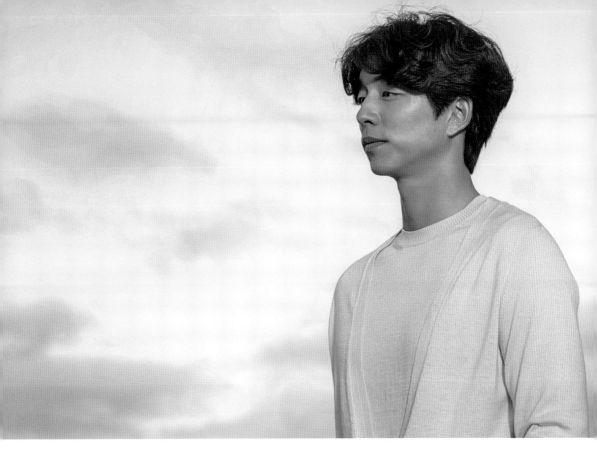

不過，蕎麥花的花語是什麼呢？

戀人。

근데 메밀꽃은 꽃말이 뭘까요?

연인.

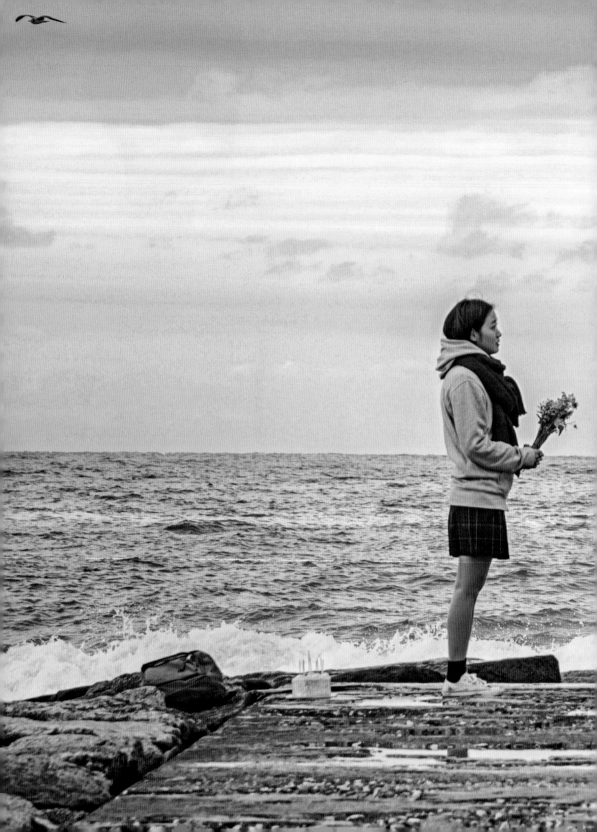

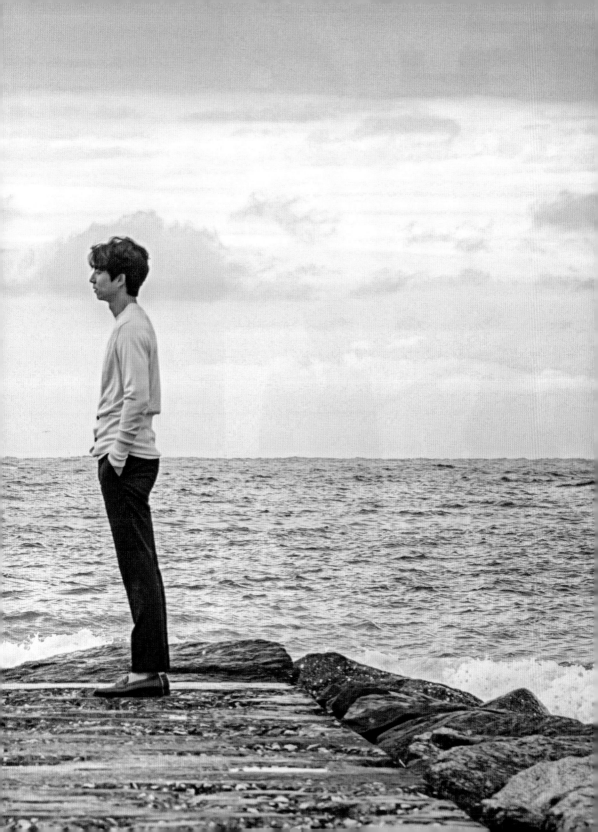

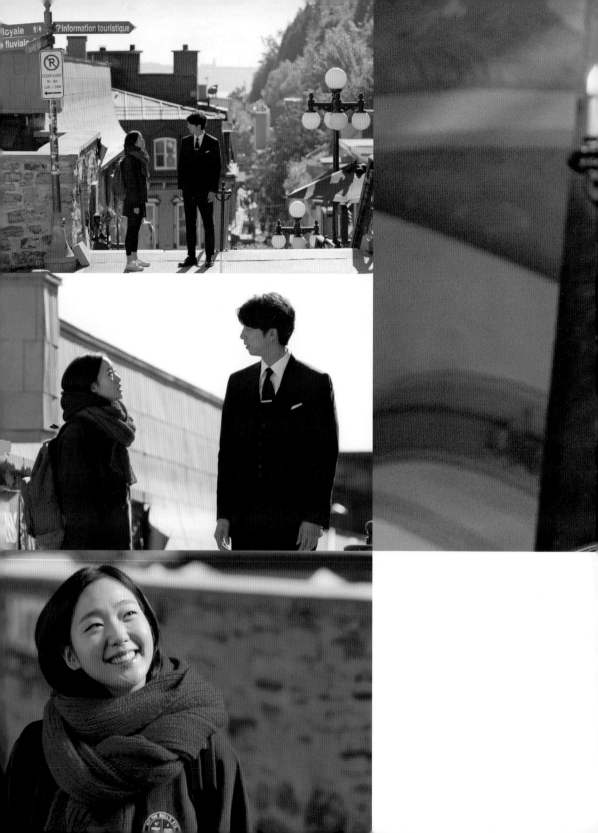

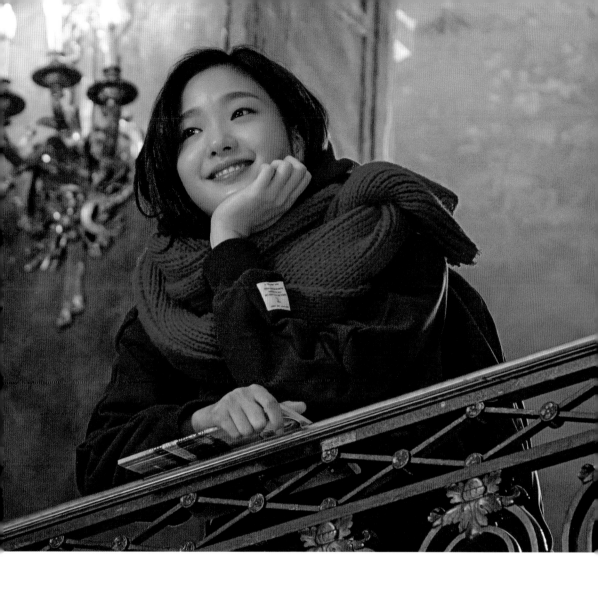

我愛您！

叔叔，您還有這種能力啊？
這裡是加拿大，叔叔又有這種能力，
我決定了，我下定決心了。
我啊！我要嫁人，嫁給叔叔您。
我想了又想，覺得叔叔您
一定是Dokebi。我愛您！

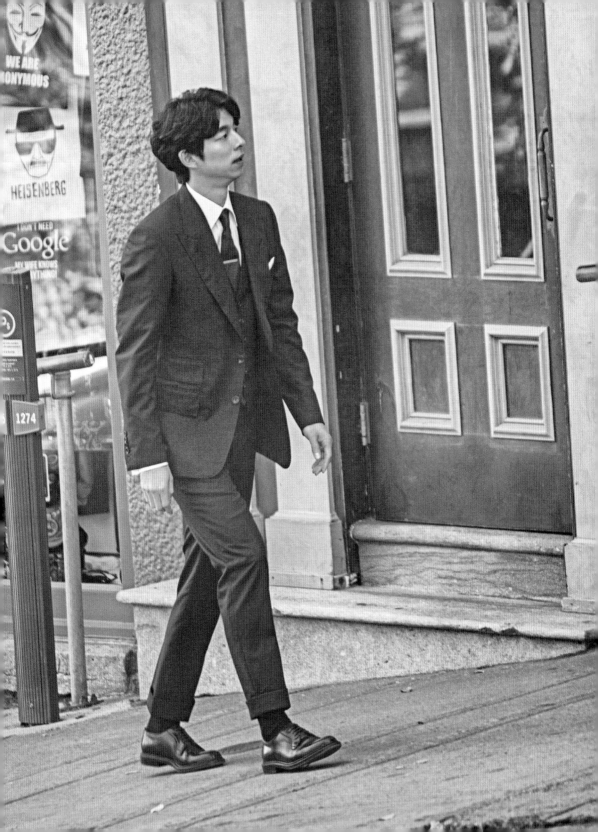

愛情成真的短短一瞬

抓住了嗎，現在？
聽說，如果能抓住飄落的楓葉，
就能和走在一起的人
成為戀人！
如果抓住飄落的櫻花瓣，
就能和初戀修成正果。您不知道嗎？
和那是同樣的道理喔！

사랑이 이뤄지는 짧은 순간

잡았어요 지금?
떨어지는 단풍잎을 잡으면
같이 걷던 사람과
사랑이 이루어진단 말이에요!
떨어지는 벚꽃잎 잡으면
첫사랑이 이루어진다, 몰라요?
그거랑 같은 맥락이거든요?

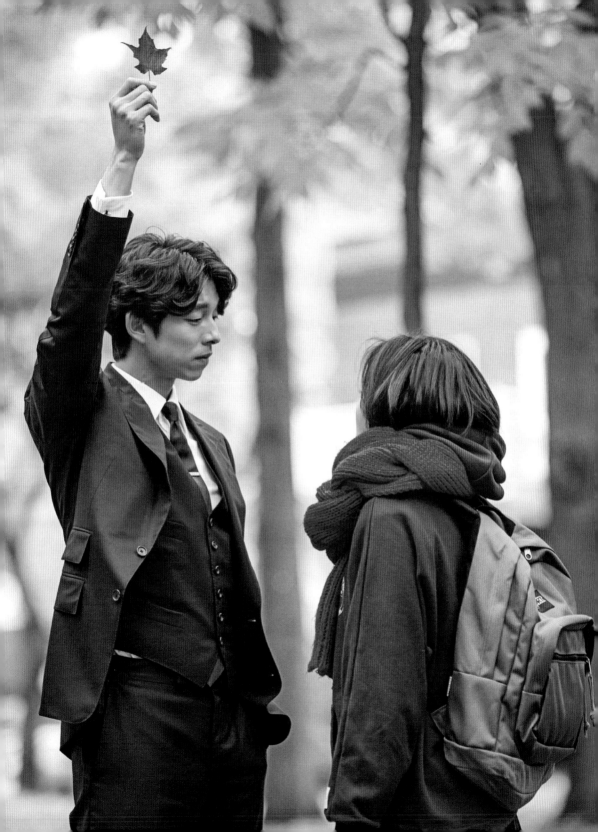

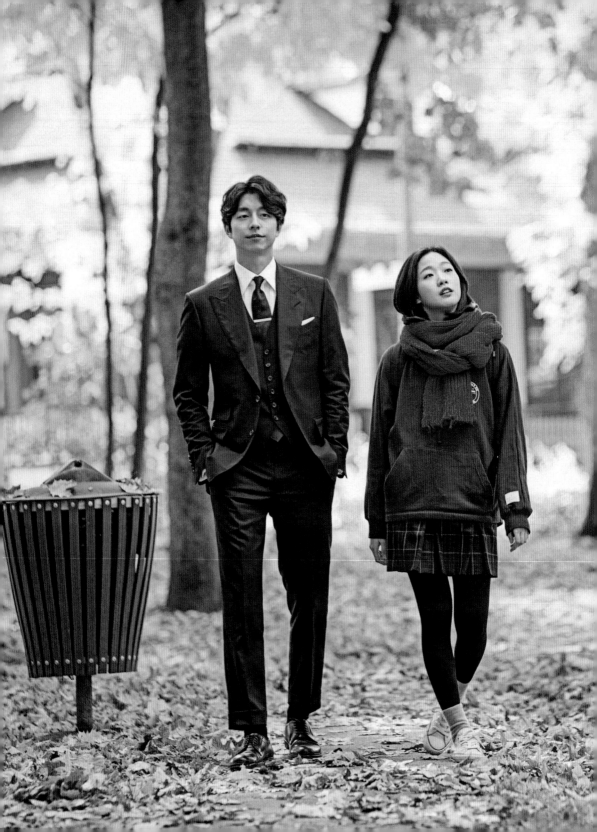

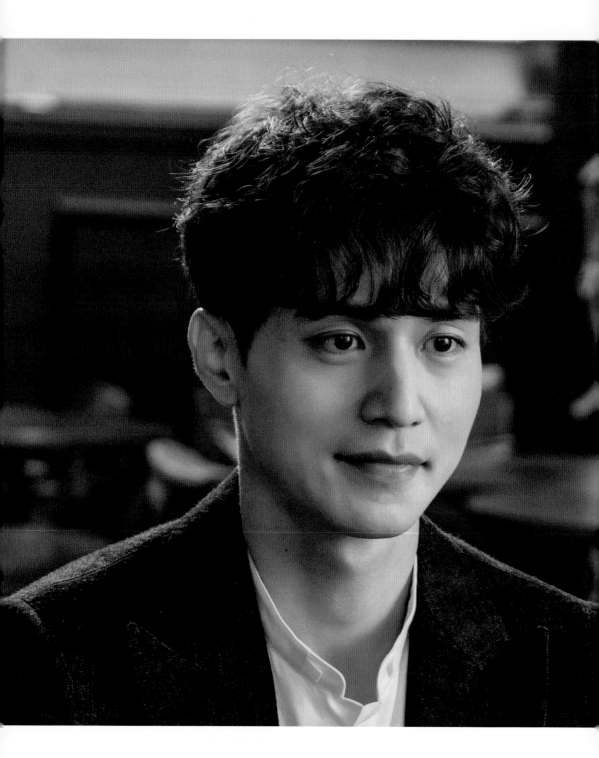

吸引

我盲目地被Sunny小姐無厘頭的行為

給深深吸引。

Sunny小姐難以預料的行為,

需要發揮想像力,

我笨拙的舉止,全都是錯誤的回答。

最近我有了新的愛好,就是Sunny小姐。

這像是神的計畫,

又像是神的失誤。就這樣!

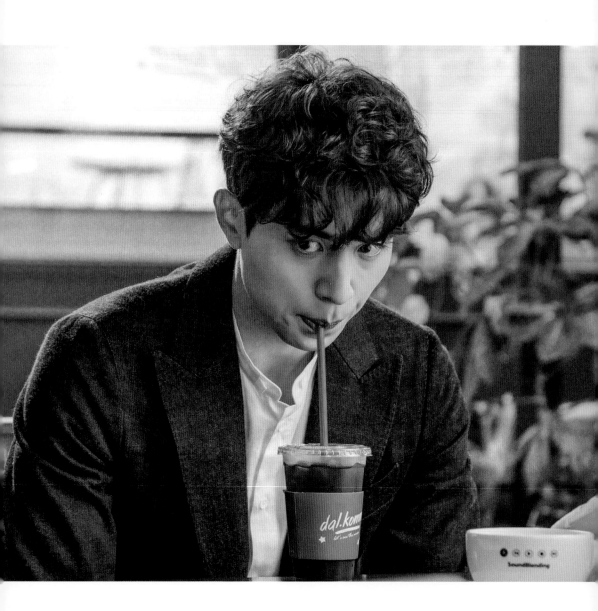

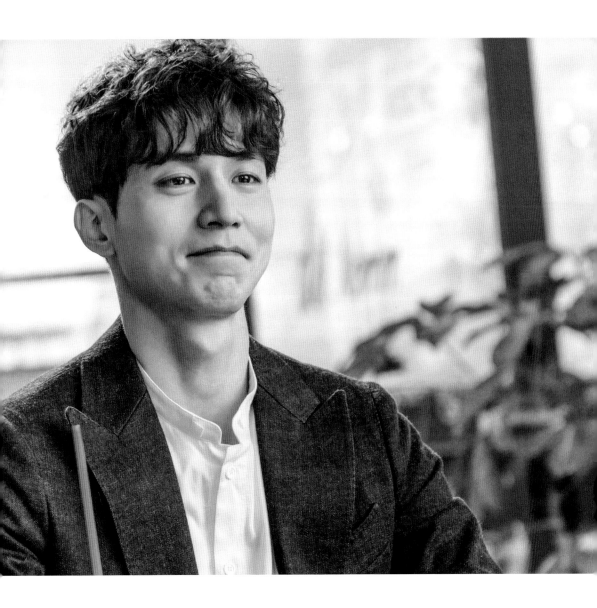

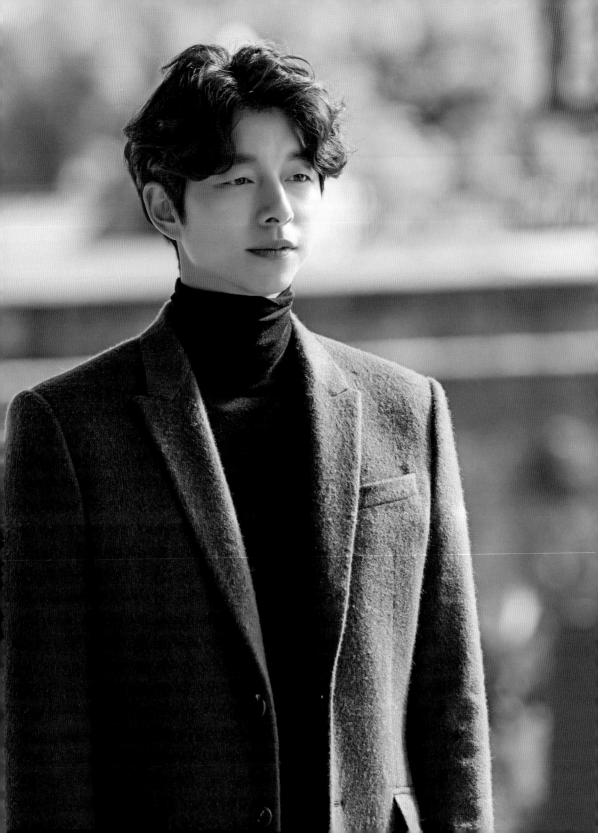

這就是初戀

質量的大小，與體積不成正比。

那如紫羅蘭般嬌小的女孩，
那似花瓣嫣然飛舞的女孩，
以遠大於地球的質量牽引著我。
瞬間，
我如牛頓的蘋果般，
無可抗拒地朝她滾落。
發出咚、咚咚的聲音，

心臟，
從天空到地面，
持續著暈眩的擺動，
這就是初戀。

—— 金仁育，〈愛情物理學〉

첫사랑이었다

질량의 크기는 부피와 비례하지 않는다

제비꽃같이 조그마한 그 계집애가
꽃잎같이 하늘거리는 그 계집애가
지구보다 더 큰 질량으로 나를 끌어당긴다.
순간, 나는
뉴턴의 사과처럼
사정없이 그녀에게로 굴러 떨어졌다
쿵 소리를 내며, 쿵쿵 소리를 내며

심장이
하늘에서 땅까지
아찔한 진자운동을 계속하였다
첫사랑이었다.
— 김인육, 〈사랑의 물리학〉

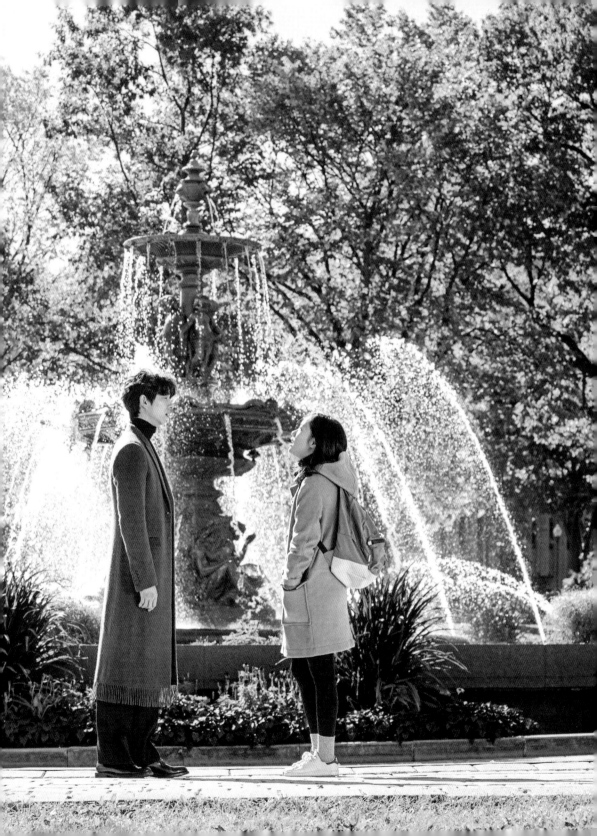

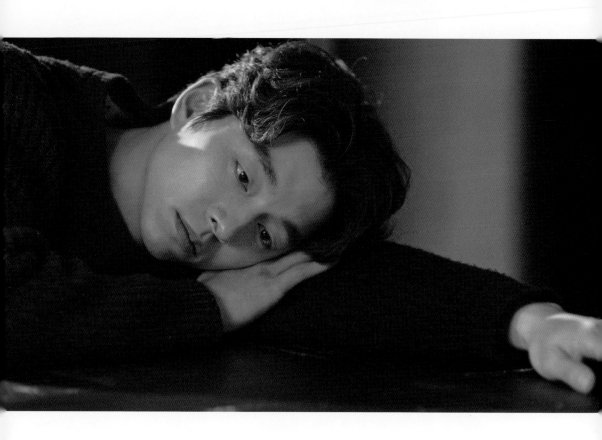

不時想起她，在我腦海若隱若現

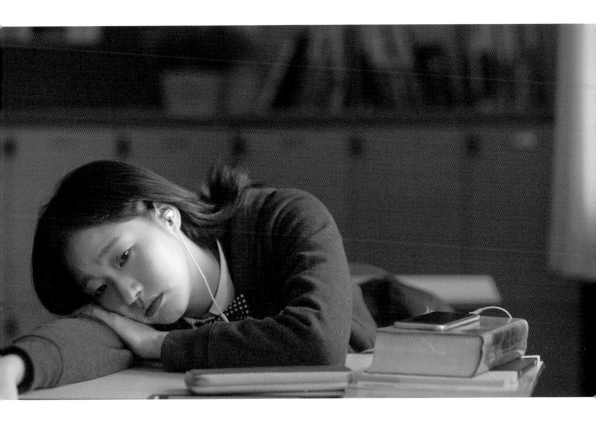

我不知道她在哪裡。

她不召喚我。不召喚，我就找不到她。

我這個即使不是全知全能，至少也無所不能的Dokebi，

竟然連她一個女孩也找不到。

我所擁有的一切力量，全都派不上用場。

那你以前是怎麼做的？

她會找我啊！每次都這樣。

자꾸 생각나고 아른거리고

어딨는지 모르겠어.
날 안 불러. 부르지 않으니까 찾을 수가 없어.
전지전능까진 아니더라도 못할 게 없었는데,
그 아이 하날 못 찾겠어.
내가 가진 게 다 아무짝에도 쓸모가 없어.

그럼 그 전엔 어떻게 했는데.
찾았지. 매번 이렇게.

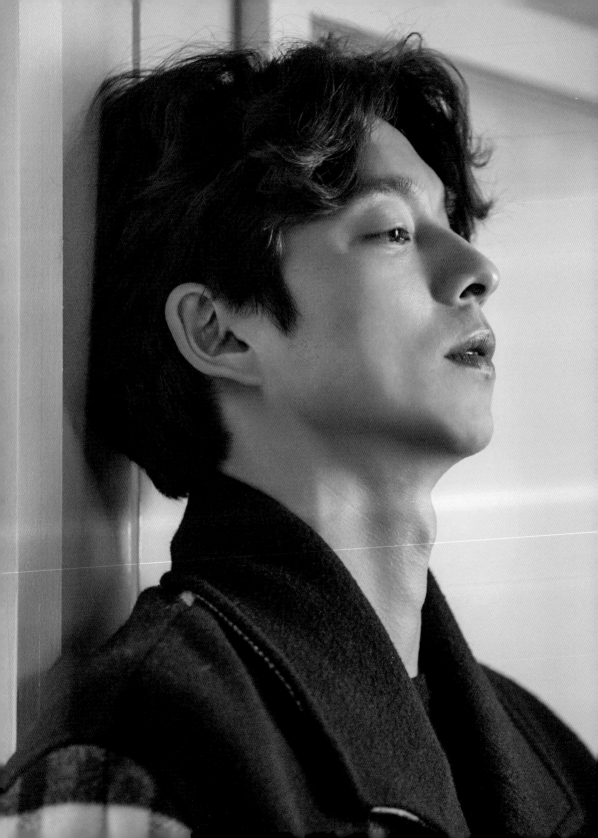

下雨的話

又下雨，煩死了！一天到晚下雨。

是我憂鬱才會下雨的。
什麼？
雨啊！
馬上會停的。

叔叔您一憂鬱就會下雨嗎？
嗯！

這下糟糕了！以後每次下雨，
我就會想叔叔是不是又在憂鬱了！
我自己都無依無靠地，還要擔心叔叔您。

不冷嗎？在這裡做什麼？
因為我很不幸。現在就跟感冒差不多。
什麼？
我的不幸啊！忘得差不多的時候，又找上門來。
時候到了，就得患上一次。

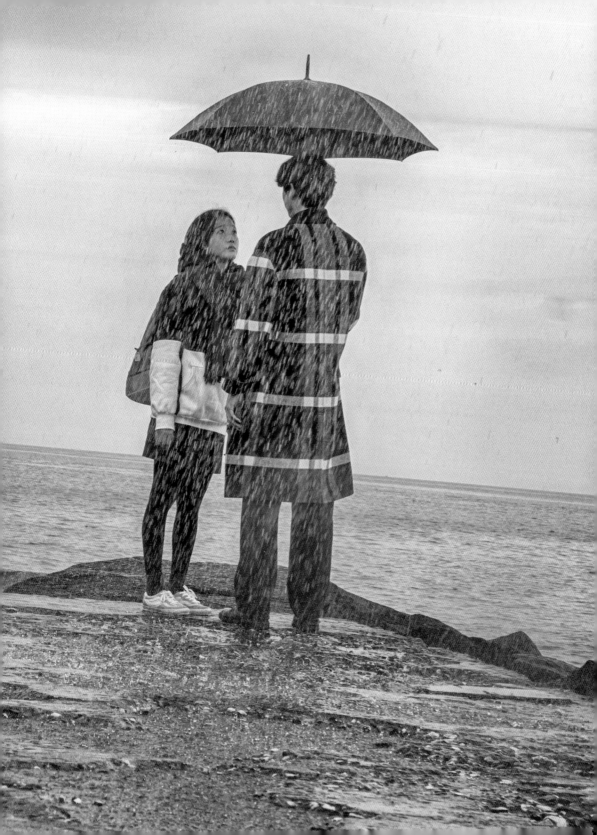

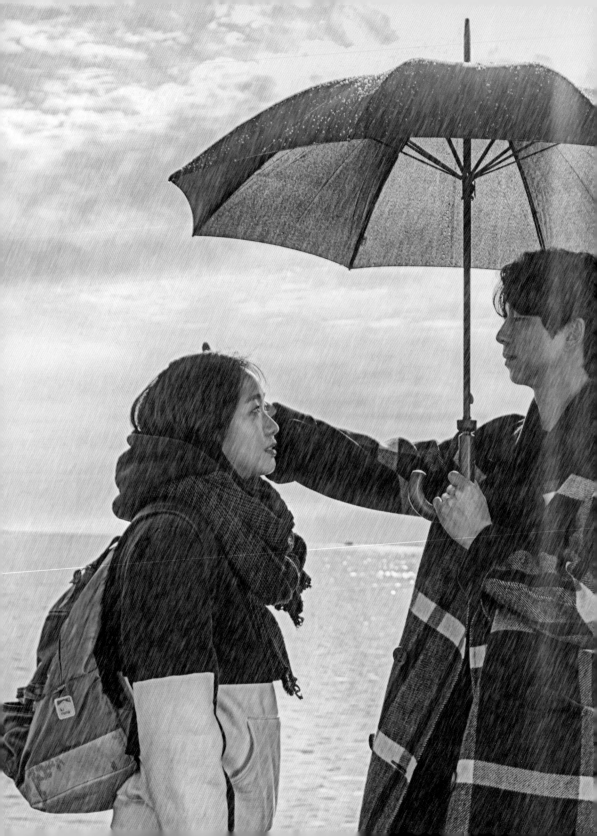

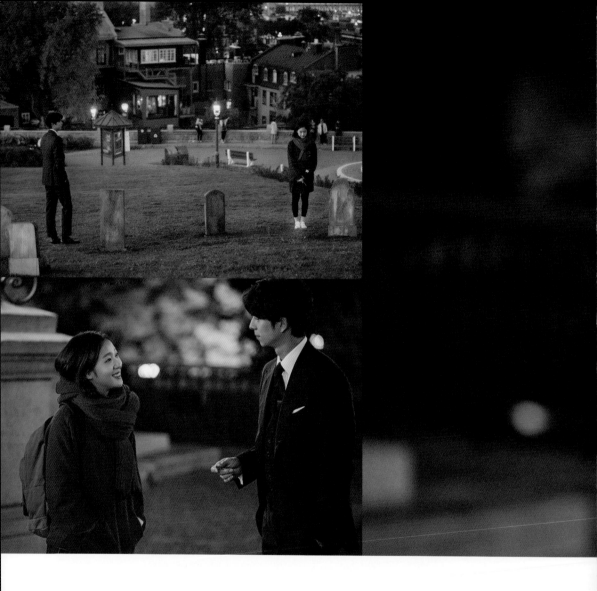

悲傷，還是愛情？

哪有悲傷能持續千萬年？

哪有愛情能持續千萬年？

我投「有」一票！

妳投哪邊？悲傷，還是愛情？

悲傷……的愛情

슬픔이야, 사랑이야?

천년만년 가는 슬픔이 어딨겠어.
천년만년 가는 사랑이 어딨고.
난 있다에 한 표.
어느 쪽에 걸 건데? 슬픔이야, 사랑이야.
슬픈… 사랑?

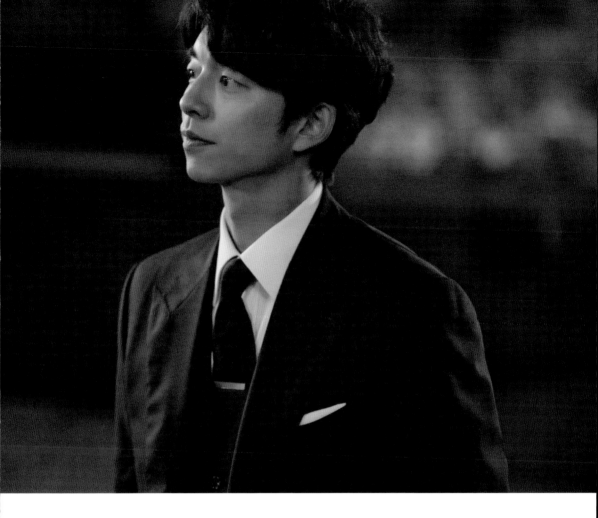

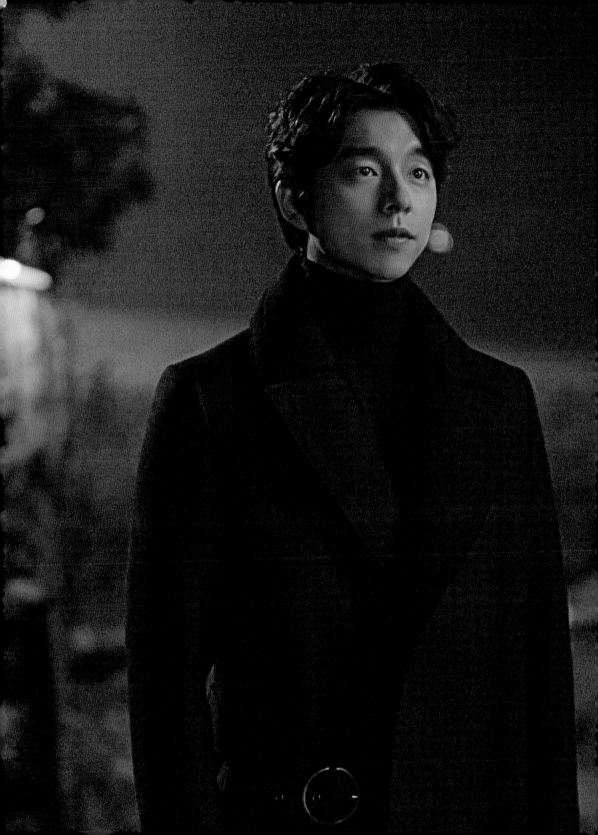

每個時刻都很耀眼

我們，正迎接著世上最早的一場初雪。
這是叔叔您的傑作吧？
初雪到來的那天拔劍，就是這個吧？
您最後還有什麼話想說？

和妳在一起的每個時刻，都很耀眼。
因為天氣好
因為天氣不好，
因為天氣剛剛好，
所有的日子我都喜歡。

還有，不管發生什麼事，都不是妳的錯！

모든 순간이 눈부셨다

세상에서 제일 빠른 첫눈을 맞고 있어요. 우리.
근데 이거 아저씨죠.
첫눈 오는 날 뽑는다는 거 그거죠.
마지막으로 남기실 말은?

너와 함께한 시간 모두 눈부셨다.
날이 좋아서,
날이 좋지 않아서,
날이 적당해서,
모든 날이 좋았다.

그리고 무슨 일이 벌어져도 네 잘못이 아니다.

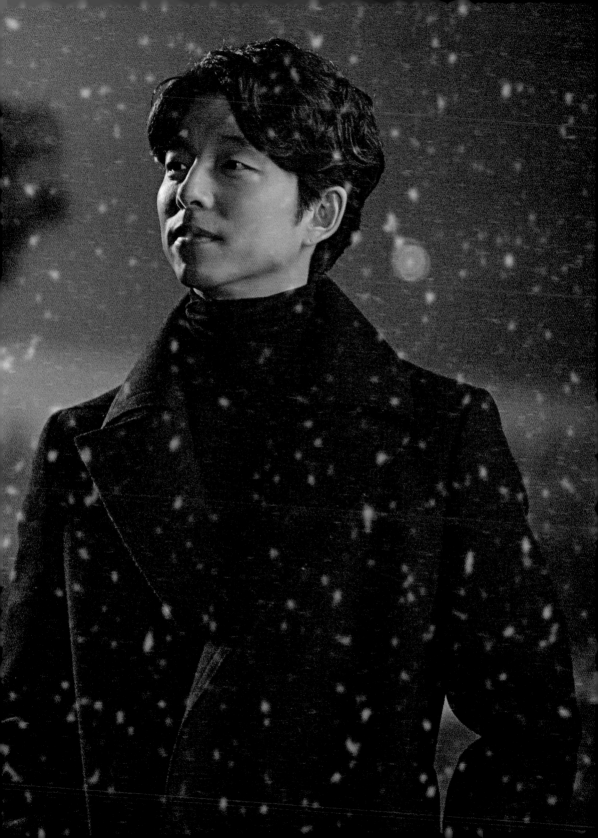

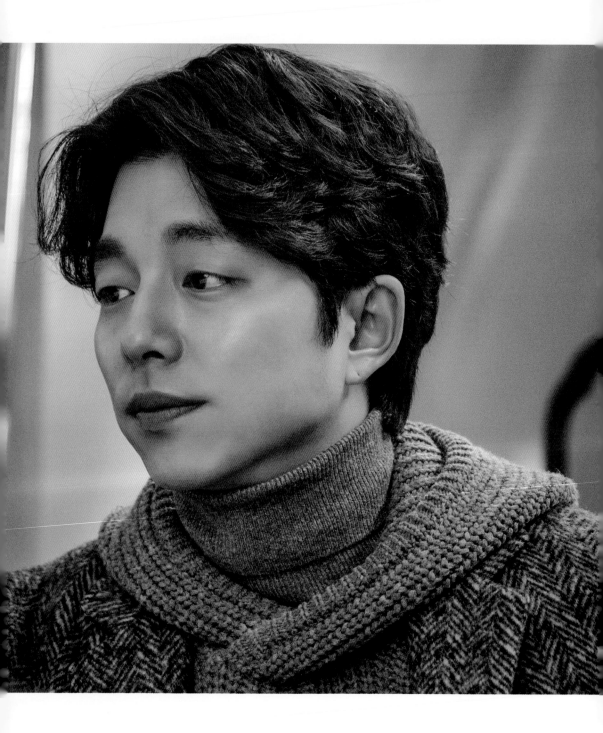

今天就算了，明天吧

明天吧！
今天天氣太糟糕。
等等還要去接妳回來。

今天就算了，明天吧！
今天天氣太好。
我要去散步，和妳一起。

오늘 말고 내일

내일.
오늘 날이 너무 안 좋잖아.
이따 너 데리러 가야지.

오늘 싫어. 내일.
오늘은 날이 너무 좋잖아.
산책할 거야 너랑.
그냥, 하루만 더.

好吧，那就再等一天。不過啊，頭不是那樣用力按的，要像這樣輕輕撫摸才對。

근데요, 머리는 그렇게 꾹꾹 누르는 게 아니라 이렇게 쓰담쓰담 하는 거거든요.

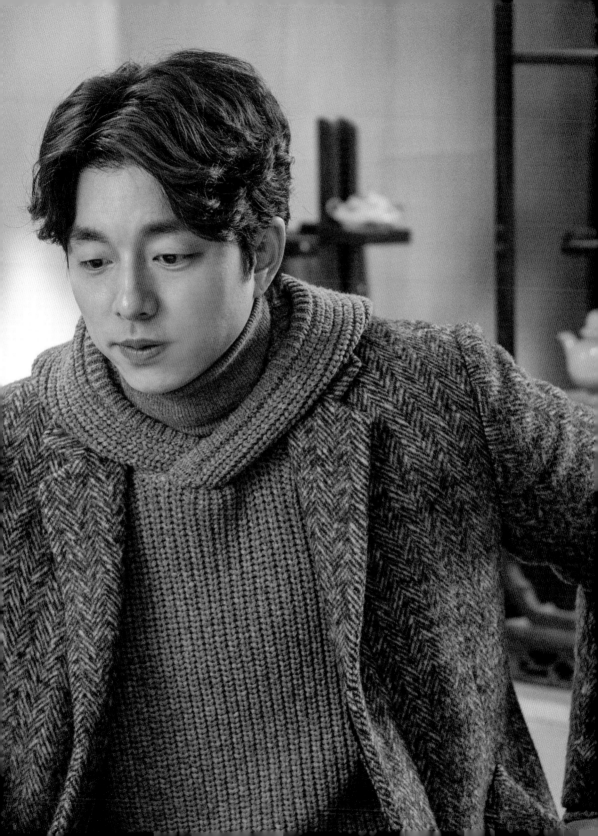

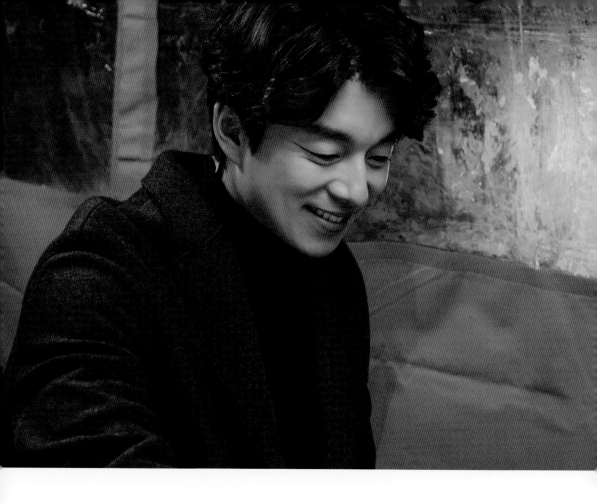

喜歡妳的我

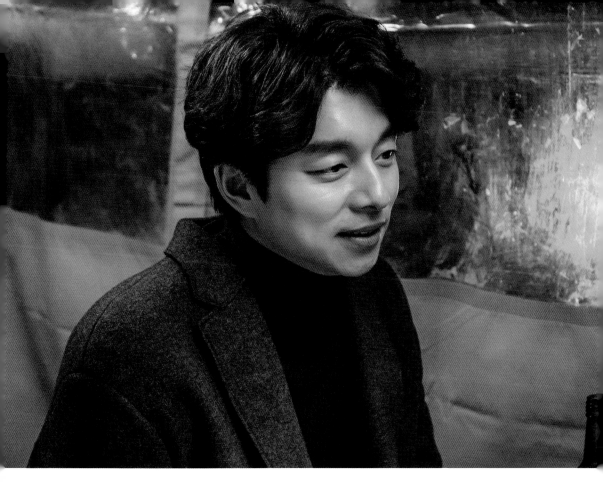

我真討厭喜歡妳的我。

愚蠢地令人難以置信。

您剛才跟我說了什麼？

沒聽到就算了。

都聽到了。

聽到就好。

所以，叔叔您剛才是在向我告白⋯⋯。

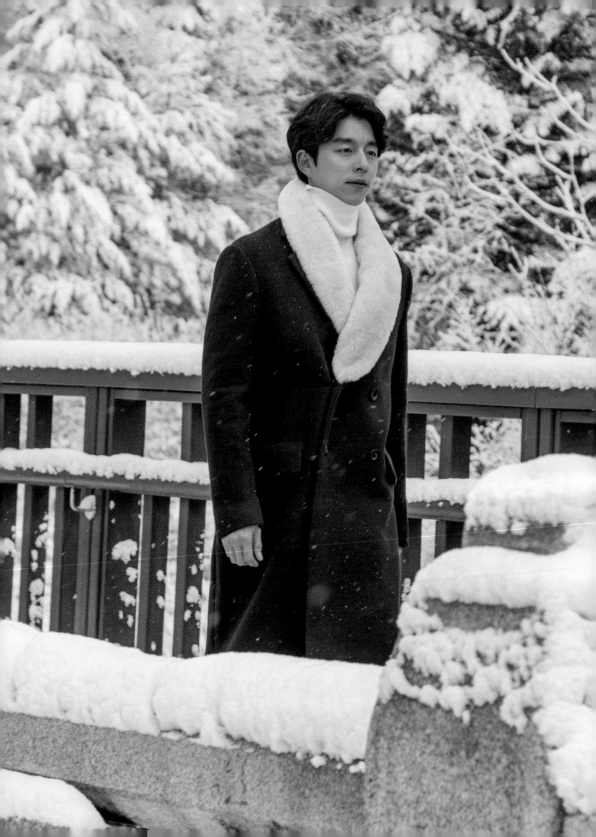

像允許一樣的藉口

我都知道了，
我是終結Dokebi不死命運的毀滅工具。

我錯過了告訴妳的機會，也幸好錯過了機會。
最好在我死前，都沒機會告訴妳。
能有這個藉口，我很高興。
至少我還有藉口能這樣來看妳。

所以您愛過我嗎？
沒有嗎？連愛都沒愛過我嗎？

我害怕，我好害怕！
所以希望妳一直說妳需要我，
希望妳說要我愛妳，
如果有像允許一樣的藉口，該有多好
如果還能以那藉口一直活著，該有多好。
和妳一起。

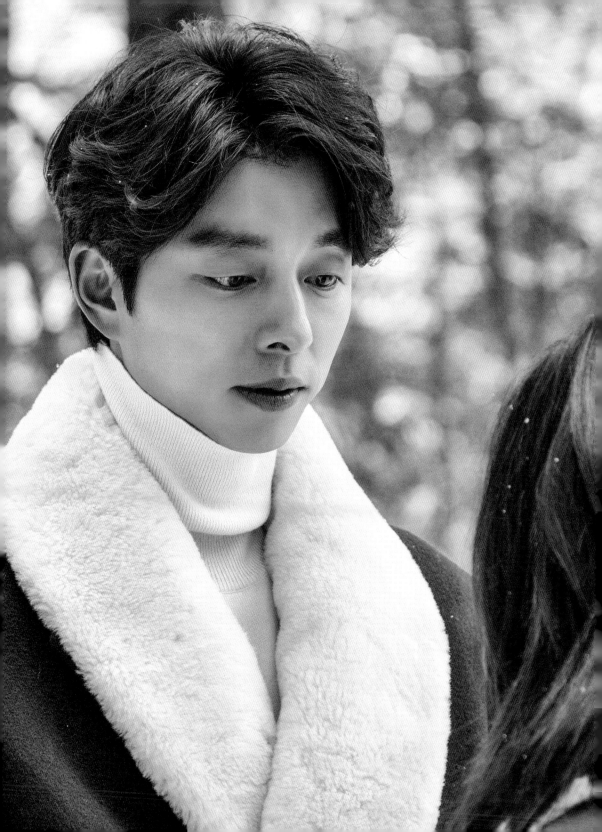

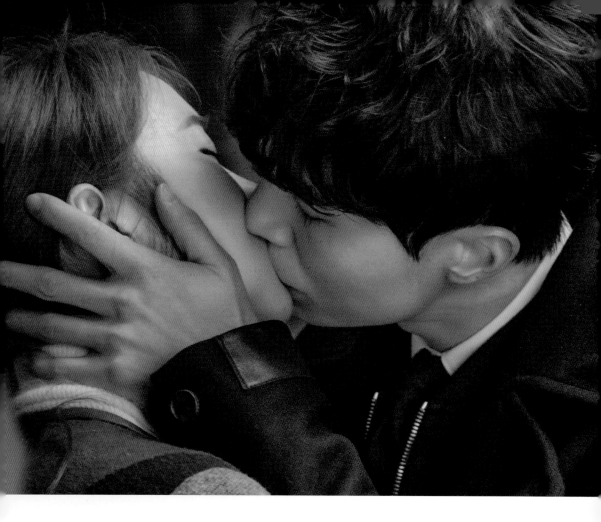

希望妳有個圓滿結局

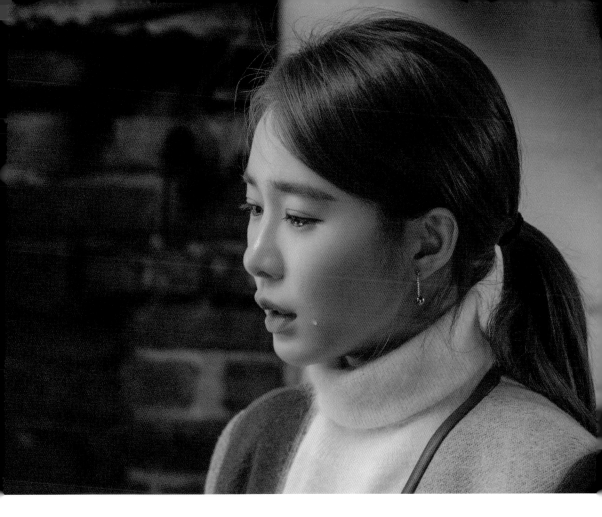

我不知道自己是誰，懷著恐懼之心逃避

所有情況都猜錯的我，只希望這件事猜對。

早已死去的我，沒有名字。

而妳還能對這樣的我⋯⋯噓寒問暖，謝謝妳。

陰間使者之吻，會憶起前世。

我害怕，我曾是妳前世裡的什麼人。

然而，但願妳記得的，都是美好的回憶⋯⋯。

당신만은 해피엔딩이길

제가 누구일지 몰라 두려운 마음으로 물러섭니다.
모든 게 오답인 제가, 제발 이건 정답이길 바랍니다.
살아 있지 않은 저에겐 이름이 없습니다.
그런 제게 안부⋯ 물어줘서 고마웠어요.
저승사자의 키스는 전생을 기억나게 합니다.
당신의 전생에 내가 무엇이었을지 두렵습니다.
하지만, 좋은 기억만 기억하길⋯

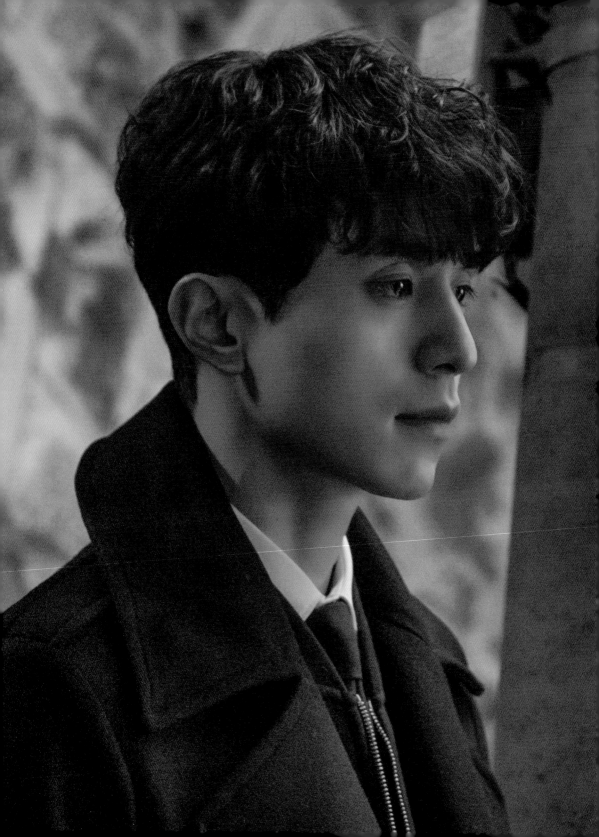

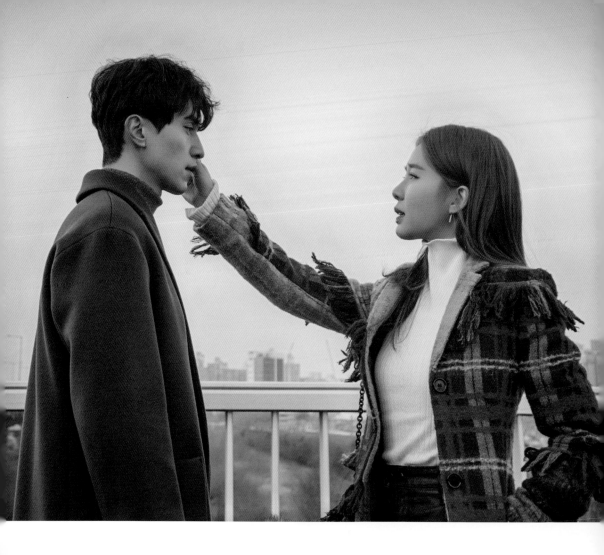

就算是傷心難過的事情

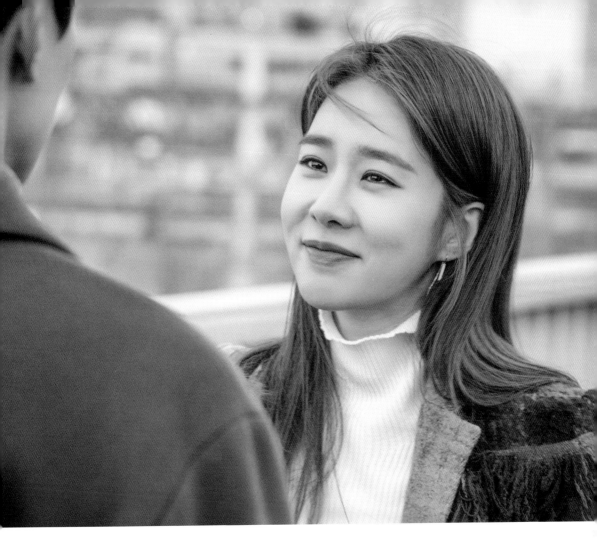

슬프고 힘들었던 것조차

당신이 있는 모든 순간이…
슬프고 힘들었던 것조차 다,
그조차도 나는 다 좋았네요..
매일이 사무치게 그리워서. 어리석어서.
진짜 헤어져요, 우리. 이번 생에는 안 반할래.
내가 당신에게 줄 수 있는 벌이 이것밖에 없어.
굿바이, 폐하.

只要有您在⋯⋯

就算是傷心難過的事情,

我也都喜歡。

每天刻骨銘心地思念,只因為愚蠢。

我們就此分手吧,今生再不愛上您。

我能給您的懲罰只有這樣,

Good-bye,陛下!

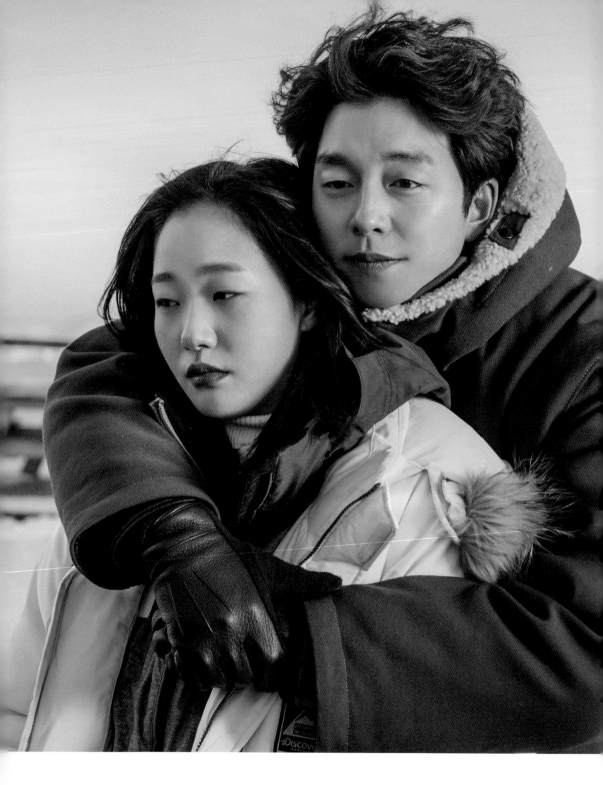

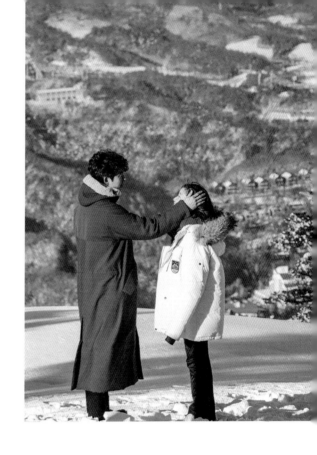

好
看

我現在
沒法幫叔叔拔劍。
在我眼裡,
您現在也好看得不得了!

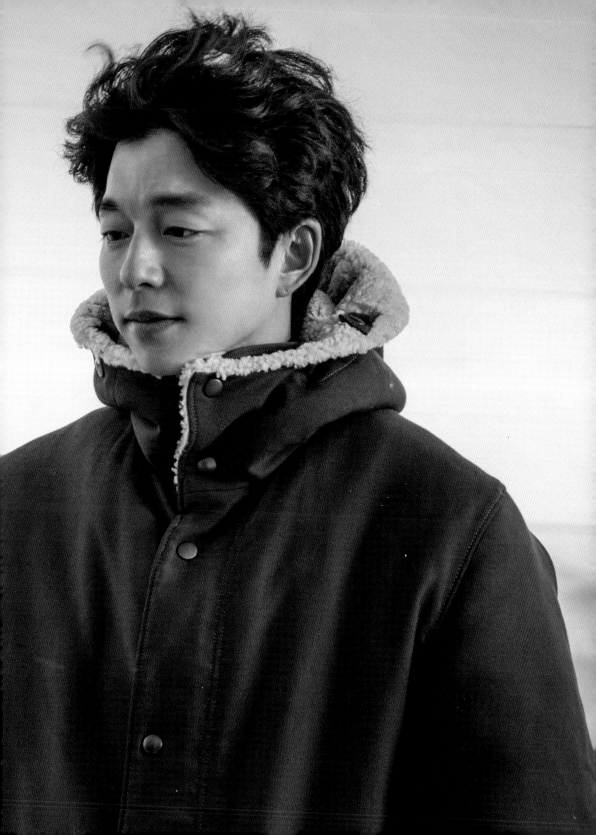

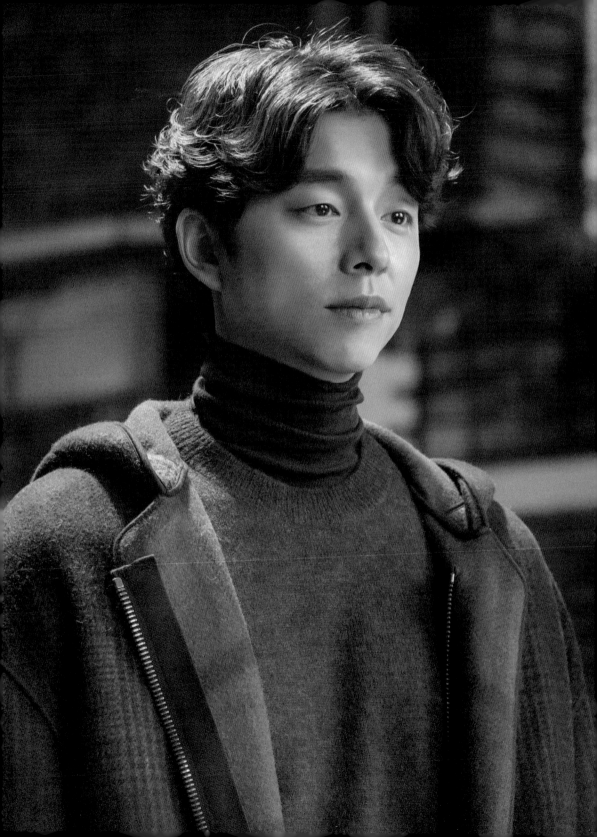

妳所佇足的每一步

您在做什麼？
來迎接妳啊。
從哪裡開始跟的？
妳走過的每一步，我都跟著一起走過。
您真會說話！

前世，到底是什麼？
也就是過去的人生罷了。
我會不會也在我無從憶起的某個時刻，
曾經是金信先生人生裡的過客？

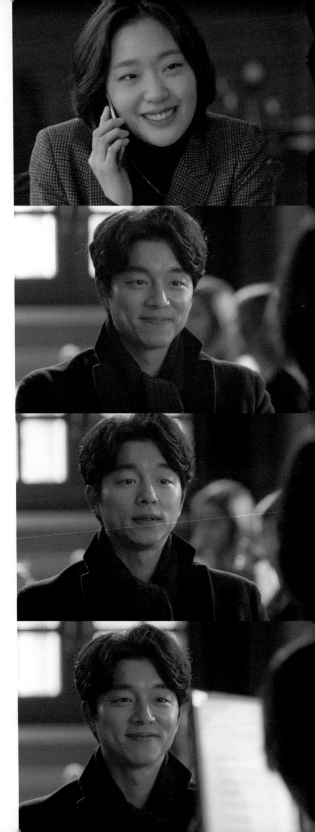

妳依然美麗如昔

我看到的未來真的沒錯！
妳終於和叫代表的傢伙見面了。
藏不住的笑意，讓我頗為尷尬。

這裡是不是您也和初戀情人一起來過？
吃這麼貴的東西啊。

可惜一點用都沒有。
我全忘了。
不過，妳依然美麗如昔。

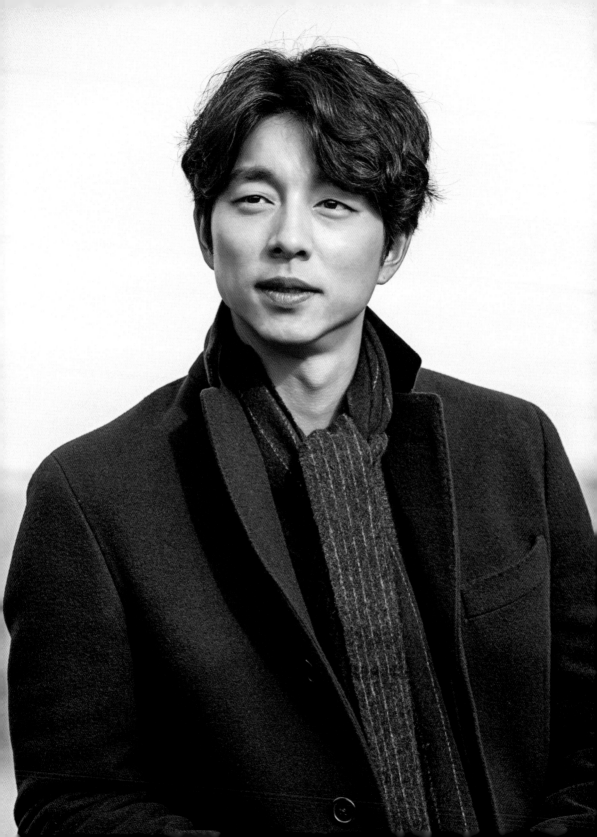

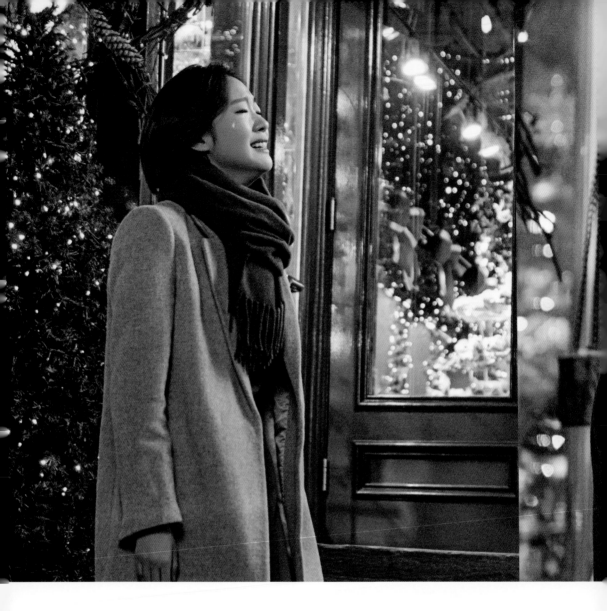

您在哪兒？

我想您。你在哪兒？我好想妳！

어디에 있어요?

보고 싶어요. 어디 있어? 보고 싶어.

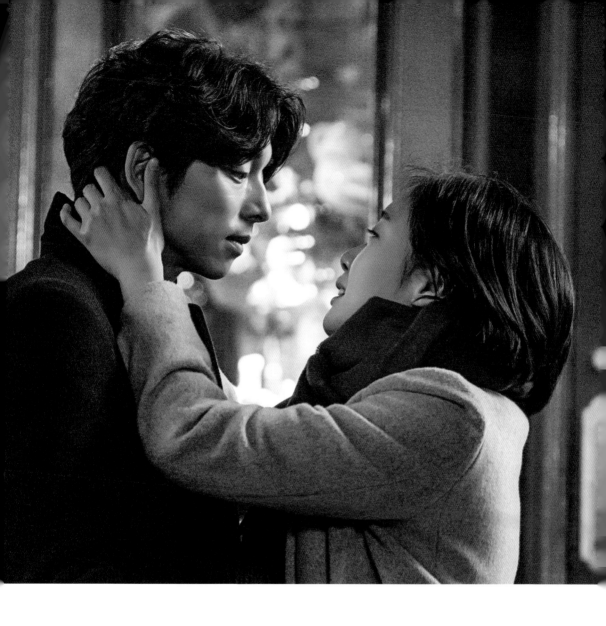

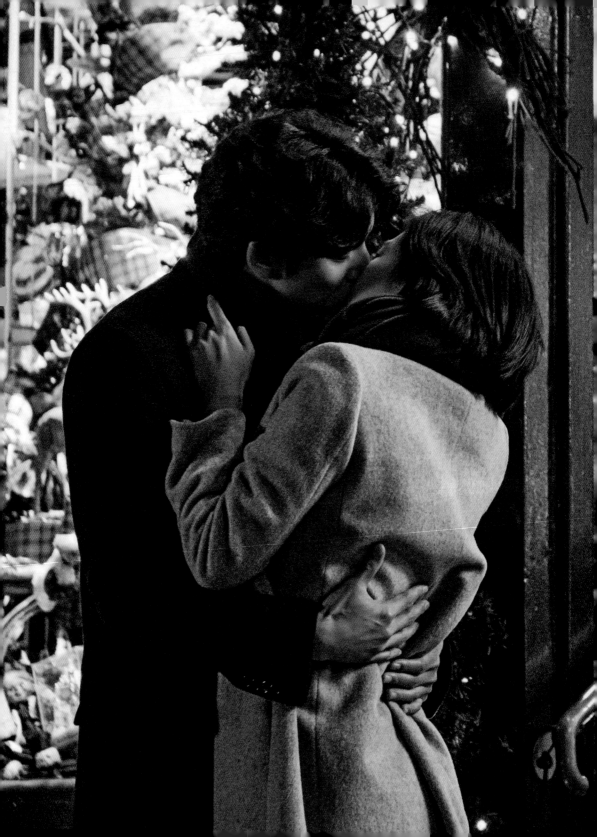

我所有的初戀都是妳

所以呢，

因為今天天氣剛剛好，

因為妳也依舊光彩耀人，

因為我所有的初戀都是妳，

天氣又剛剛好的某一天，

妳可願意成為我這高麗男人的新娘？

그 모든 첫사랑이 너였어

그래서 하는 말인데,
오늘 날이 좀 적당해서 하는 말인데,
네가 계속 눈부셔서 하는 말인데,
그 모든 첫사랑이 너였어서 하는 말인데,
또 날이 적당한 어느 날,
이 고려 남자의 신부가 되어줄래?

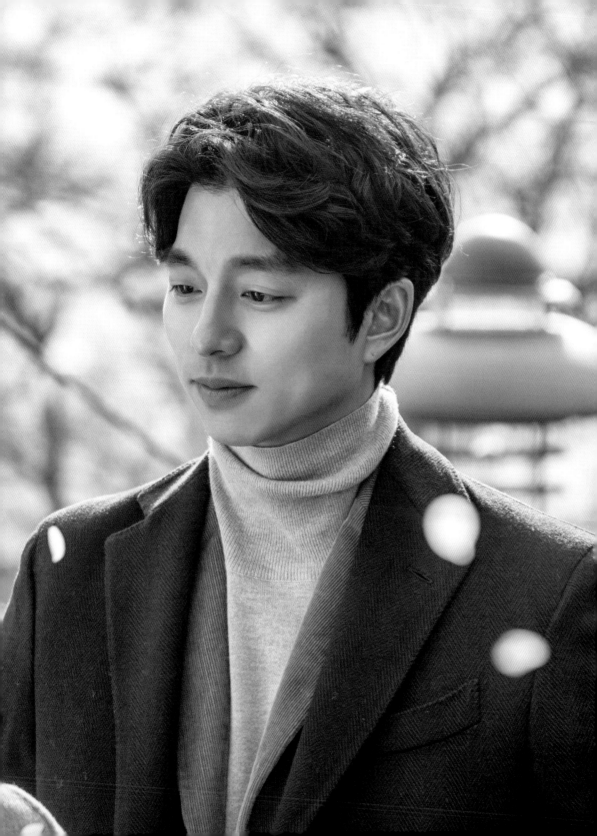

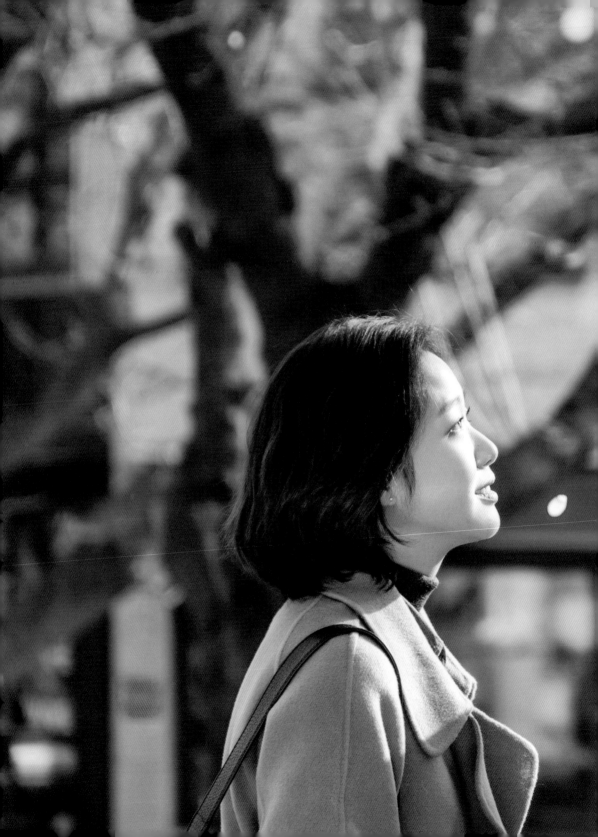

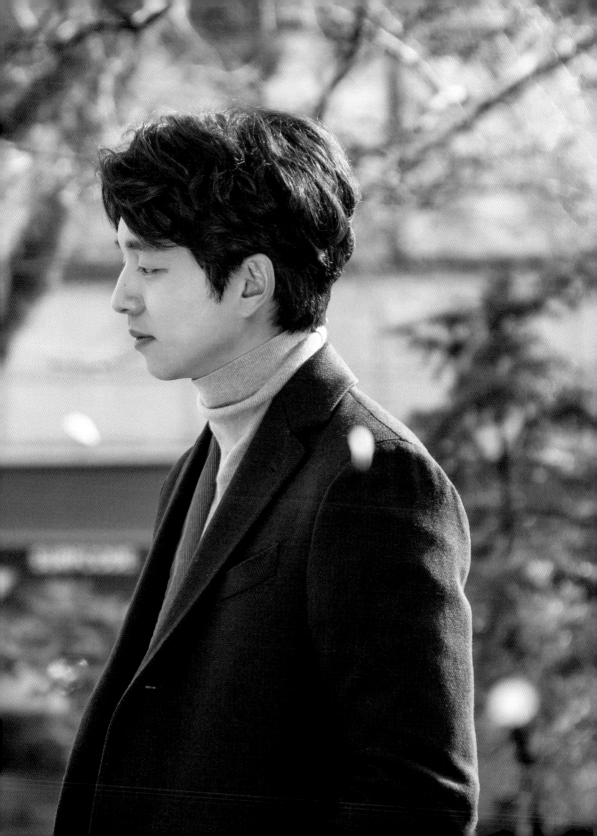

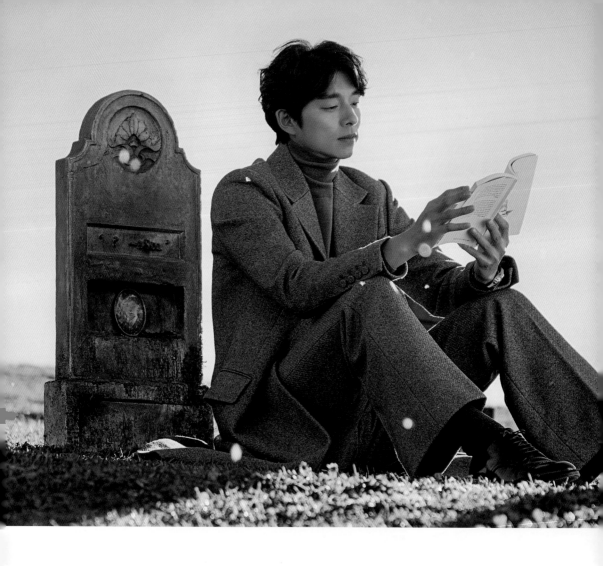

找到了，悲傷的愛情

找到了，悲傷的愛情。

我最初也是最後的，
Dokebi新娘！

찾았다, 슬픈 사랑

찾았다, 슬픈 사랑.

내 처음이자 마지막,
도깨비 신부.

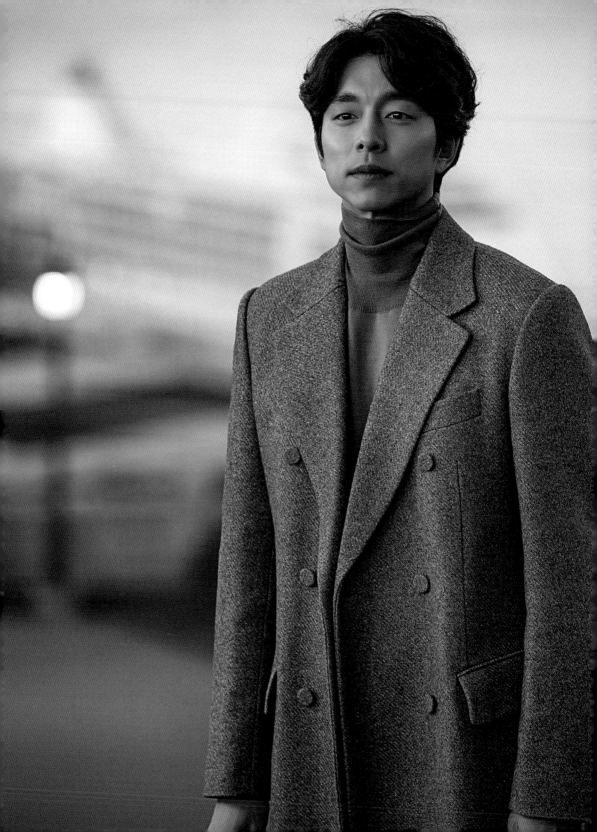

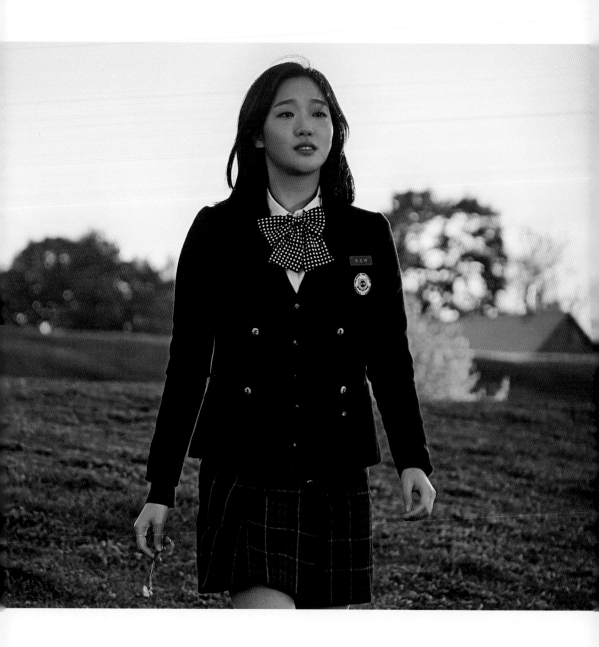

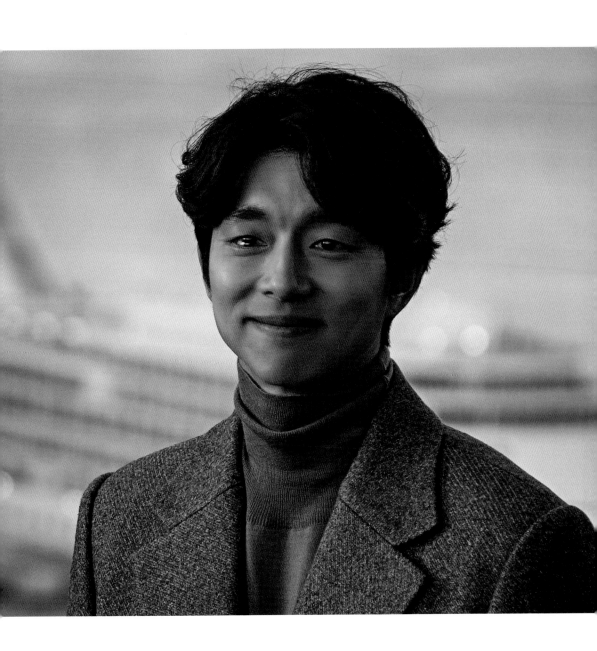

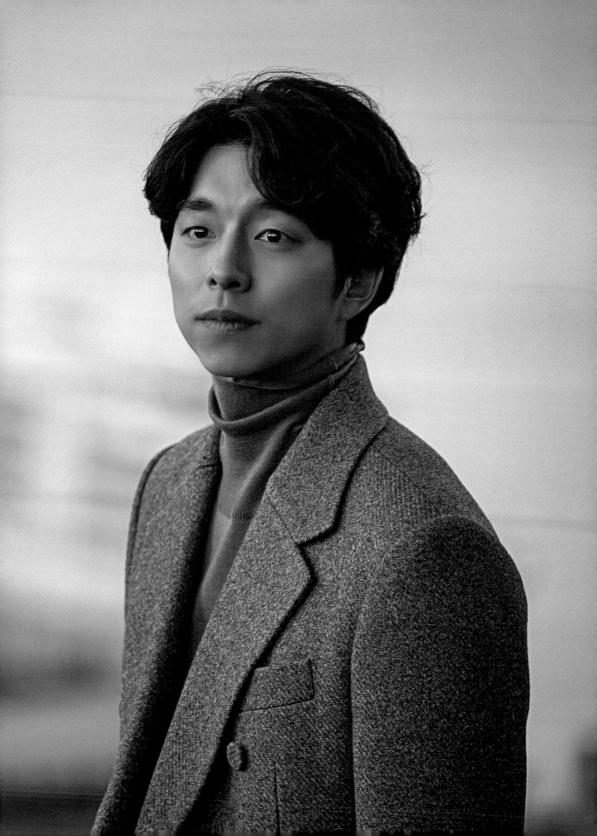

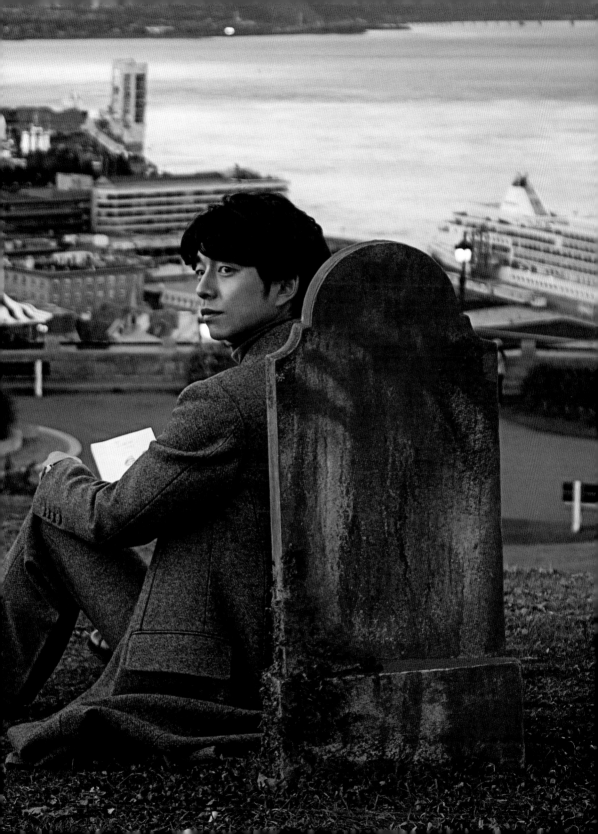

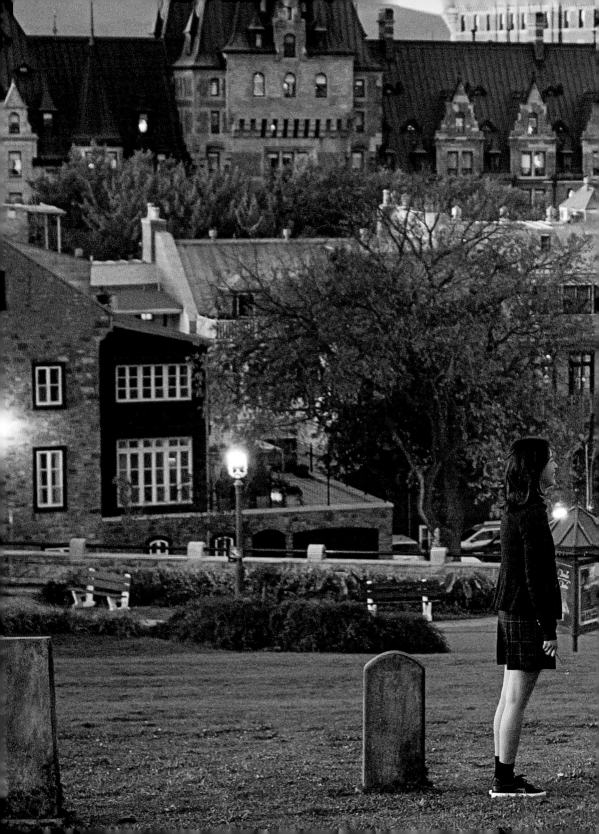

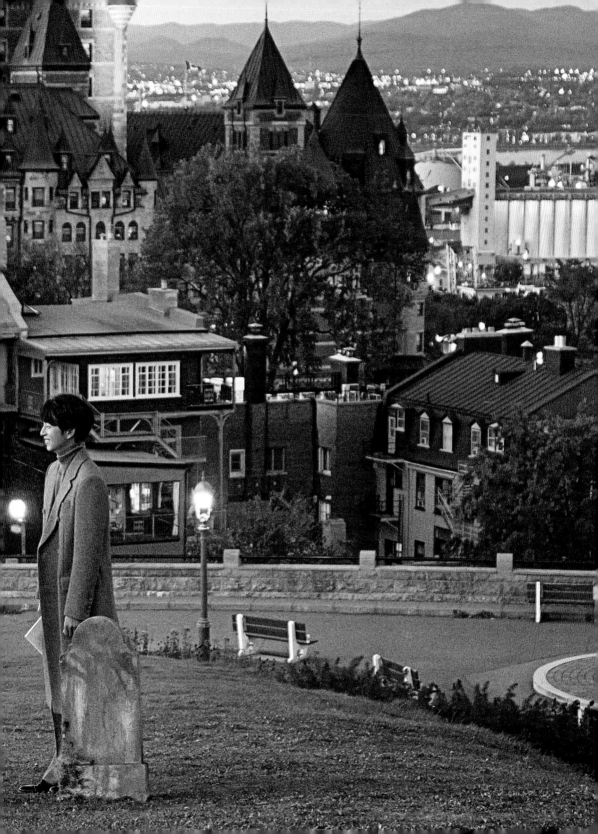

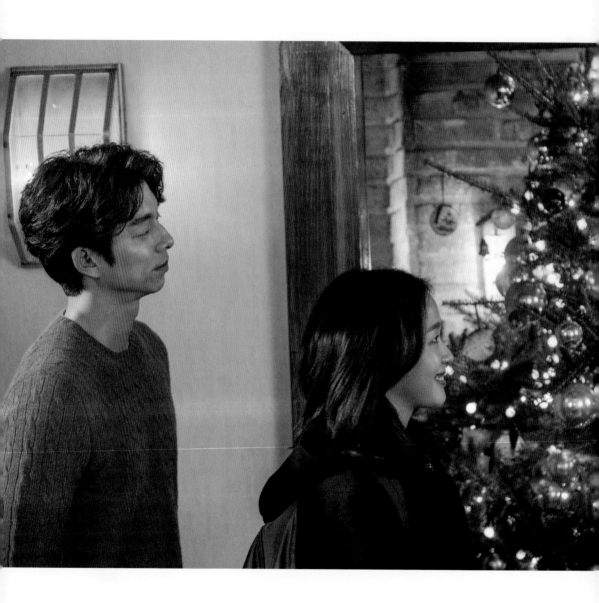

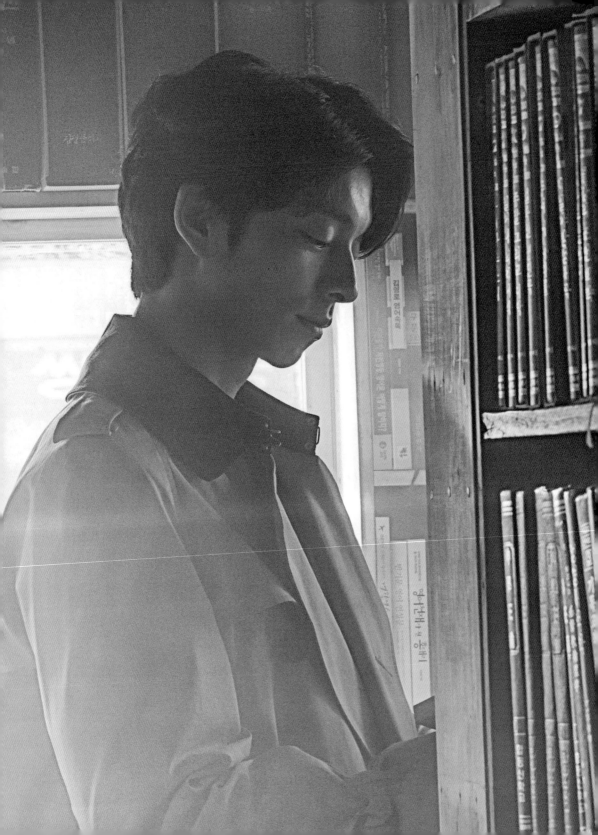

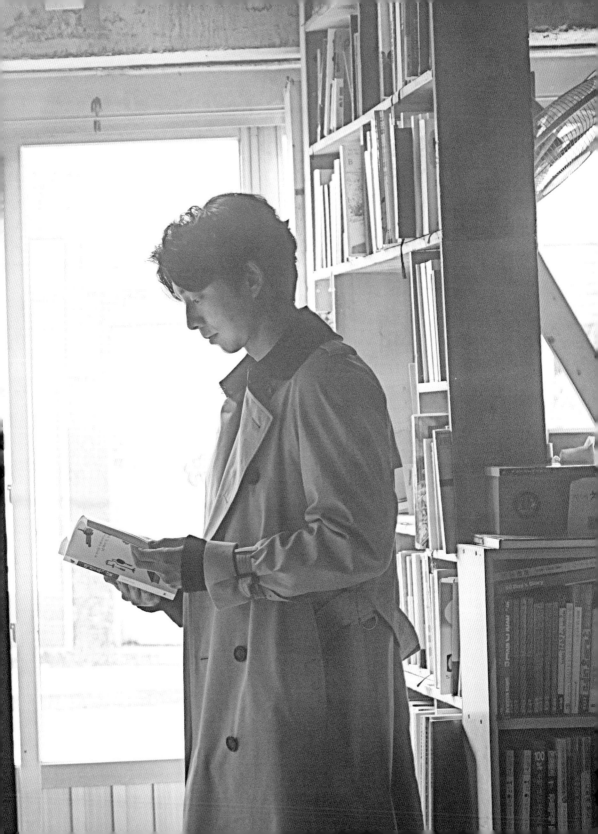

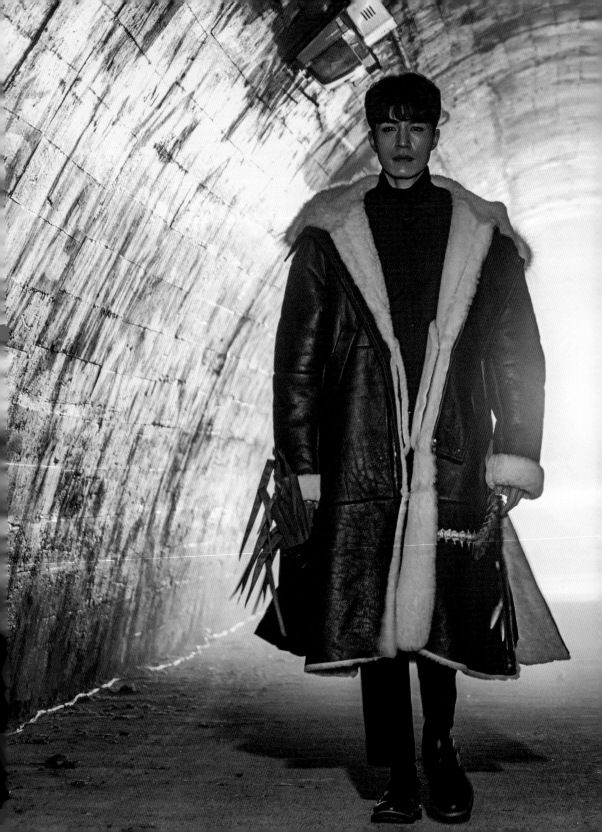

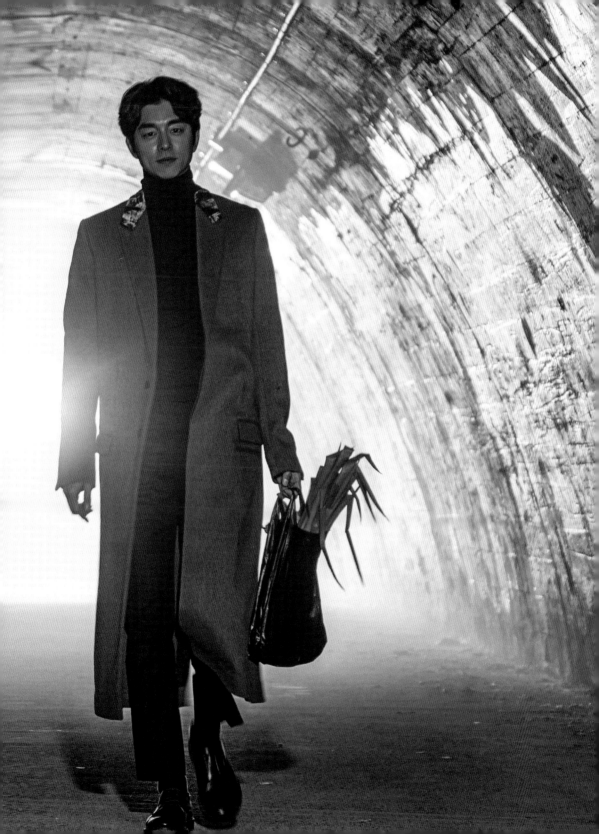

Part 3

奇蹟，

在於

我的選擇

可曾在人生的某個時刻，
誠心向神祈求過？

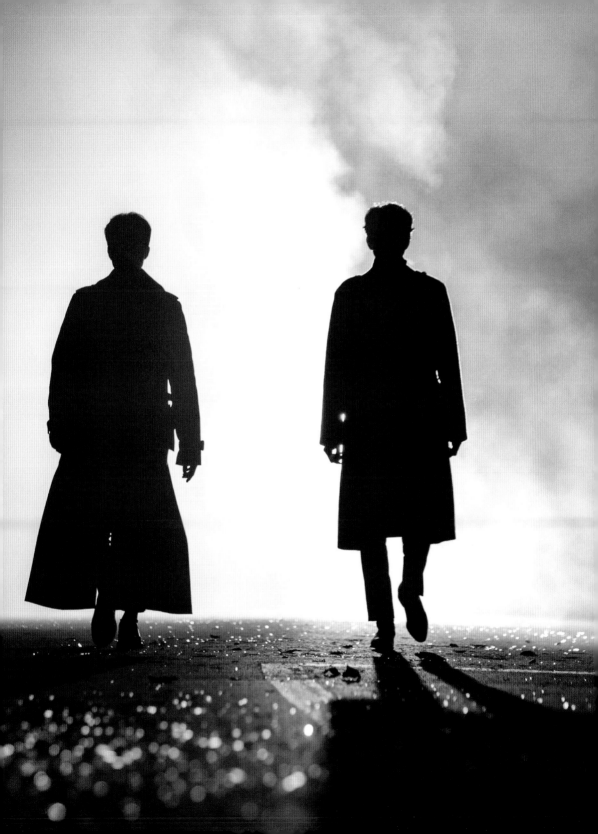

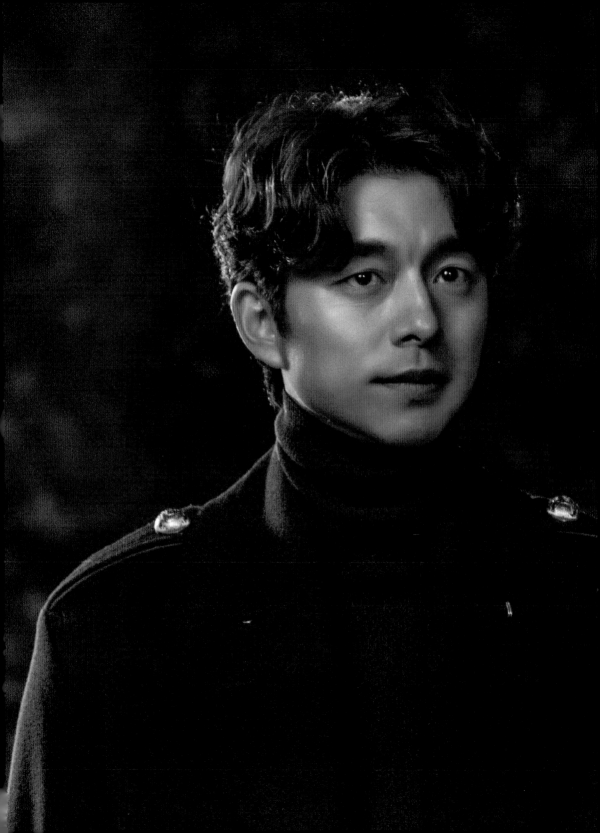

神有時就隱身在你所壓迫的人群裡。

신은 때론 네가 핍박한 자들 사이에 숨어 있는 법.

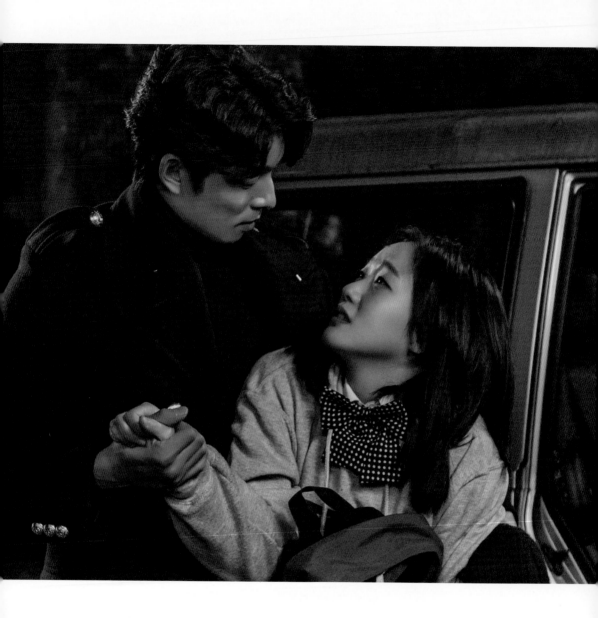

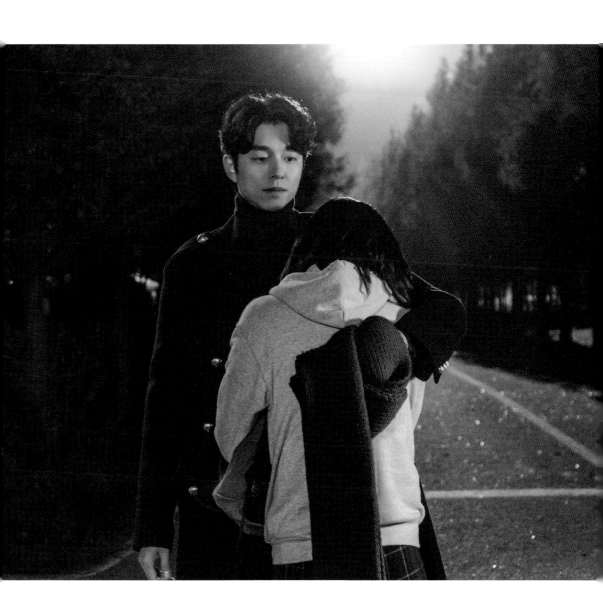

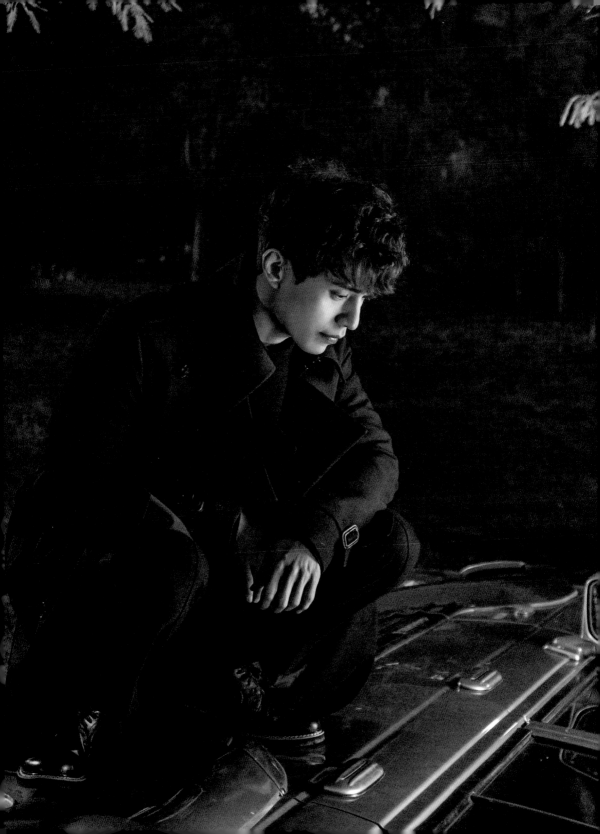

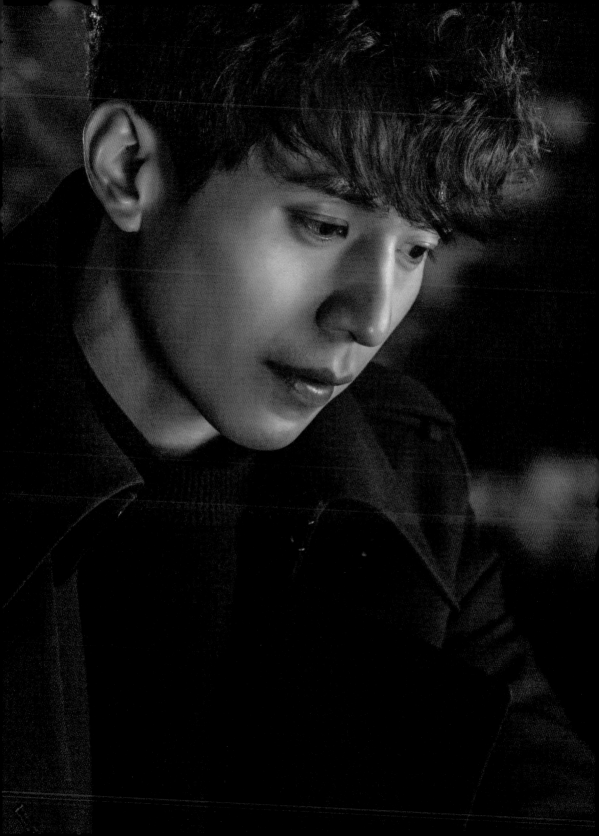

如果有神

千萬要在徘徊生死之際，誠心祈求。
說不定有哪位心軟的神就會聽到。

如果有神，求求您……，救救我……
哪位神都好，我求求您……

妳的運氣真好，碰上了心軟的神。
今晚我不想看到有人死去。

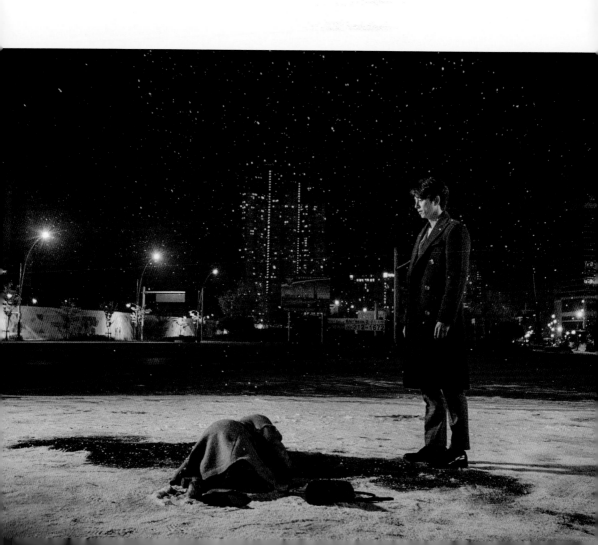

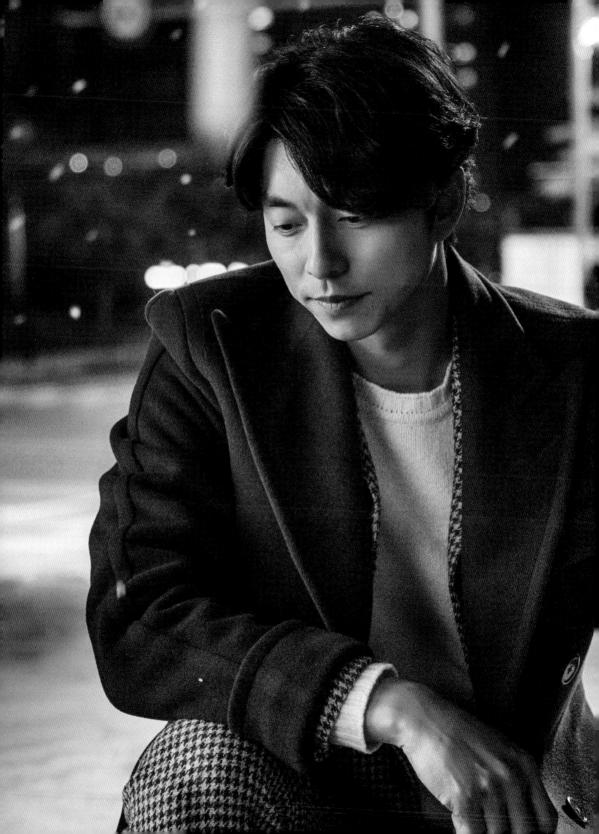

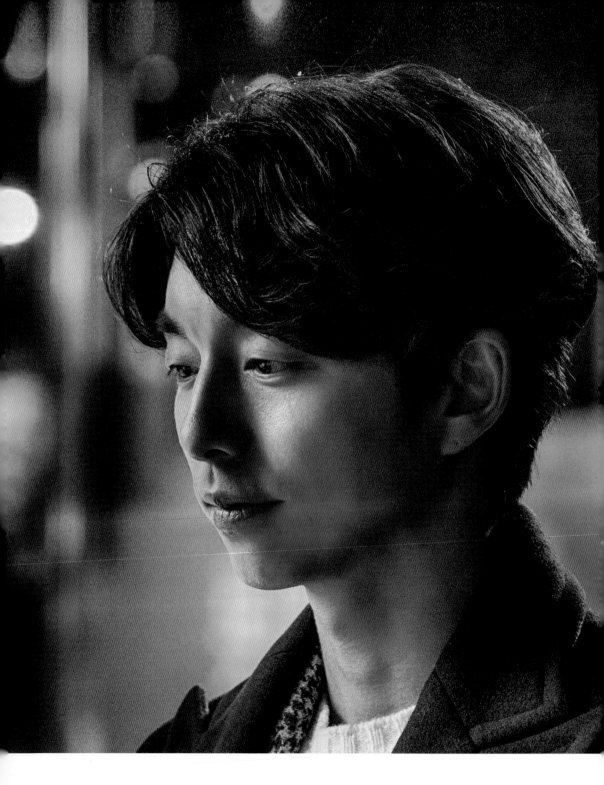

在於你的選擇

好久不見。

您一點也沒變老。

我早告訴你,第17題的答案是4。

你怎麼還是照樣寫了2?

我再怎麼計算,答案也是2。

就算知道了答案,還是一樣。

所以我差點寫不下手。

因為那題我其實算不出來。

不,你計算得很好。

你的人生,正確答案就在於你的選擇。

喔,原來是那種問題!

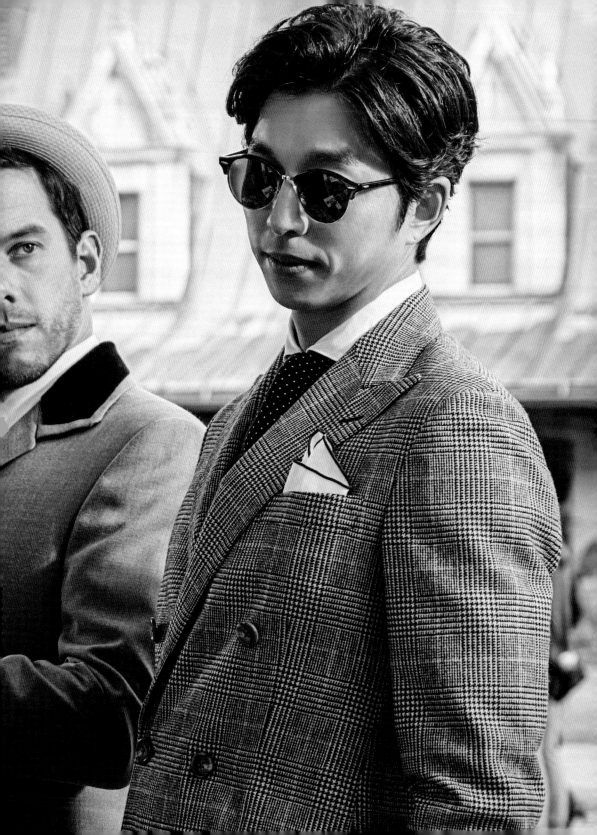

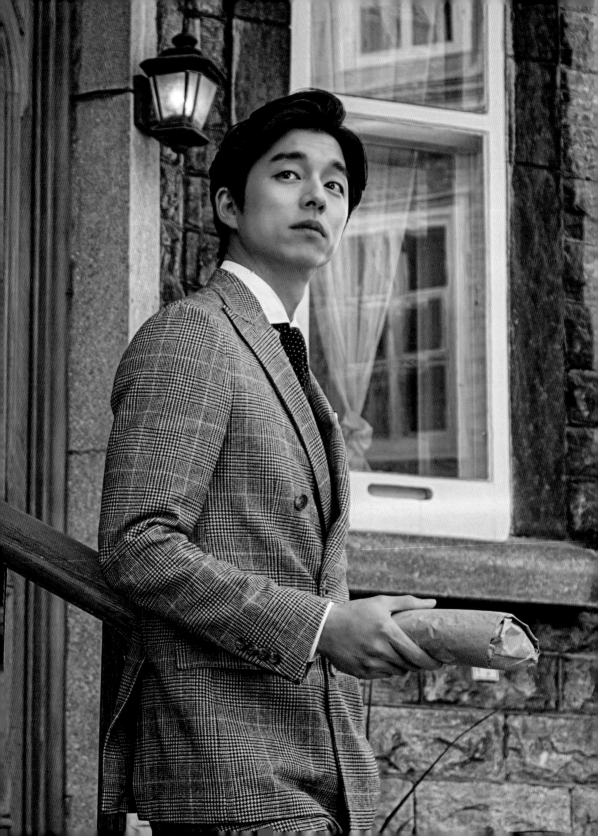

聽說你當了律師？
幫了很多窮苦的人。
我想報答您當時給我的三明治。
而且，我也別無選擇。
既然已經知道了您的存在。
一般人永遠忘不了，
奇蹟降臨的瞬間。

我知道，
我給了無數人三明治。
但很少有人像你一樣大步向前走。
一般人都在奇蹟發生的瞬間止步，
說我知道您的存在，
要我再幫一次忙。
就像把奇蹟寄放在我這裡似的。
你的人生是你自己改變的。
因此，你的人生我總是幫一把。

我就知道！
那我現在會到哪兒去呢？
從你進來的門再走出去就行。
黃泉調個頭就到。

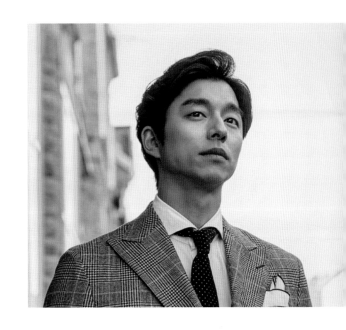

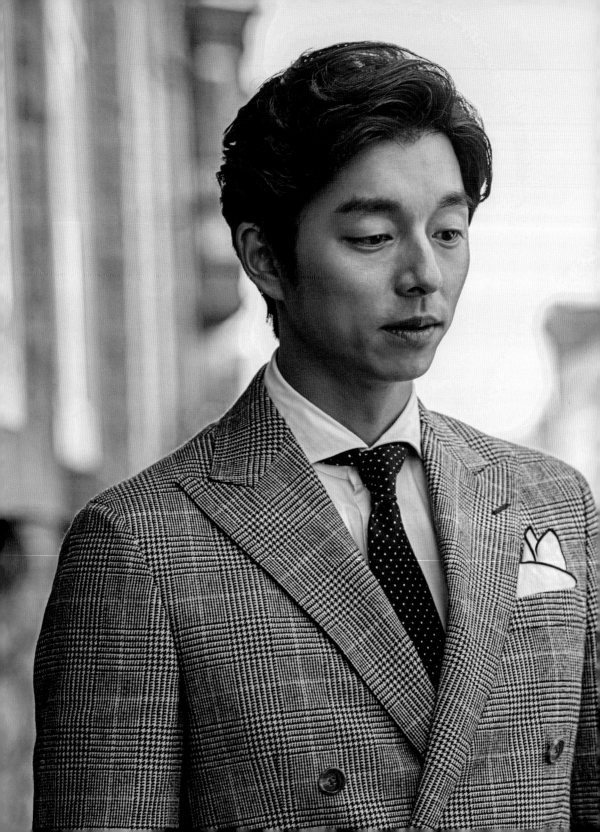

此生是懲罰

即使在異國的土地上，依舊戰爭連連。
以利刃，以弓箭，奪取土地，奪取穀物，奪取生命。
異國的神也好，高麗的神也好，都是一丘之貉。
埋葬了一同離開高麗的年幼孫子，的孫子，的孫子。
我坐在斗室角落的椅子上，過了幾天幾夜。

我的遺書，不是臨終前的留言，
神啊！我的遺書是祈求死亡的請願書。

我也曾經以為此生是獎賞。
結果我的人生其實是懲罰。

所有人的死，想忘也忘不了。
所以，我想結束這場生命。

然而，神依然充耳不聞……

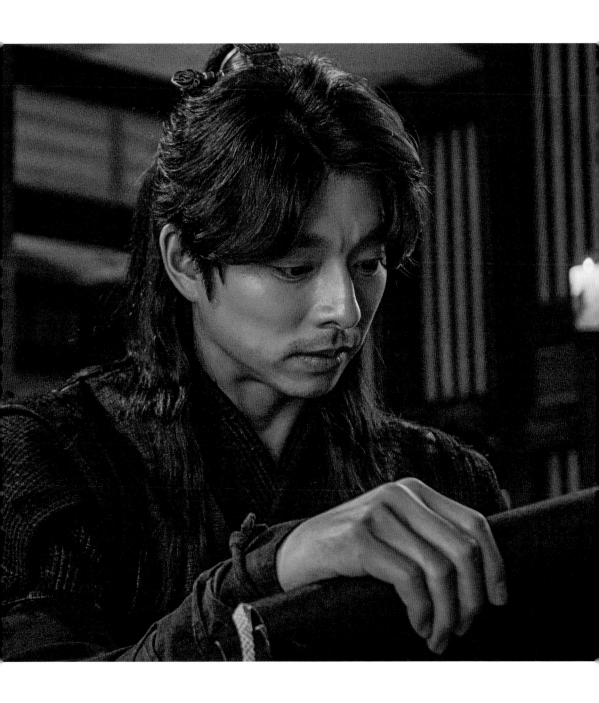

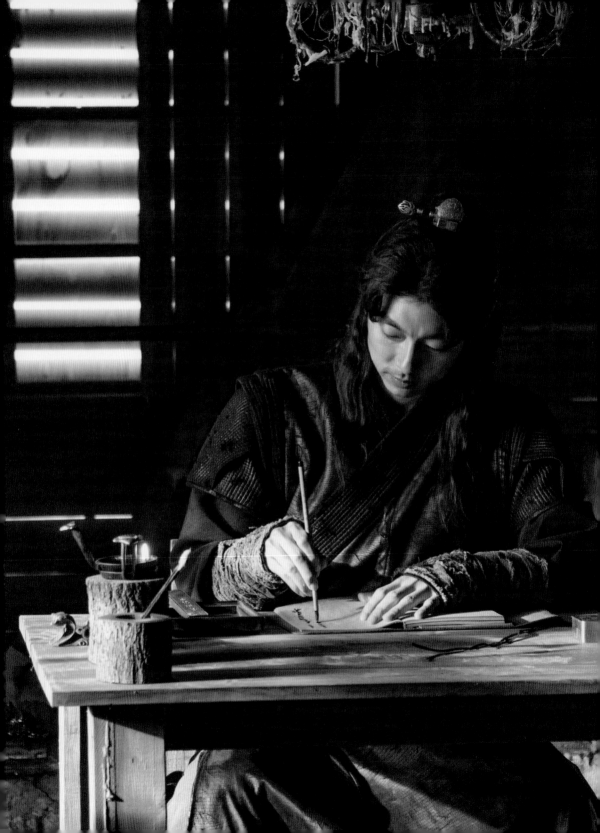

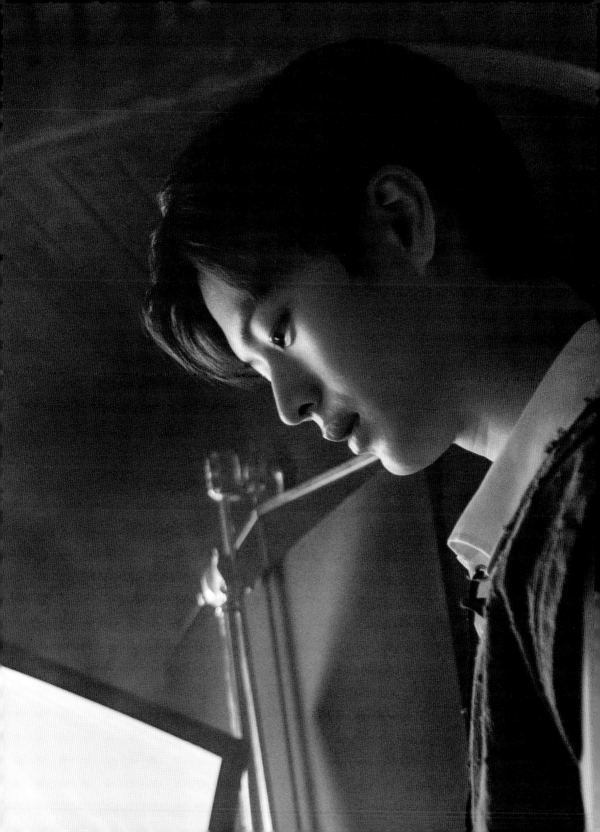

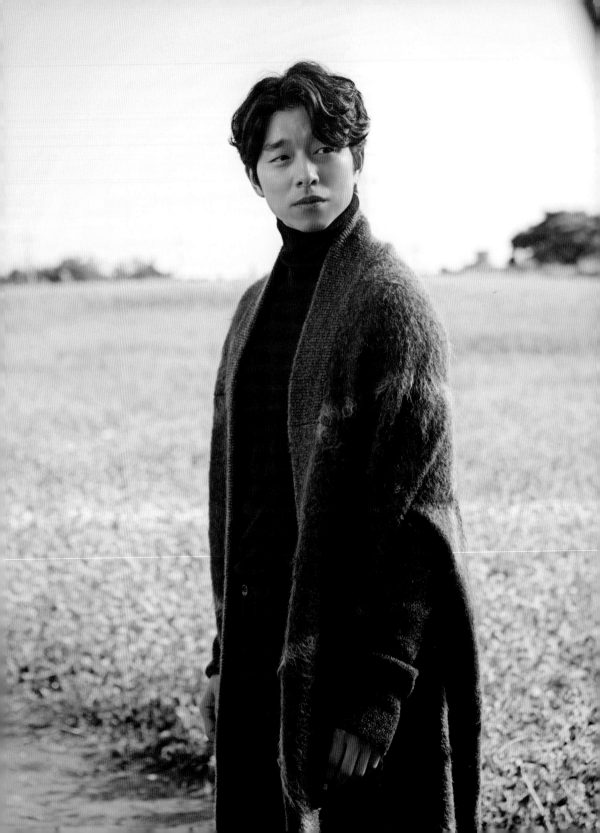

命運在門內

我以為會有誰走進來，
但我的門裡卻從沒有人走進來……

운명이 문 안으로
누가 들어올 줄 알았나…
한 번도 들어온 적 없던 내 문 안으로…

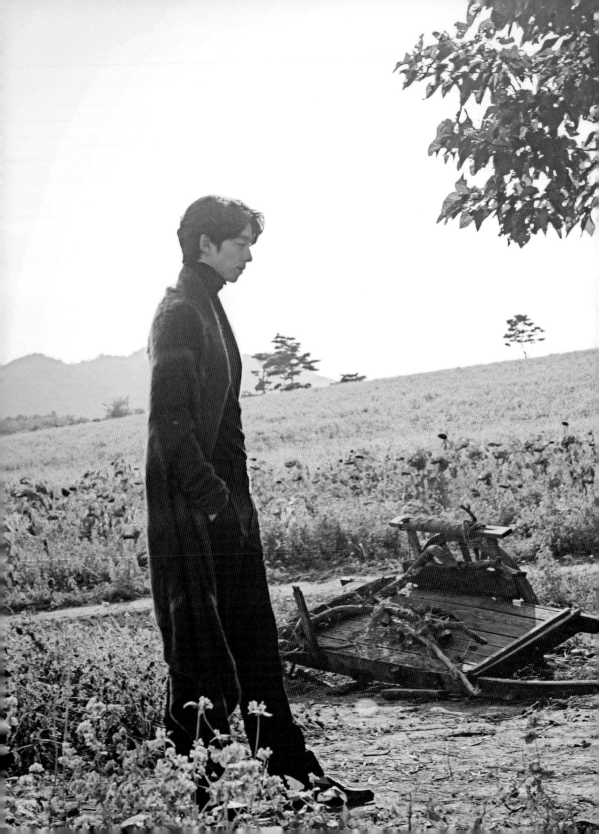

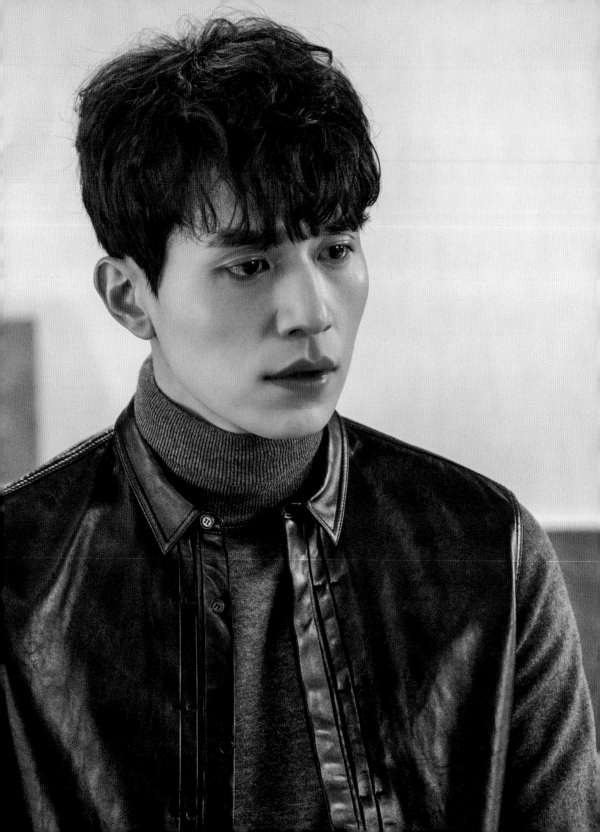

神對一切自有旨意

你見過神？

我見過。
長什麼樣子？
就是……一隻蝴蝶。

每次都來這套。
連一隻飛過的蝴蝶，都不能隨便對待。
如果能露個臉，
至少我還能具體抱怨一下。

如果神以為自己給的考驗
都在可承受的範圍內，
我想神大概太高估我了。

人們那麼崇拜的神，
為什麼我們一次都沒見過。

只能猜測，
神對一切自有旨意……

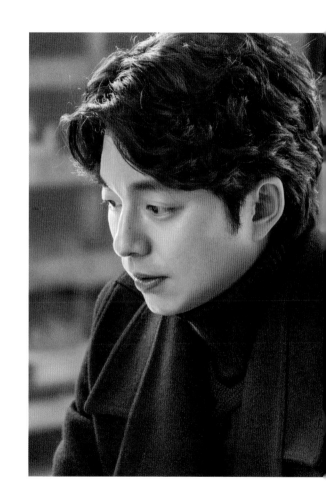

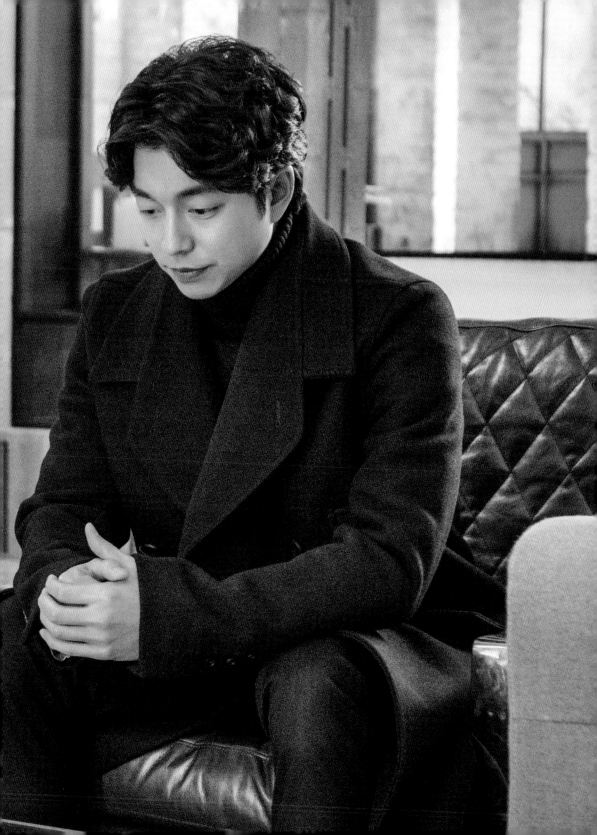

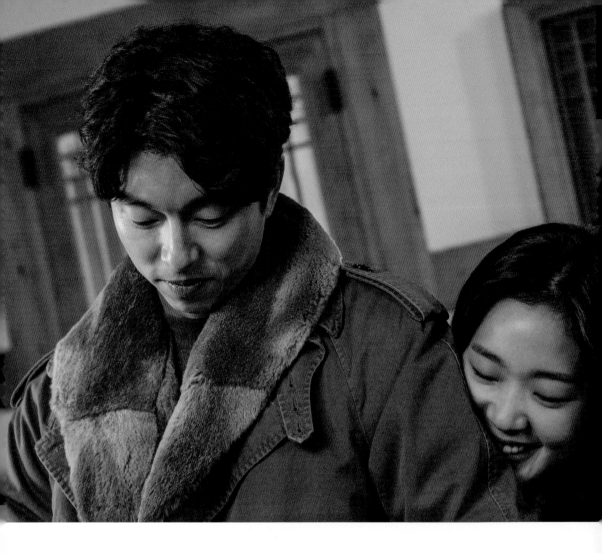

내가 선택한 처음이자 마지막 신부

나, 몇 번째 신부예요?
처음이자 마지막.
처음은 그렇다 쳐요. 마지막인지는 어떻게 아는데요?

내가 그렇게 정했으니까.

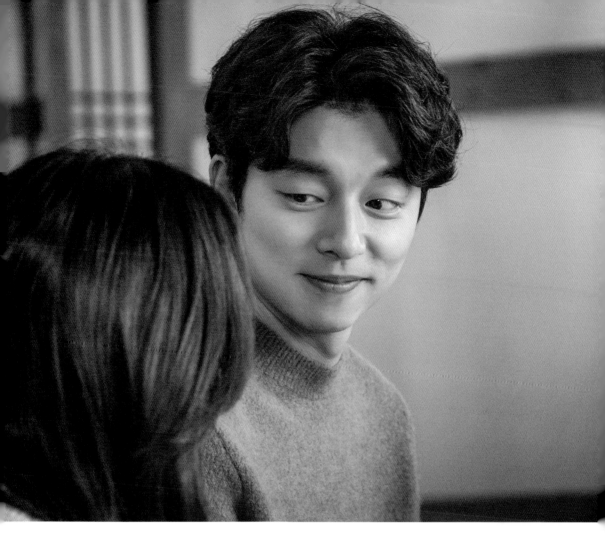

妳是我所選擇的第一任，也是最後一任新娘

我是第幾任新娘？

第一任，也是最後一任。

就算是第一任好了，但我怎麼知道是不是最後一任？

我說是就是。

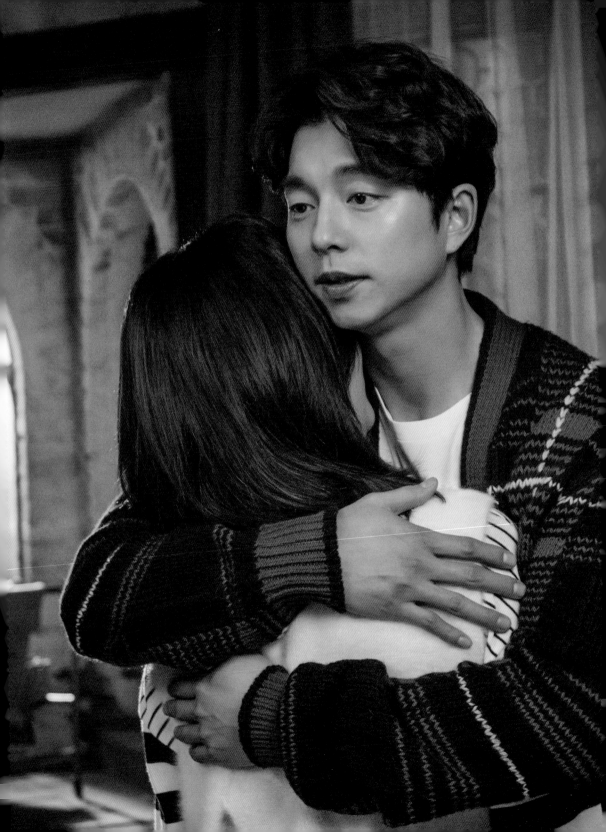

不管打開哪扇門

叔叔，我們一起死吧，這樣最好！
同一天，同一時刻，不要有誰被單獨留下。
也不要讓誰獨自心痛。

看著我，妳不會死！我不會讓妳死。
我會阻止，為妳阻止一切。
對不起，把妳牽扯進這樣的命運。
但我們一定要走過去。
雖然不知道會打開哪扇門，
但我絕不會放開妳的手，我保證！
所以，妳要相信我。

因為說不定我是遠超乎妳想像的大人物。

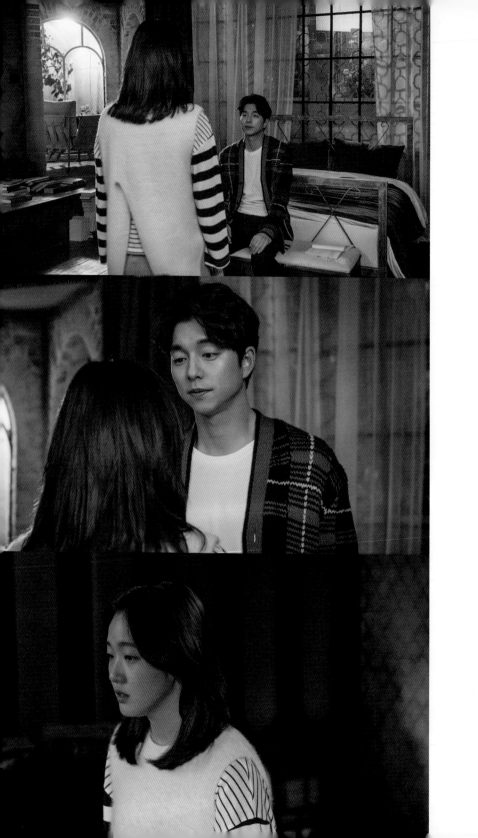

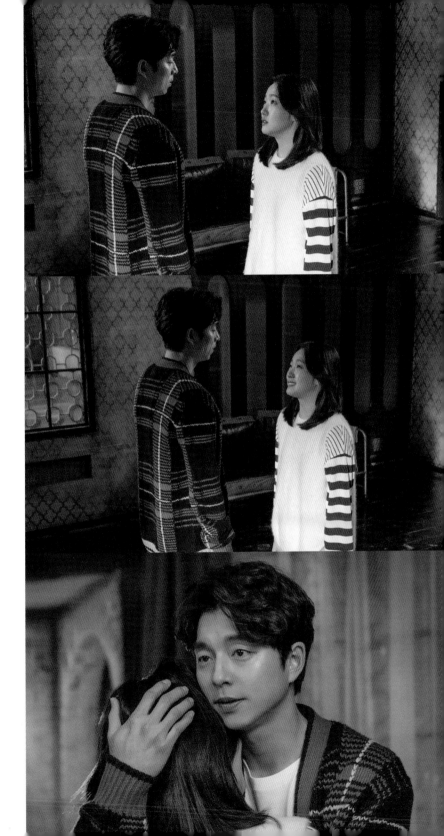

孤單又燦爛

Dokebi先生看起來像個過於孤單的守護神，

人們大概都不知道吧……

回應祈求的，其實是叔叔。

我覺得這簡直像個奇蹟，我喜歡！

쓸쓸하고 찬란한

도깨비 씨 너무 쓸쓸한 수호신인 거 같아서,
사람들은 모를 텐데…
구해달란 말에 답해준 게 아저씨인 거.
난 그게 새삼 너무 기적 같고 좋아요.

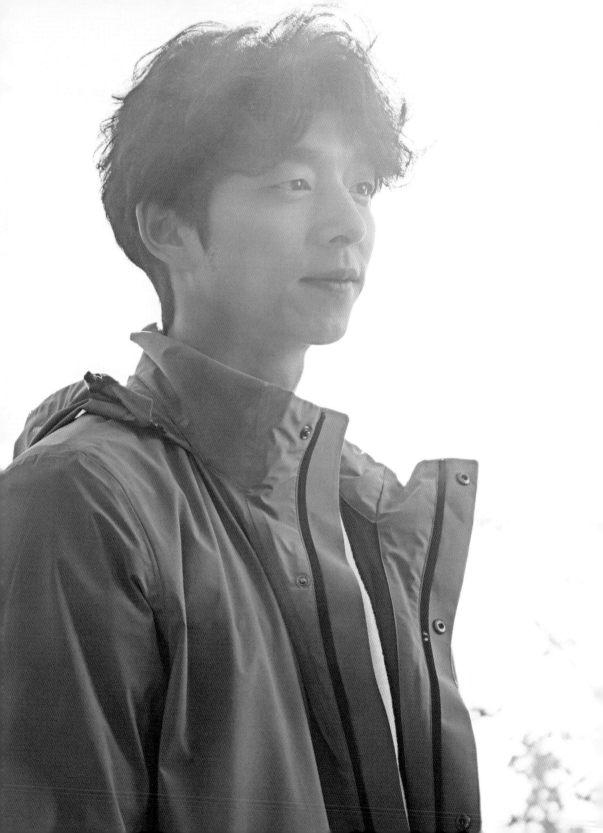

那才叫生活

都聽懂了嗎？

總不能一直這樣關在家裡不出去。

如果一直關在這個家裡發著抖

害怕地度過餘生的話，

那就不能說是活著了。

就算明天會死，我今天也要好好活著。

我要打工，要上大學，

走在常走的路上，一路走回家。

那才叫生活。

所以叔叔，您一定要拚命守護我。

因為我一定會拚命不要死。

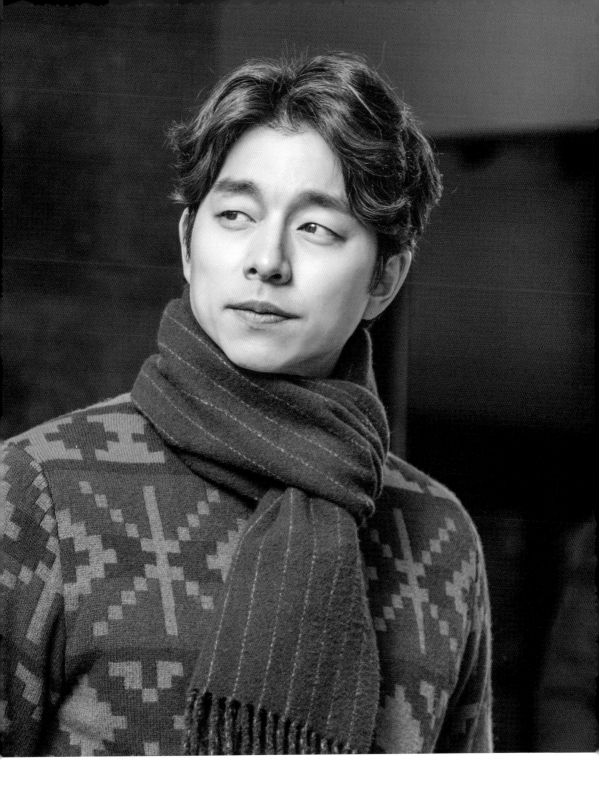

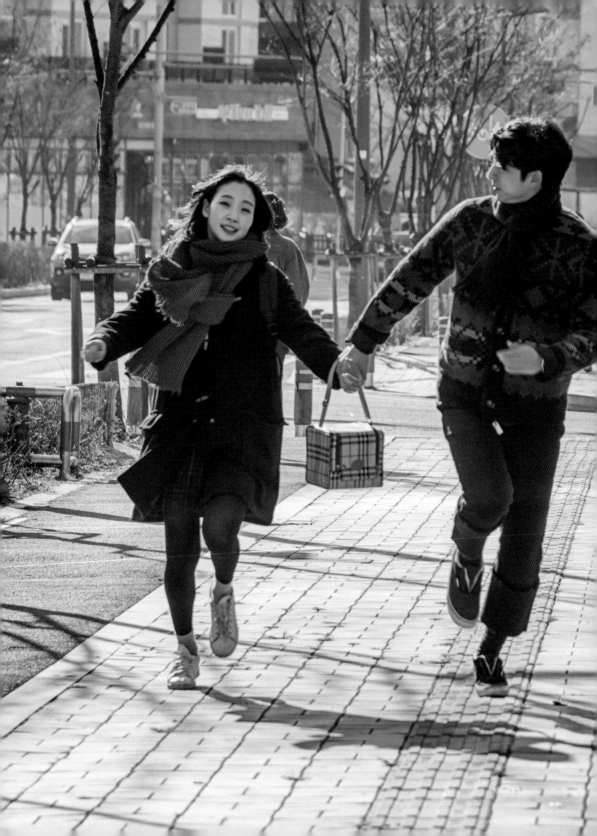

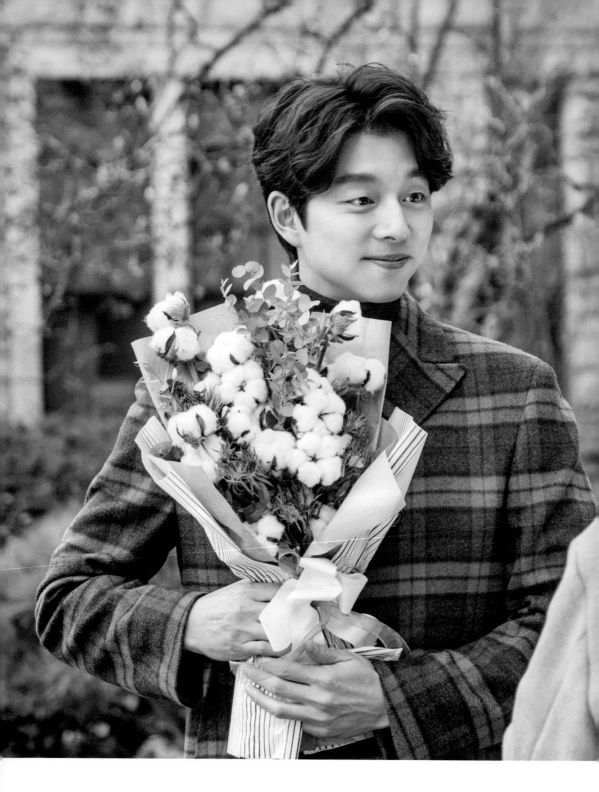

奇怪又美好的某件事

怎會在那時就看見了妳？
我忍不住停下腳步，就在妳毫無所覺的瞬間。

什麼時候？剛才在教室裡？
不，是在更早的時候，
有的，奇怪又美好的某件事。

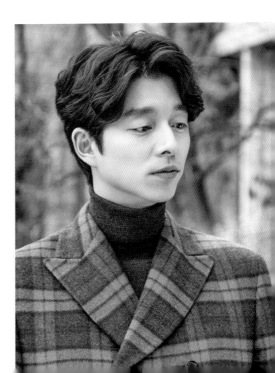

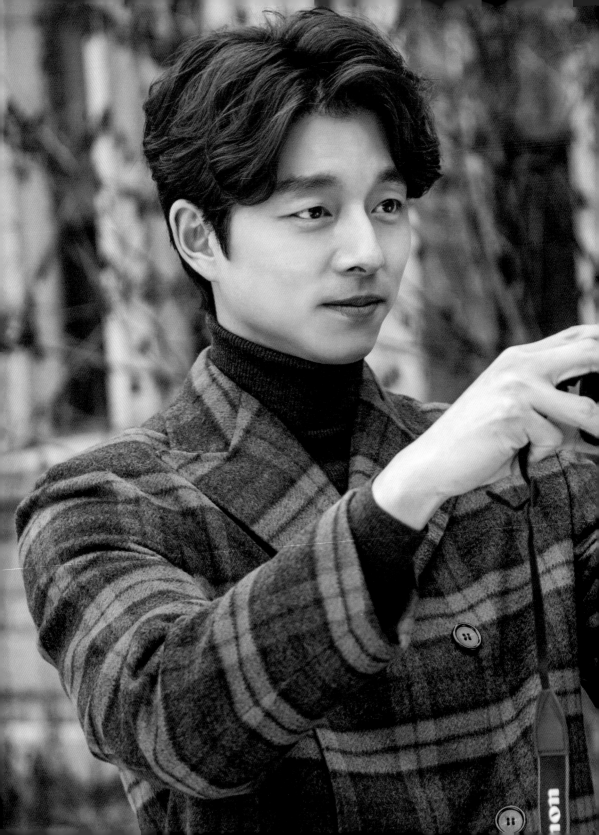

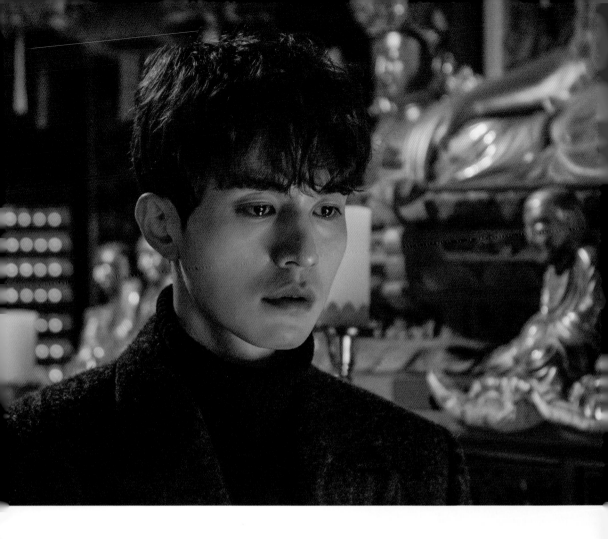

這種事情不可能甘願

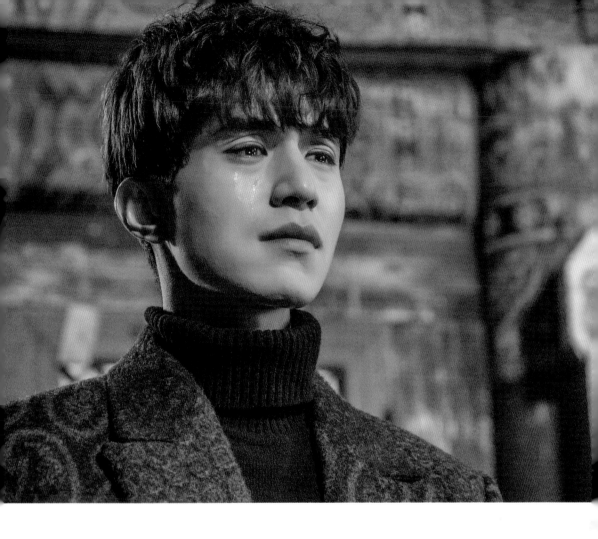

你對自己所犯下的一切，都認罪嗎？

我認罪，甘願受罰。

這種事情不可能甘願。
陰間使者都是生前犯了大罪的人，
選擇在地獄待兩百年，自行抹去記憶的人。
所以，再度面對你的罪吧。

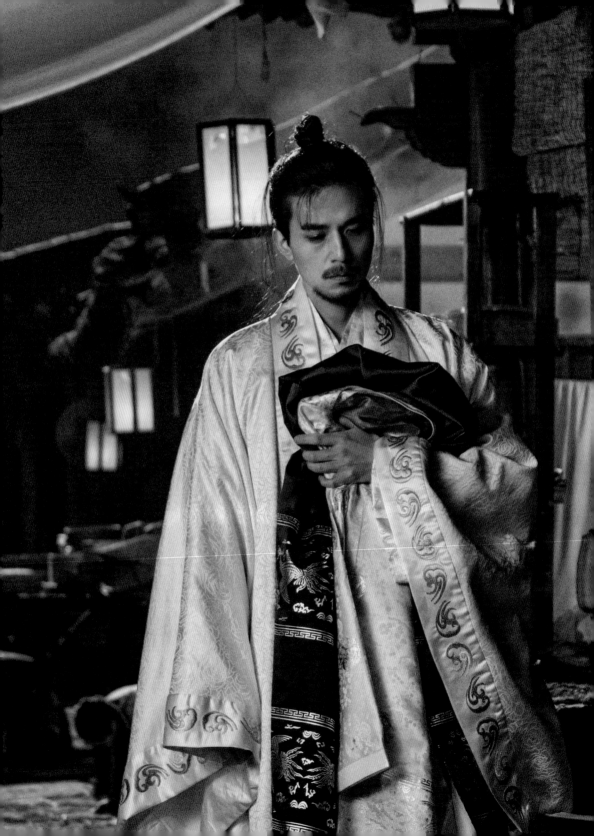

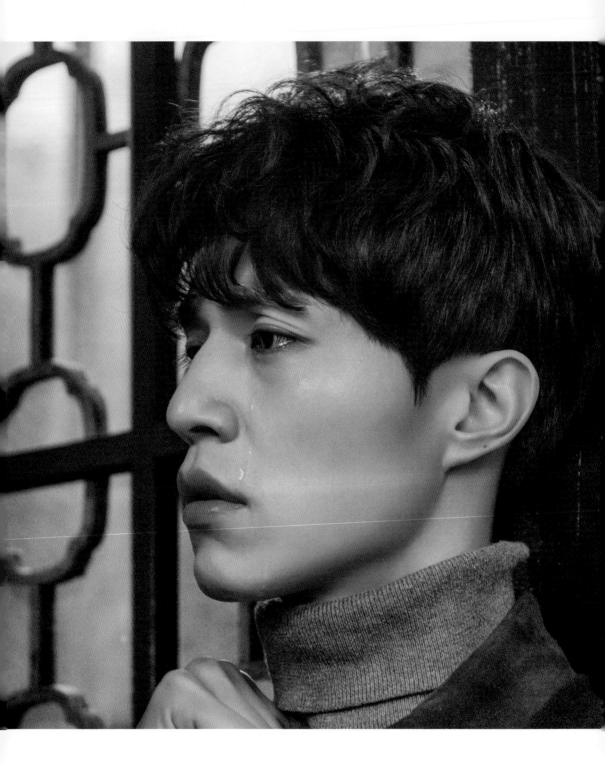

犯了該死的罪

沒錯，就是你，你殺了所有人。
殺來殺去，結果你把自己也給殺了。
你的戀人，你的忠臣，你的高麗，
連你自己，你一個都守不住。
我的幼妹金善以生命守護的人，原來是你。
你該活著才對，
一直活到最後，死在我的刀下。

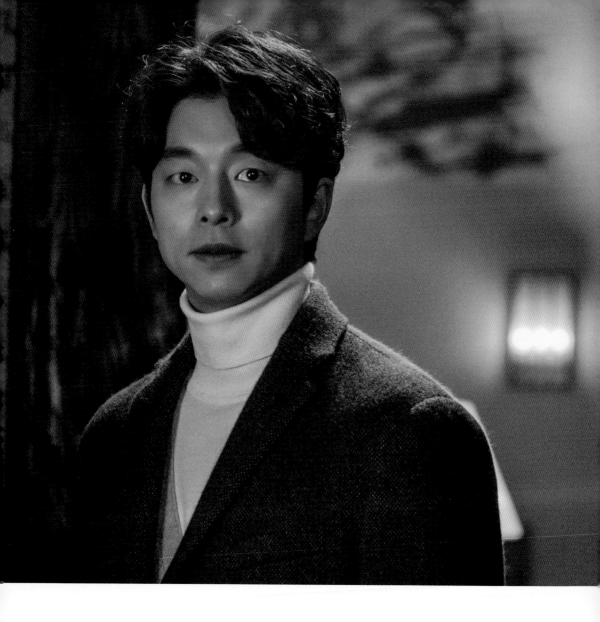

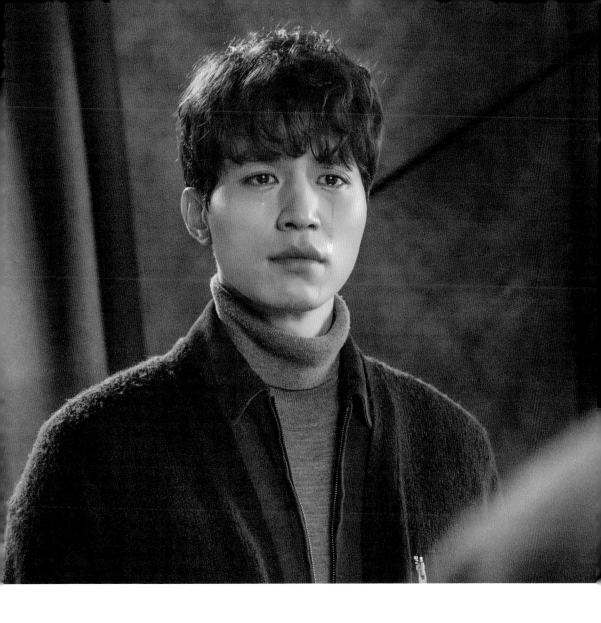

那女孩的笑容

烈日當空的午時陽光，

就在我想起生命破滅那一瞬之際，我下定了決心。

我該消失了……

為了笑靨如花的妳，這是我必須做出的選擇。

結束此生……

在我想多活點時日之前，在我想得到更多幸福之前……

為了妳，這是我該做的選擇，結束此生。

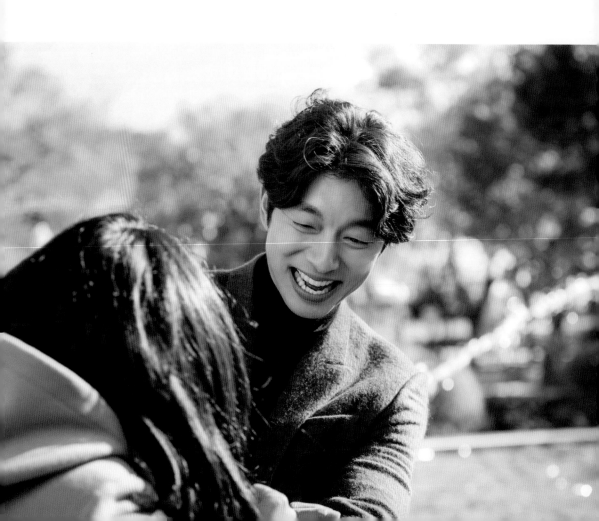

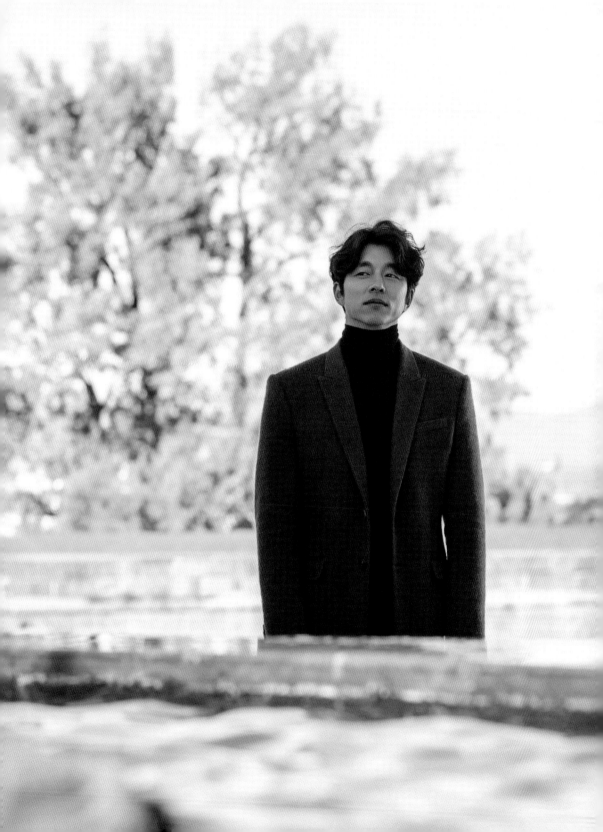

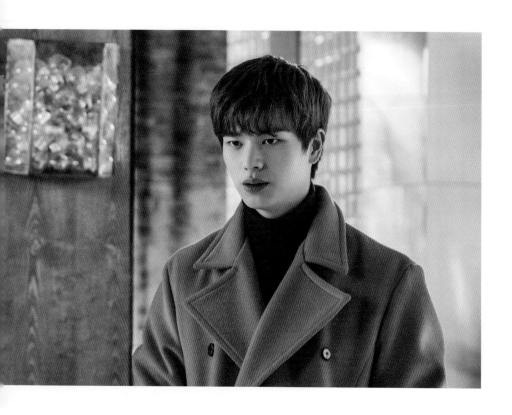

愛的歷史

一個世界被關上了，我們沒辦法，但也總要有個人
記住那份愛情所有的歷史。
但我總覺得好像有一道可以打開那緊閉世界的門被發現了？
難道是我沒關好嗎？

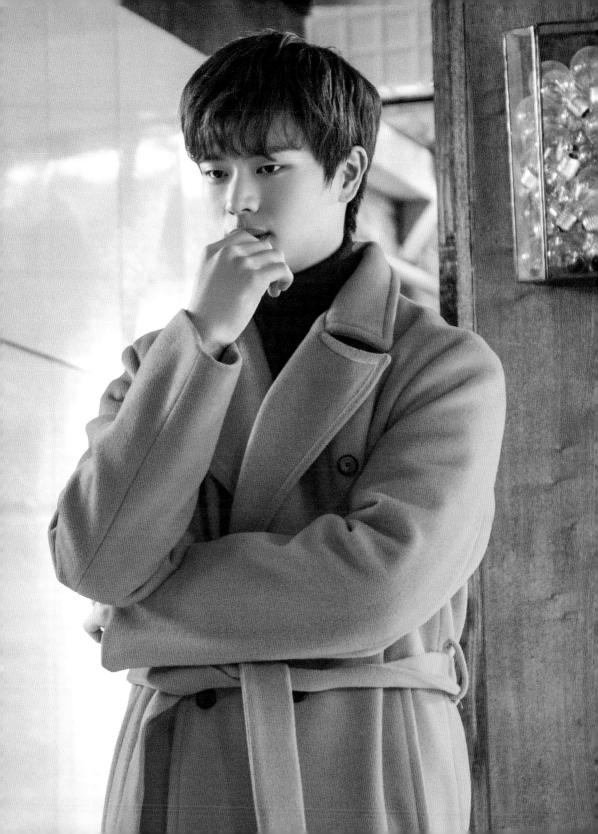

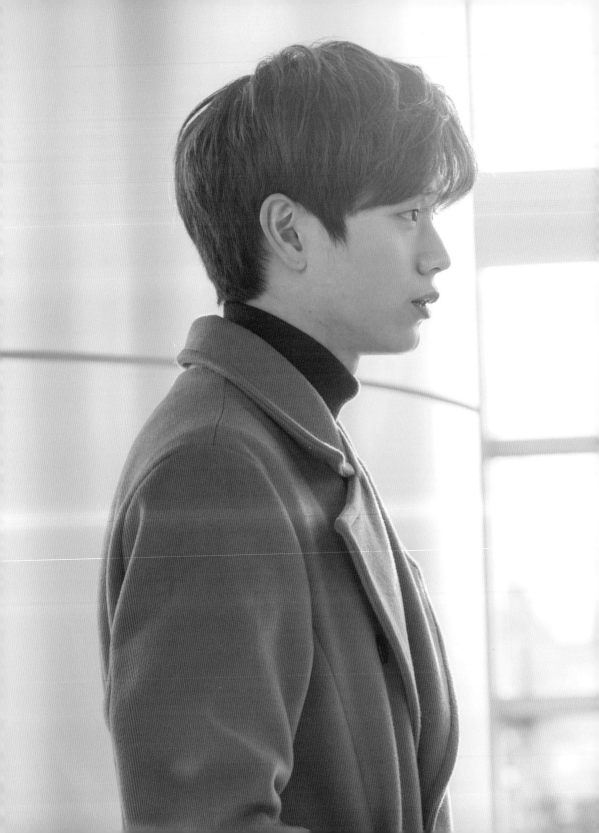

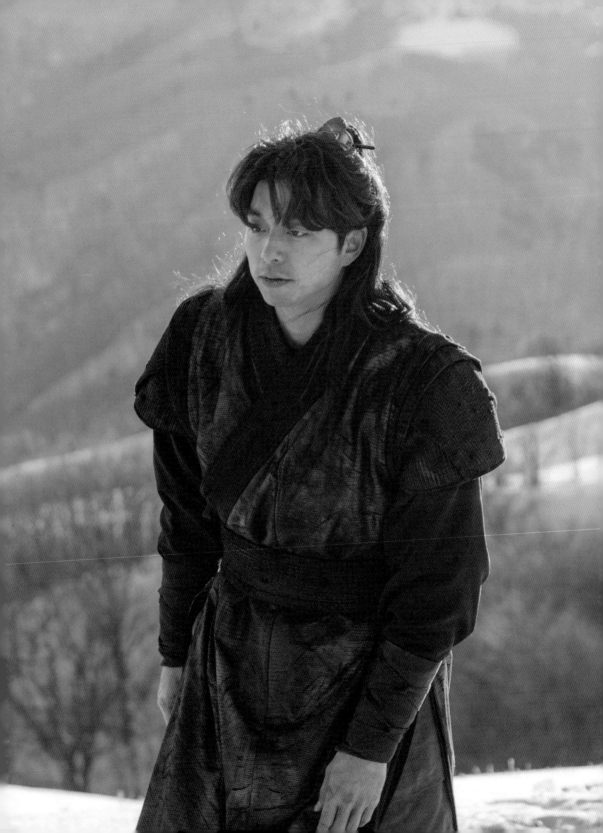

燦爛的虛無

我現在知道了，自己該如何抉擇。

我要留在這裡，留在這裡，化為雨離開。

化為風離開，化為初雪離開。

為了這唯一的心願，我祈求上天允許。

妳的人生，總有我同在。但如今，這地方連我也不存在。

就這樣被單獨留了下來的Dokebi，在黃泉與人世間，

在光明與黑暗間，永遠被禁錮在這個連神也離開了的地方。

記憶很快就會被抹消，徒留下燦爛的虛無。

在虛無中走了又走，

在虛無中走了又走，會走到何處去？

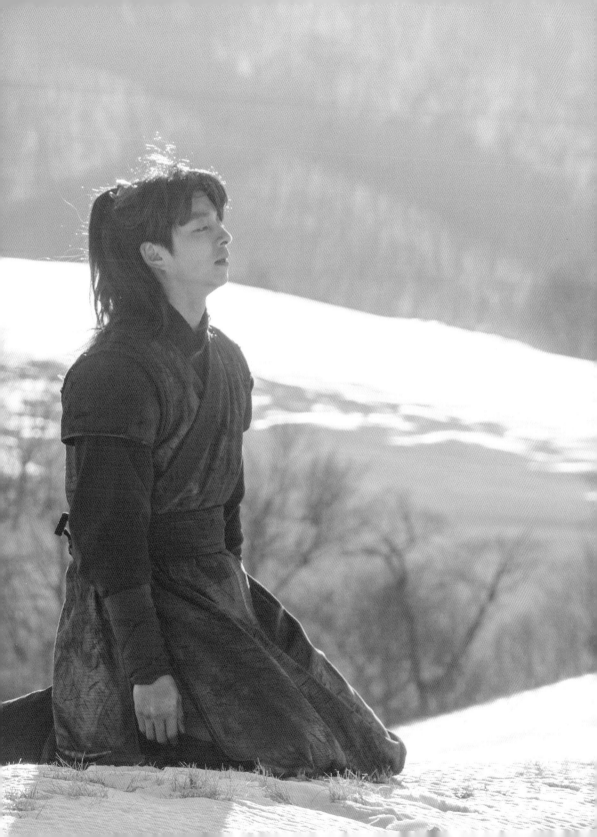

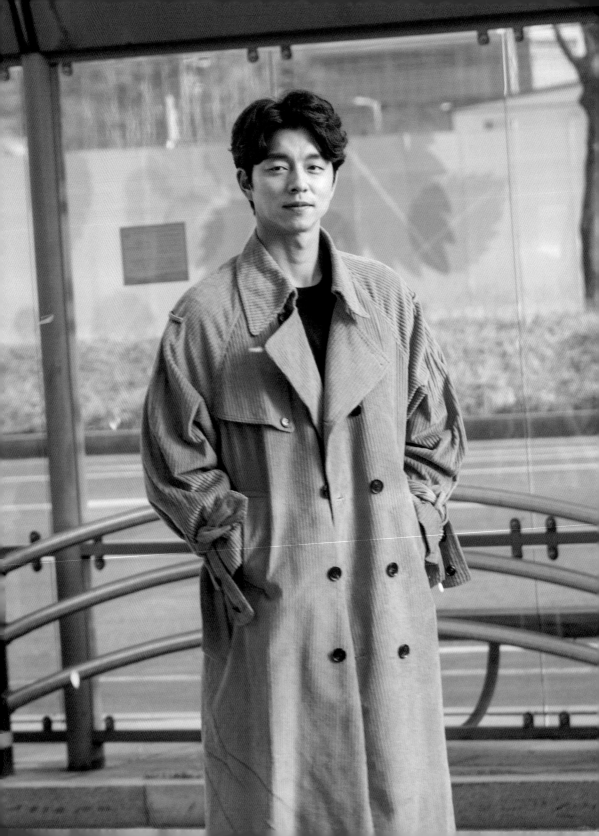

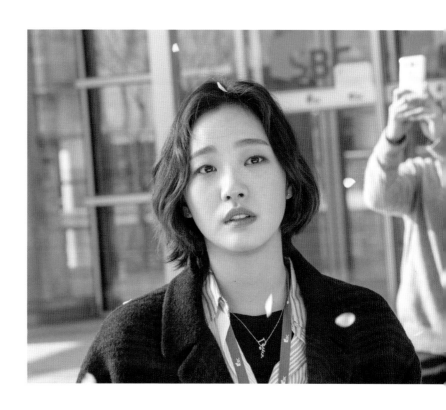

我忘了誰嗎

我忘了什麼……，我忘了……誰？
忘了某張臉孔，忘了某個約定，
所以才會留下如此深刻的莫名悲傷嗎？
誰來救救我！不管是誰，請救救我吧！

你是誰？
我是乙方。

夢想成真了嗎？
只要妳平安就好，那就夠了！

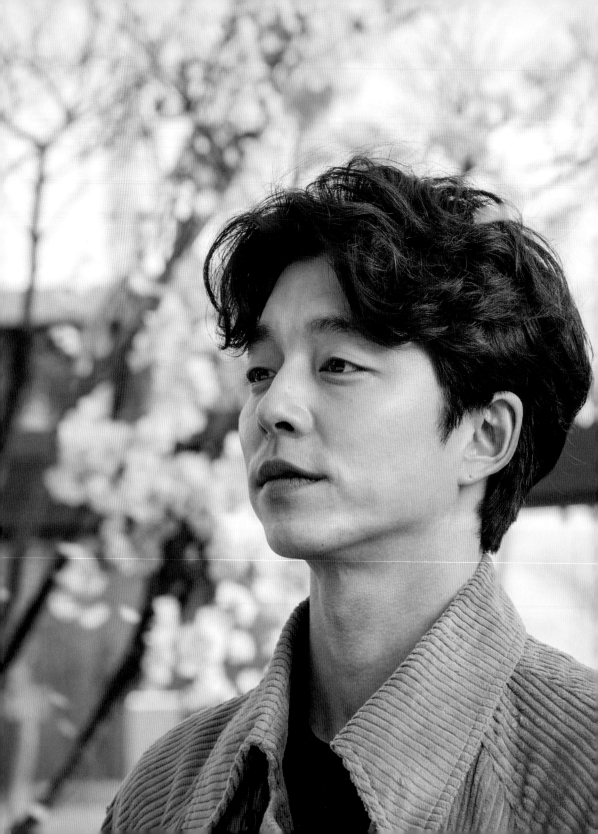

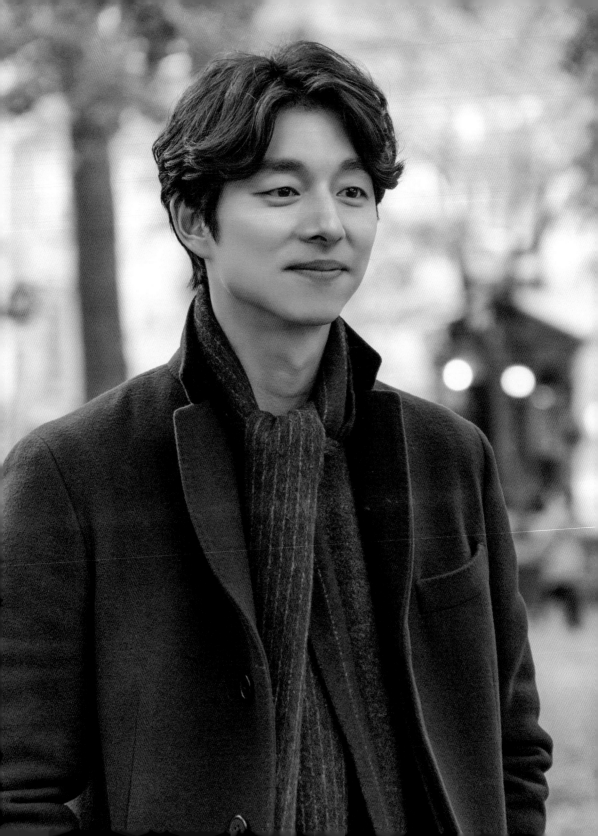

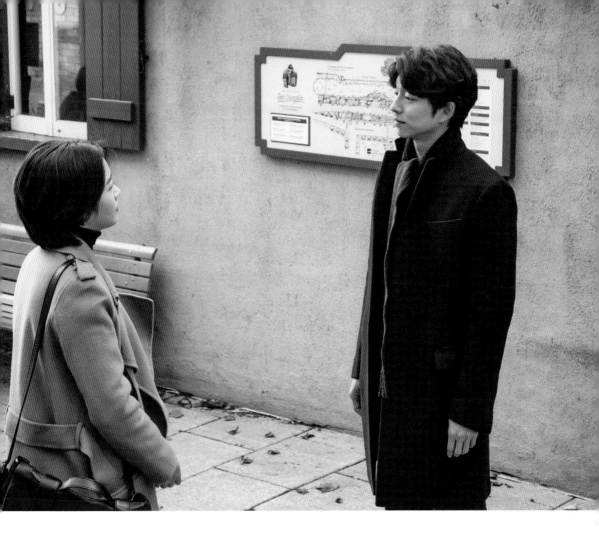

奇怪的一天

今天真奇怪，怎麼會在這裡碰上你？你是不是跟蹤我來的？
是的話……，妳要叫警察把我抓走嗎？我不是壞人。
一起逛逛不就知道了？

走吧！朝那邊去！

和那人一起會過得幸福快樂嗎？

그 사람이랑 행복하게 잘 살고 있나요?

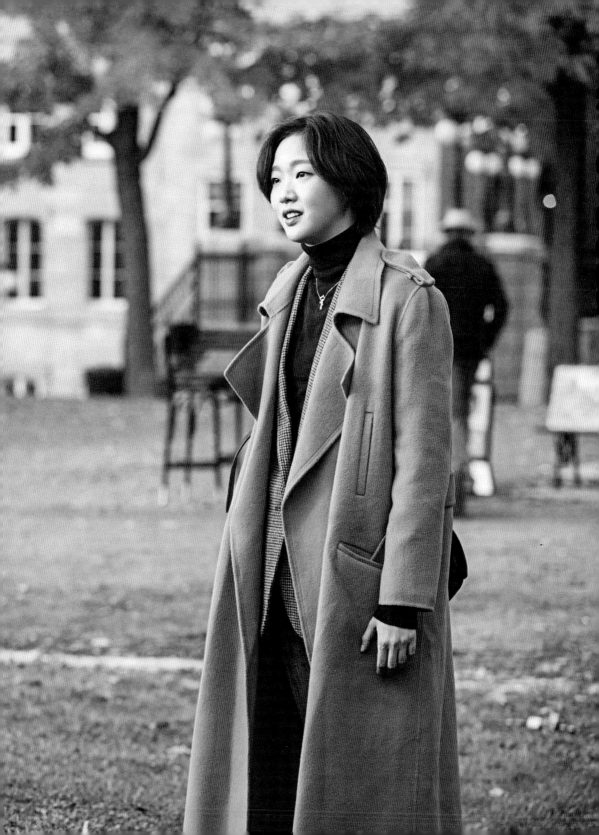

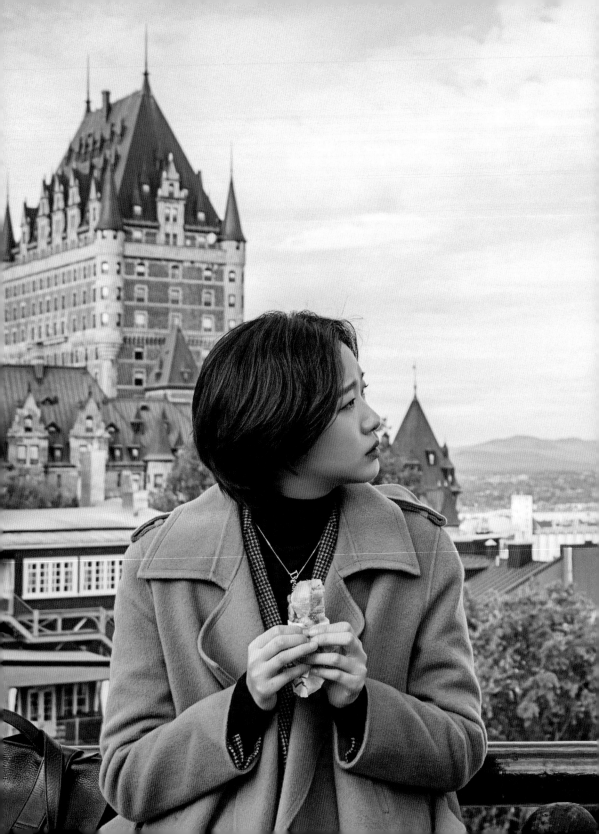

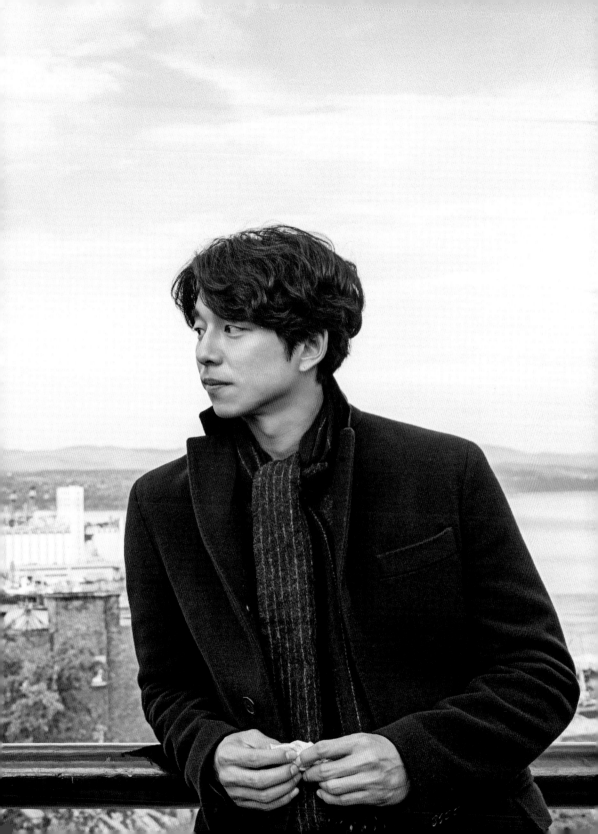

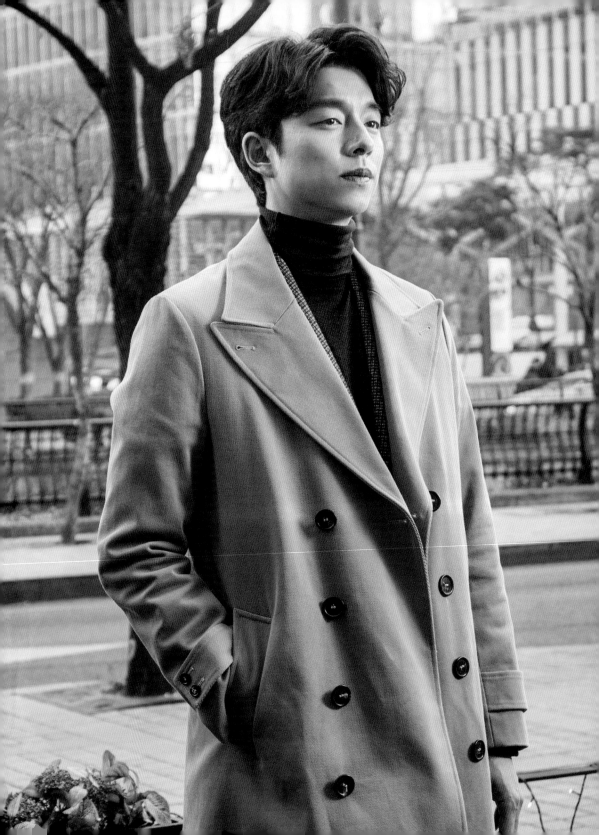

那就夠了

結果妳還是走上了那條路，還能笑靨如花，那就夠了！
就算不是現在，妳仍能笑得燦爛，那就夠了！

要讓我家打工妹幸福喔！
哥哥，我這個沒出息的妹妹也會幸福的！

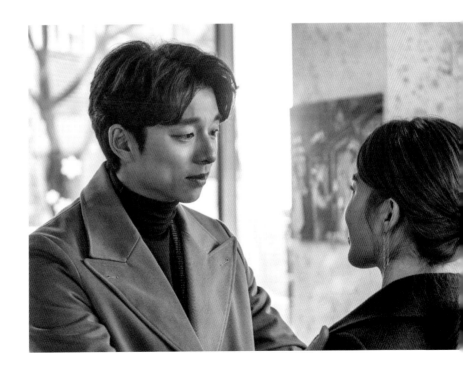

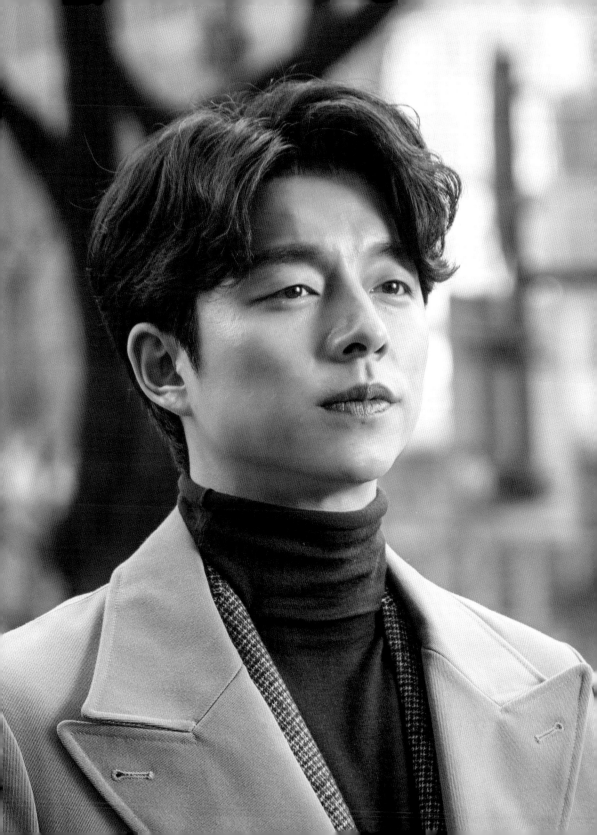

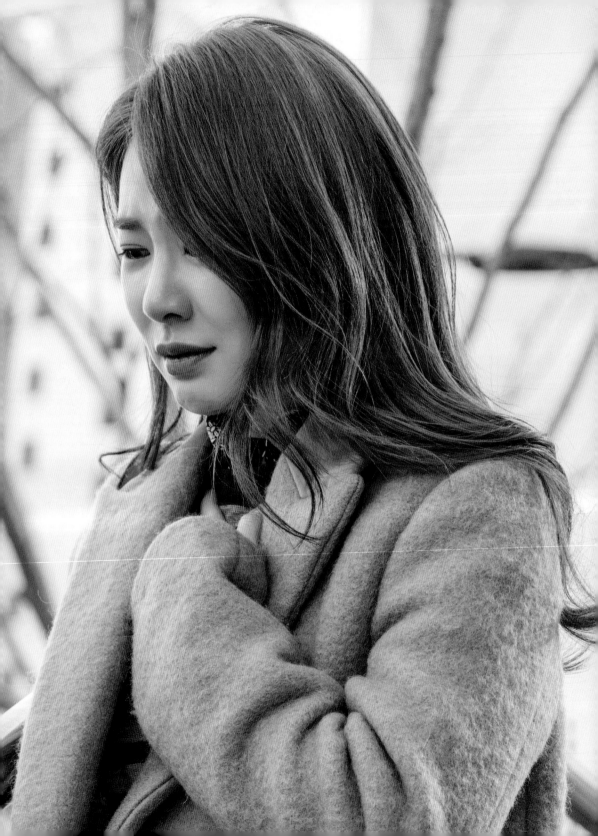

慢走，不送

我的人生是我的，屬於我自己的人生，
明明是我的記憶，為什麼問都不問我一聲，就隨便亂來？
我的人生，我自己處理，
那傢伙最好滾得遠遠的！

給自以為遺忘能讓我平靜生活的你，
當我們一對上眼睛，我就知道，
你也同樣珍藏著所有回憶。
因此，此生在我們各自的圓滿結局中，
我們必須裝著不知道這場悲劇。
只希望來生，
在短暫的等待之後，我們能有長長的因緣聚首，
以不需要任何藉口，就能相逢的面孔，
以這世上獨一無二的名字，
以偶然相遇會上前問候的關係，
以永遠都是正確答案的愛，讓我們相見。
既然見到面，那就夠了！
也許是金宇彬，也許是王黎的你，
慢走，不送！

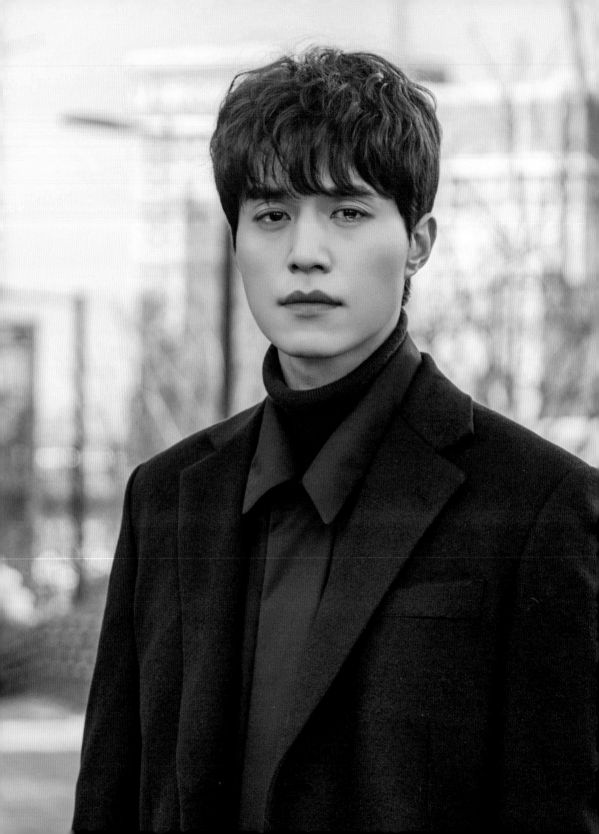

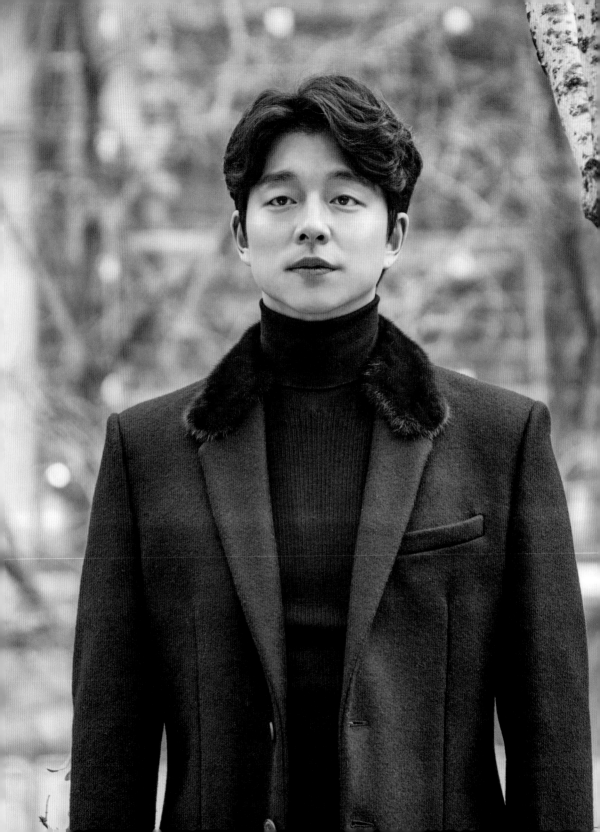

迫切地

人類的迫切，沒有打不開的門。
那就是人類的意志，改變自我命運的力量。

人類的迫切，沒有打不開的門，
有時，那扇被開啟的門，就成了神的變數，對吧？
所以我想找出來，迫切地！
到底要打開哪扇門，才能成為神的變數。

간절하게

인간의 간절함은 못 여는 문이 없구나.
그게 인간의 의지란 거다. 스스로 운명을 바꾸는 힘.

인간의 간절함은 못 여는 문이 없고,
때론 그 열린 문 하나가 신에게 변수가 되는 게 아닐까?
그래서 찾아보려고, 간절하게.
어떤 문을 열어야 신에게 변수가 될 수 있는지.

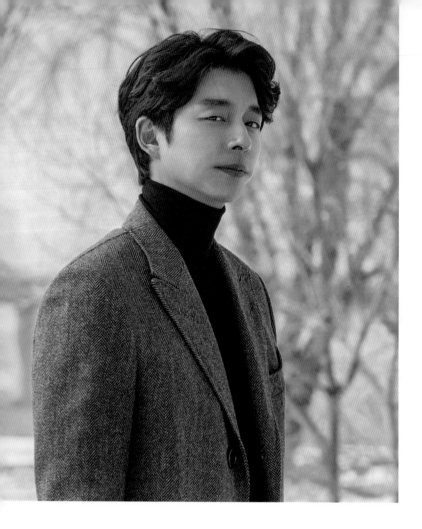

刹那一瞬

不管是誰的人生，總有神駐足停留的時候。

當你離世上越來越遠時，

有人在身後往塵世推你一把，

那就是神在你身旁駐足的一瞬。

찰나의 순간

누구의 인생이건 신이 머물다 가는 순간이 있다.
당신이 세상에서 멀어지고 있을 때
누군가 세상 쪽으로 등을 떠밀어주었다면
그건 신이 당신 곁에 머물다 가는 순간이다.

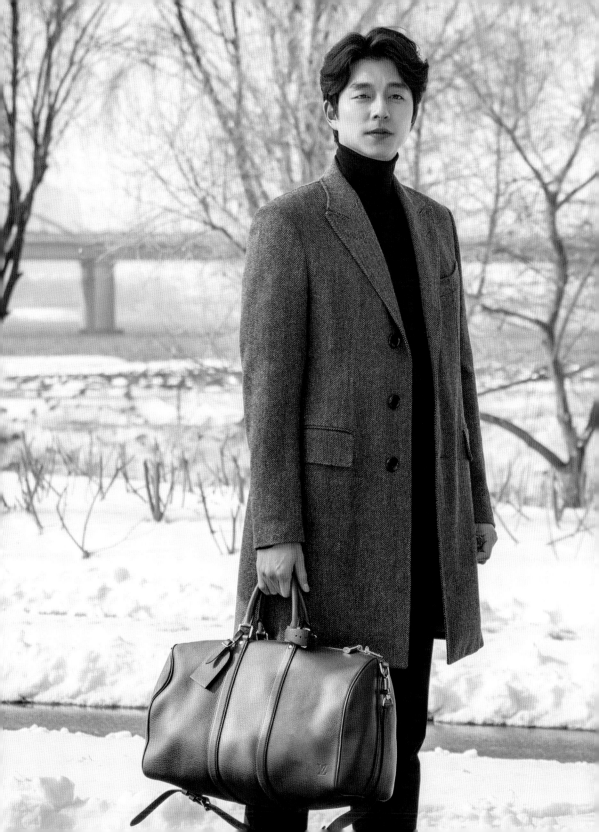

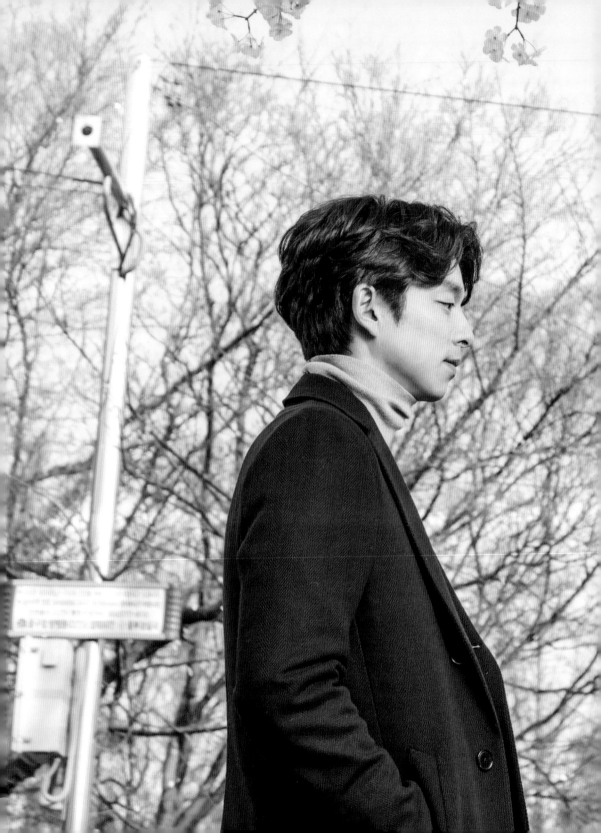

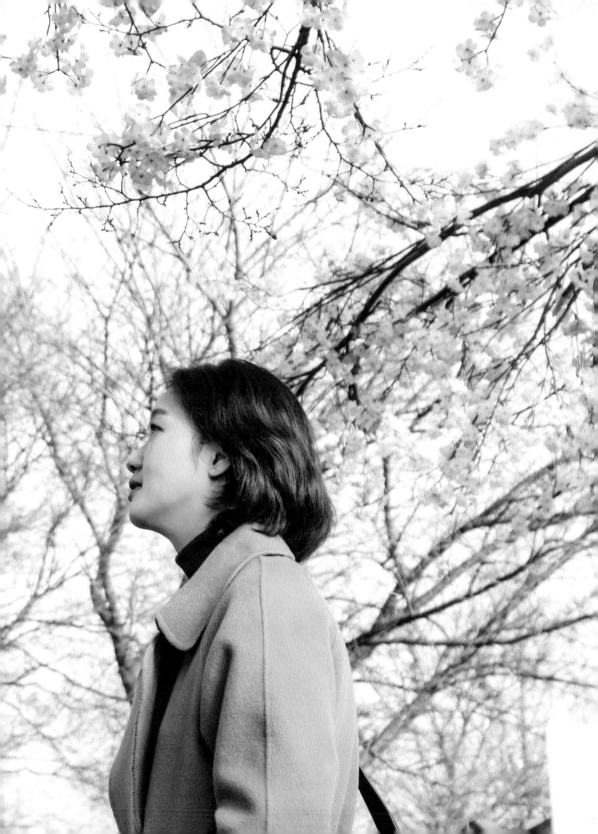

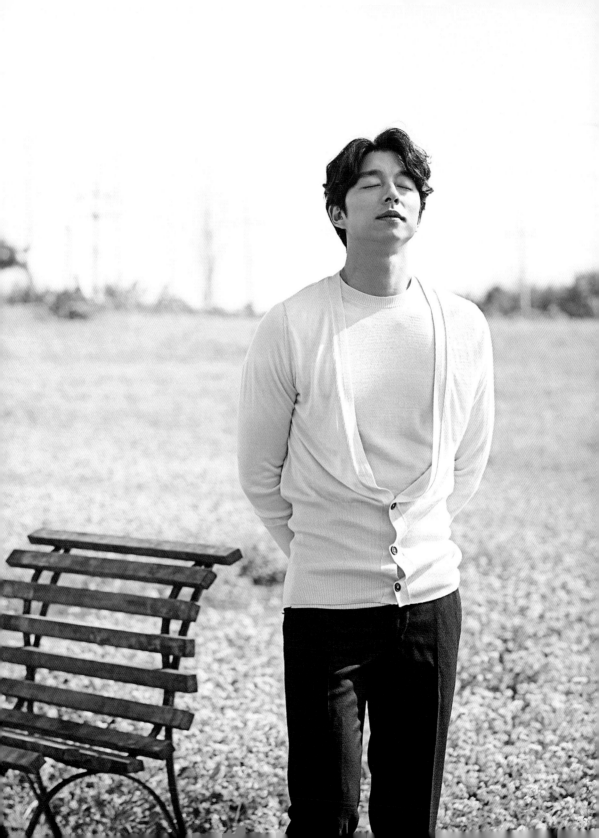

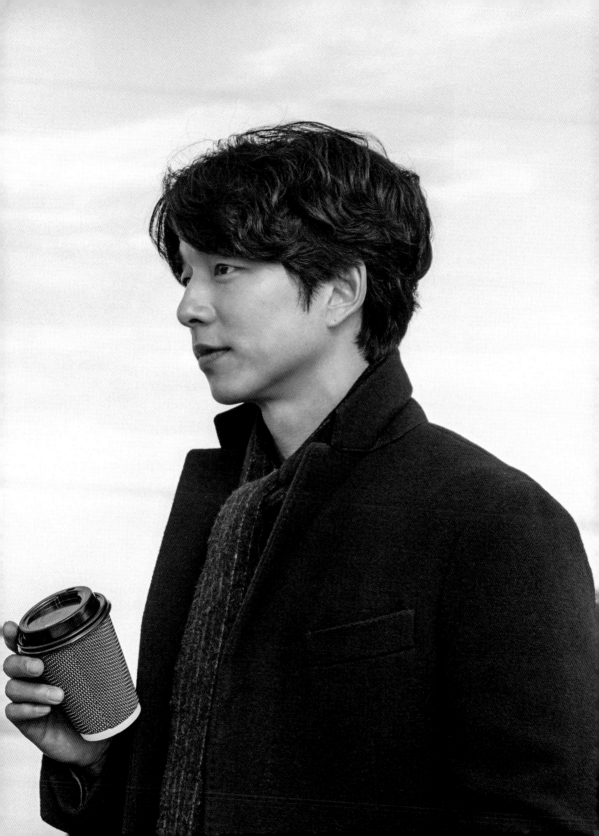

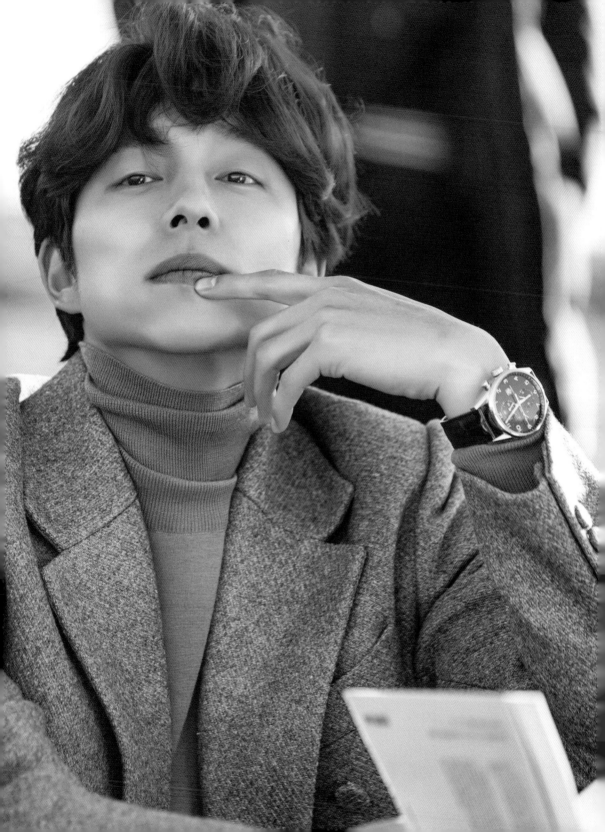

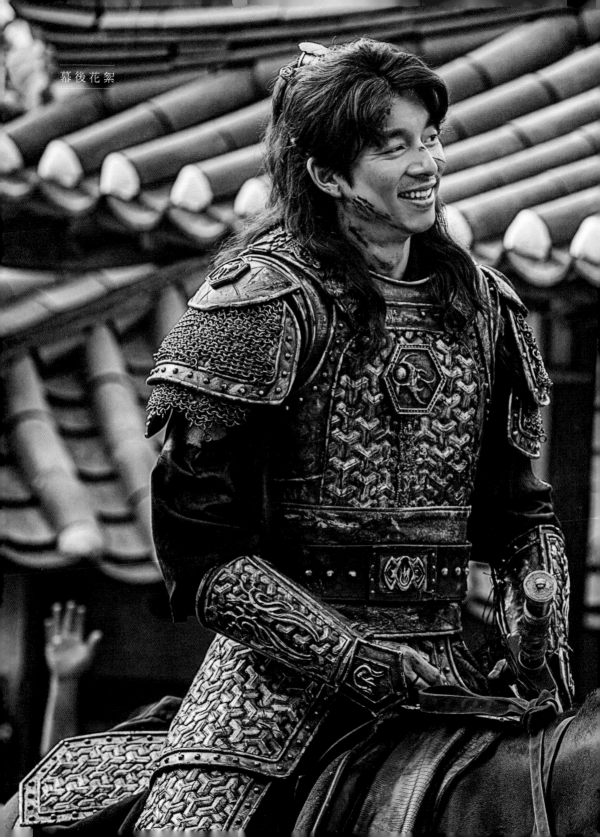
幕後花絮

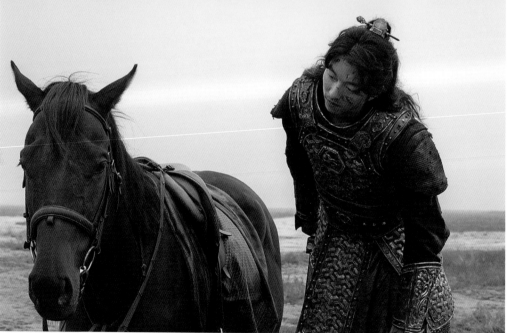

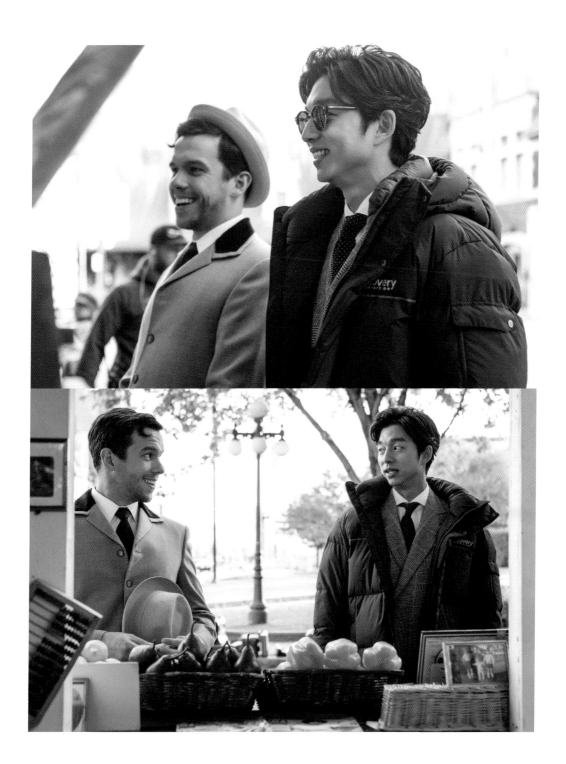

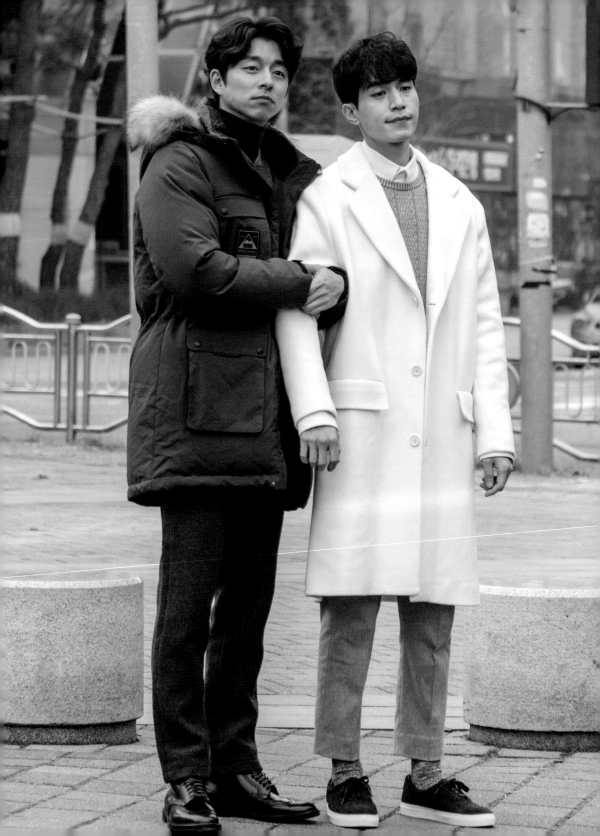

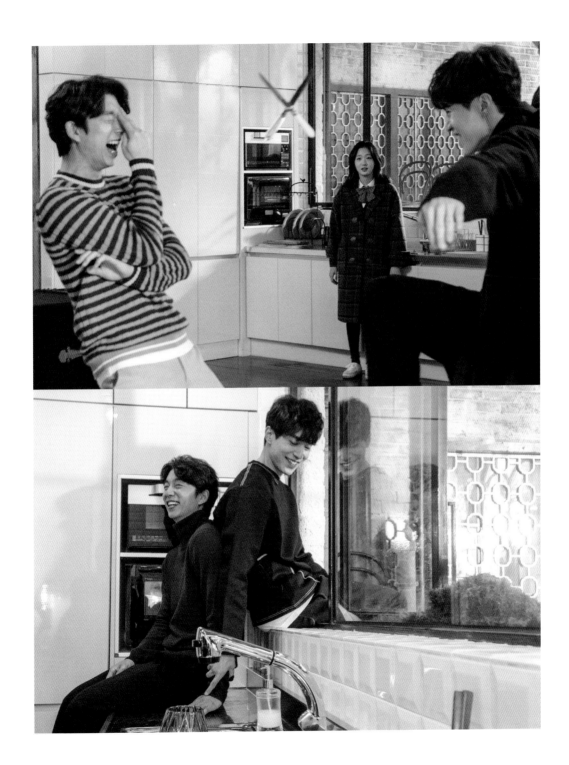

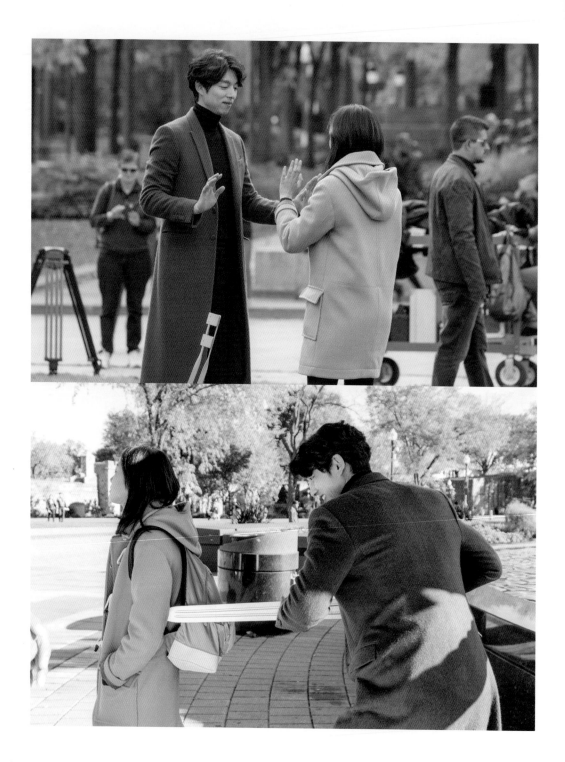

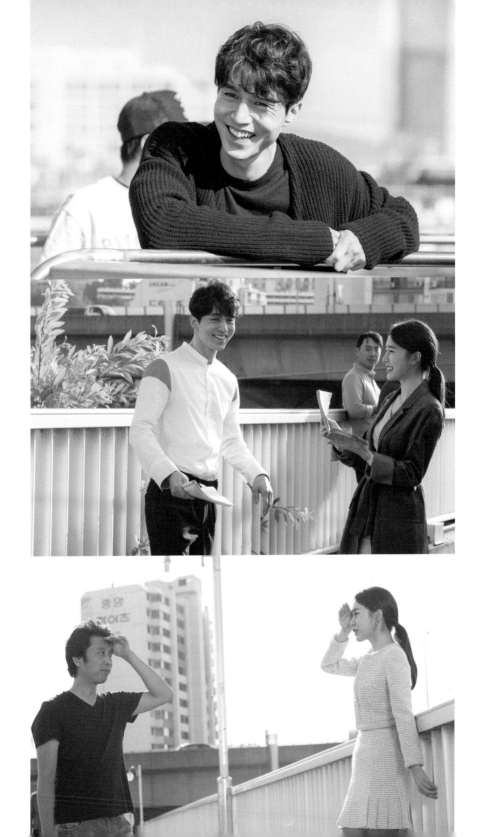

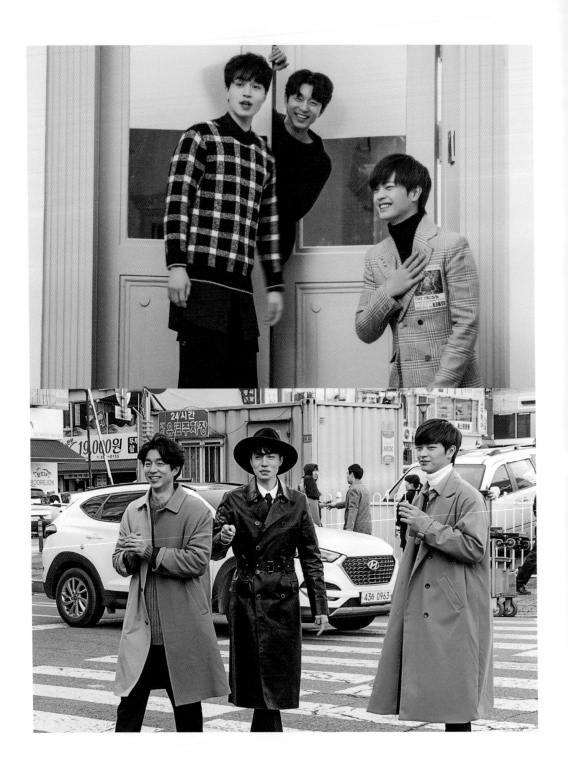

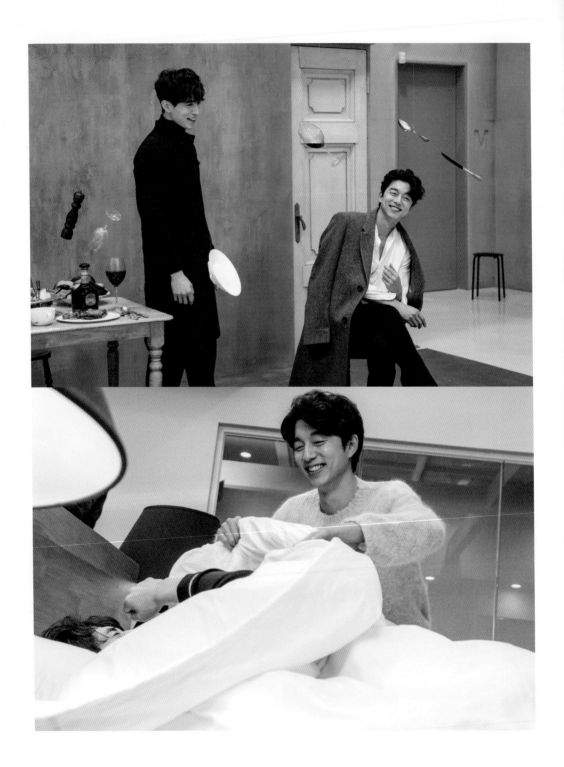

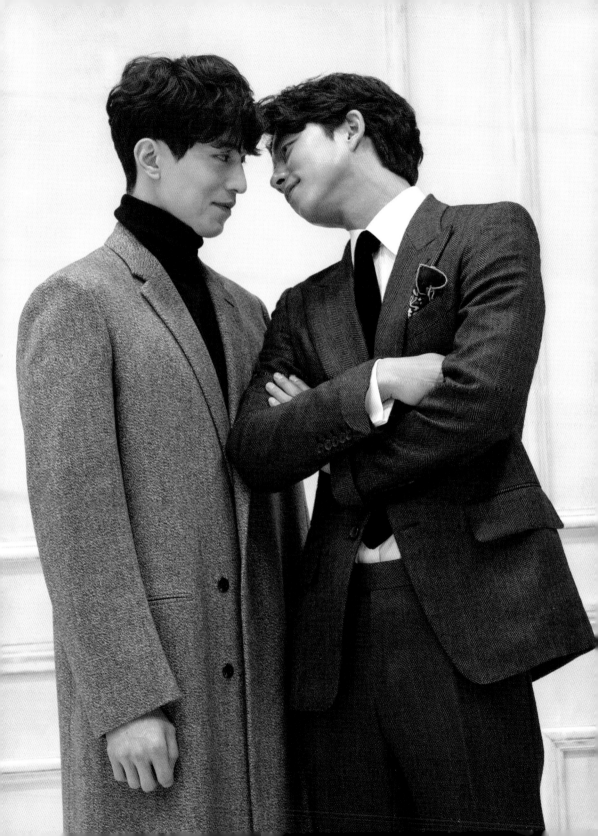

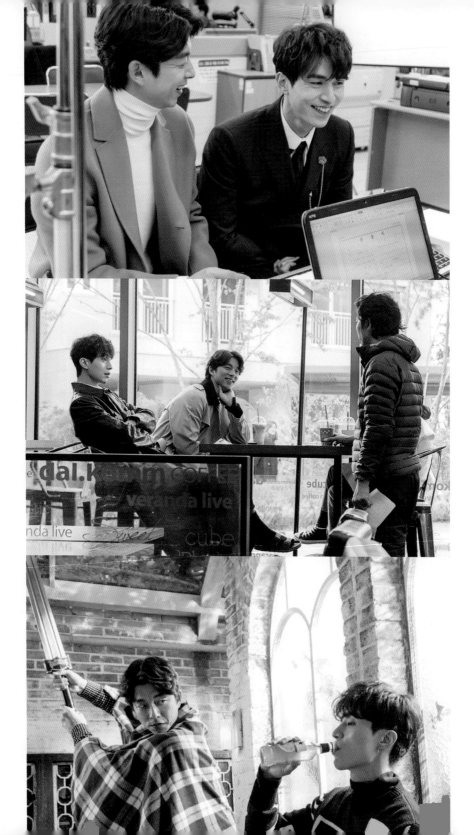

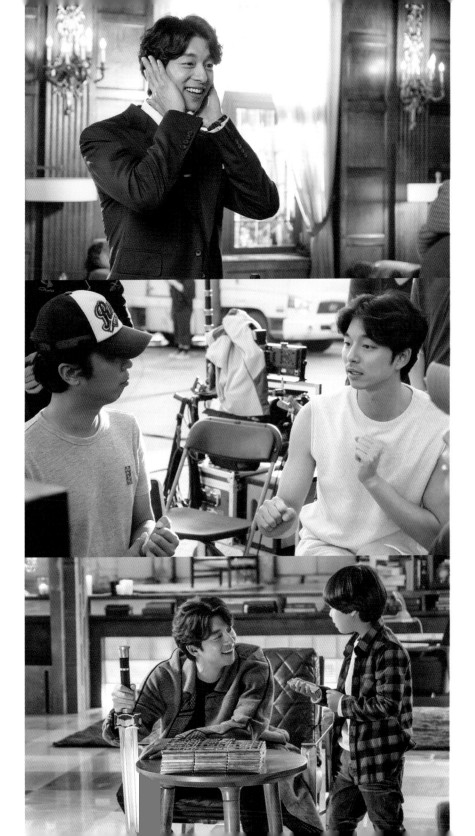

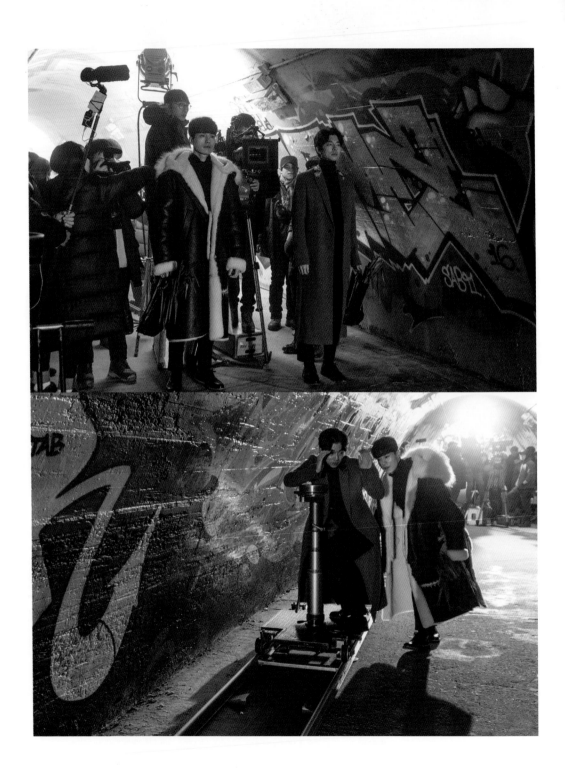

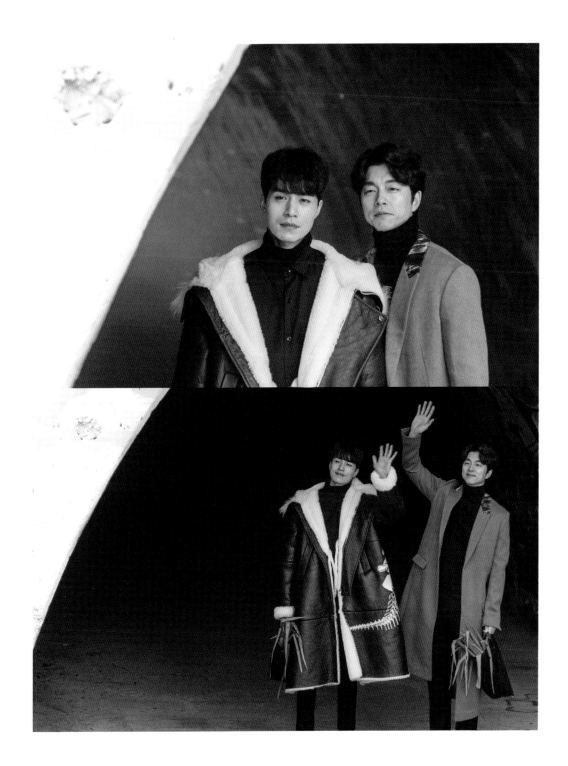

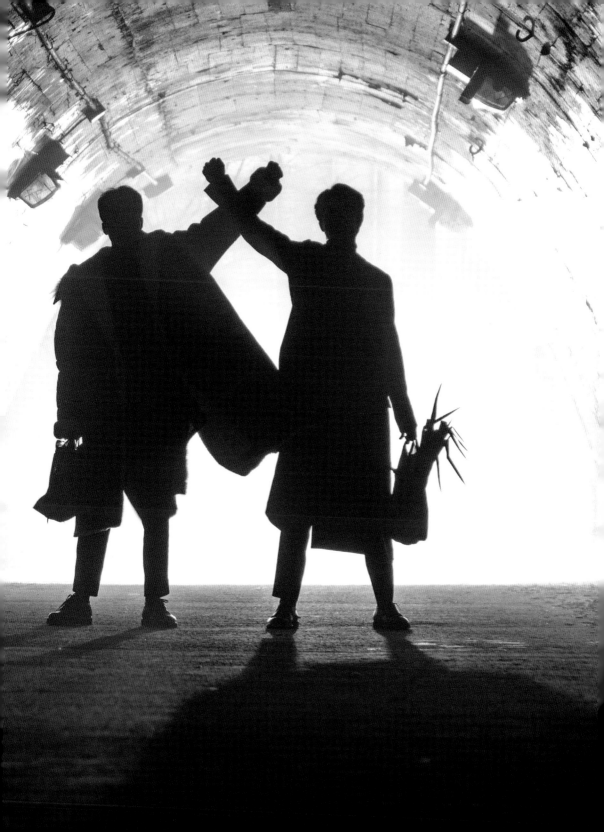

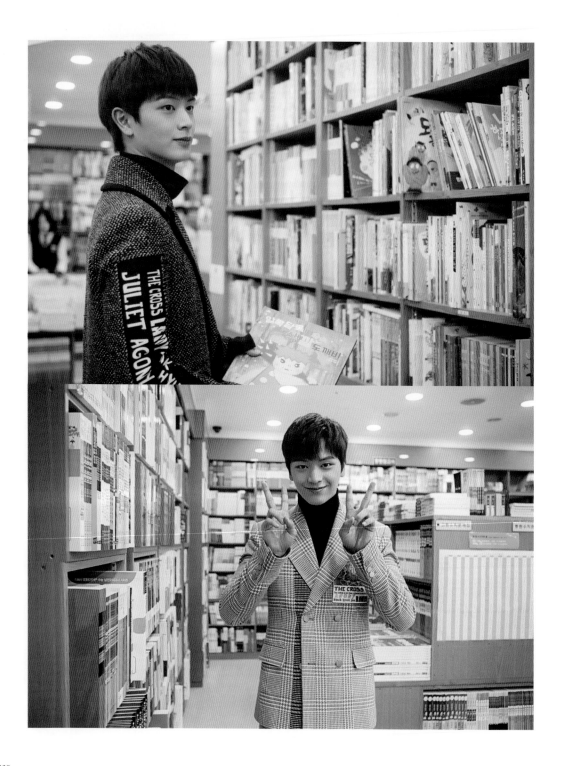

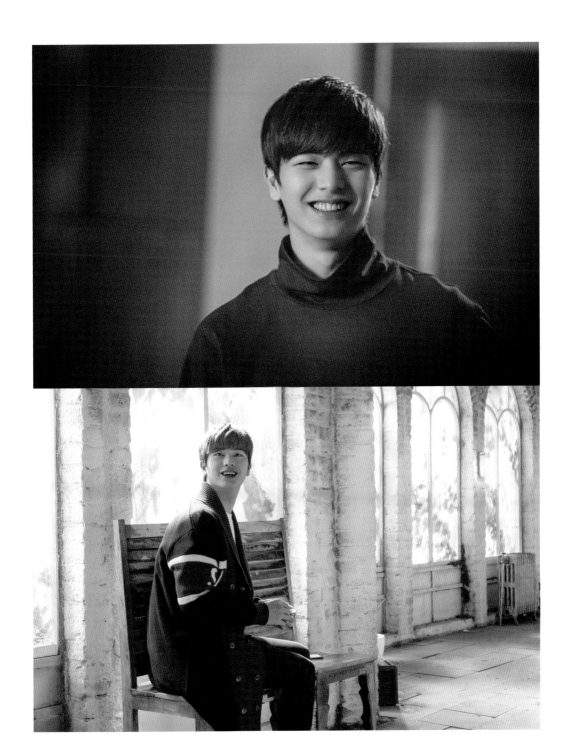

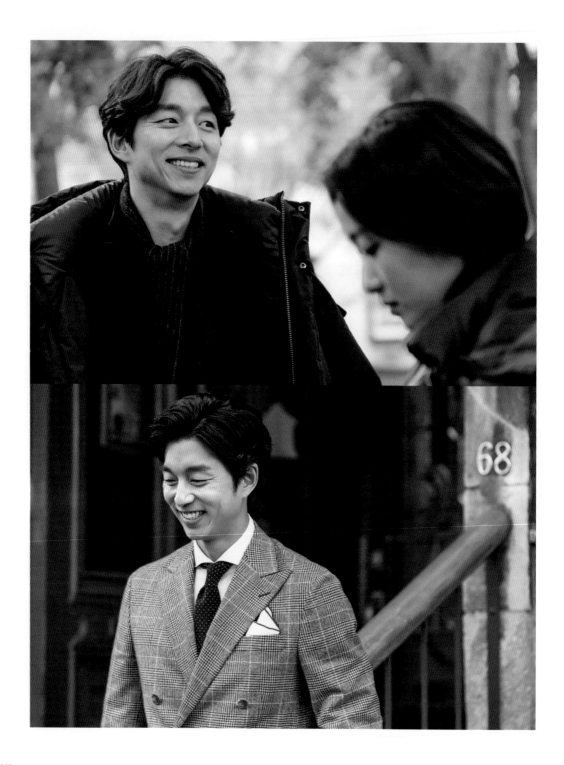

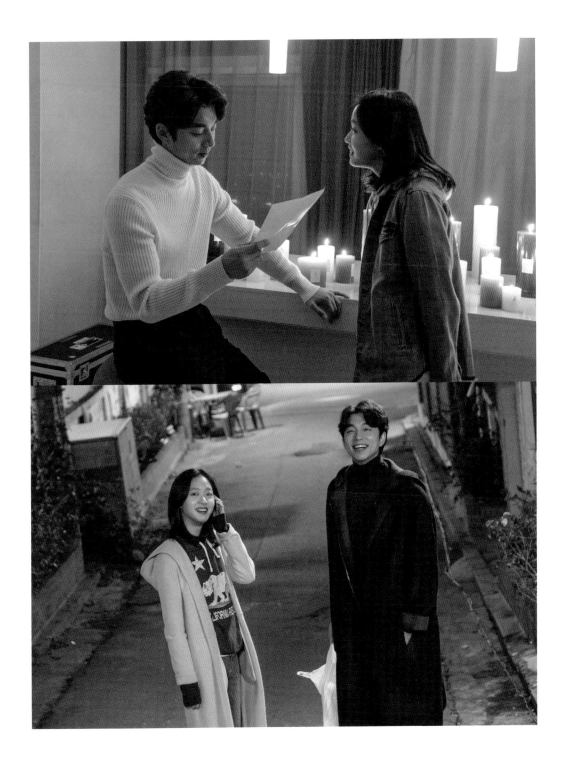

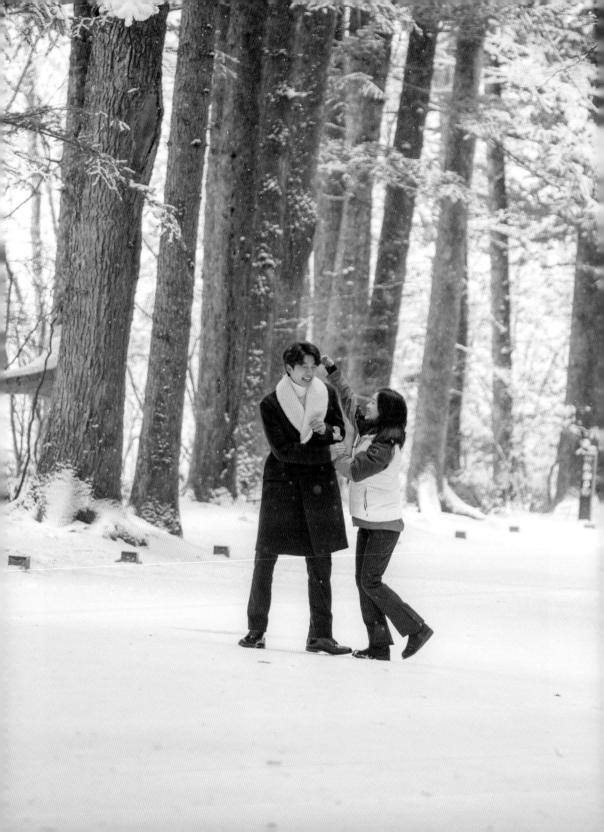

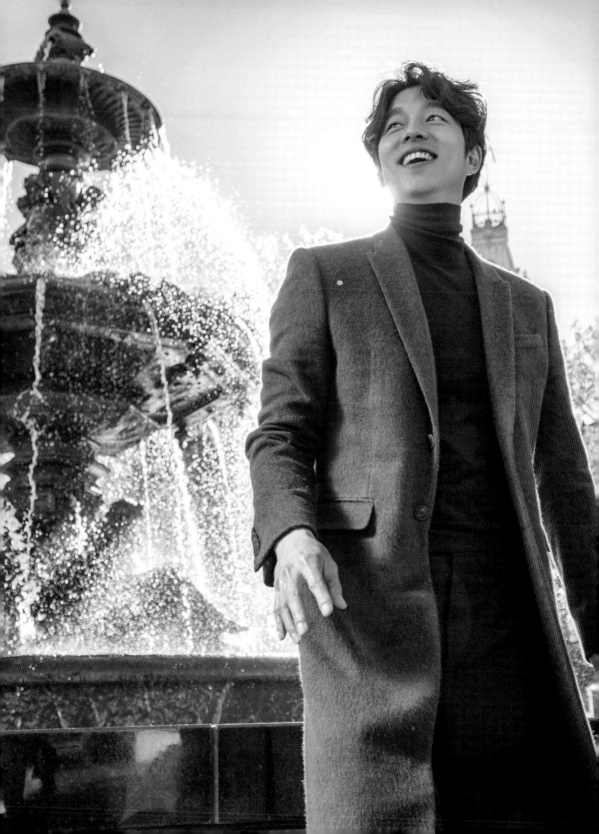

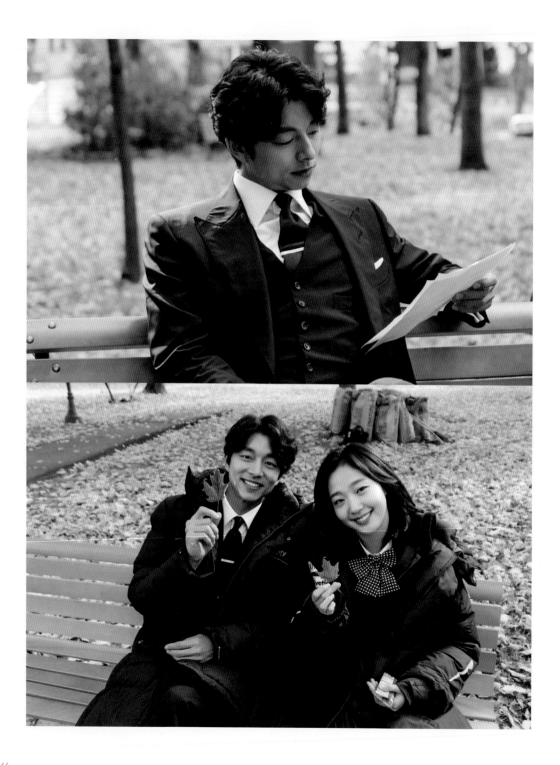

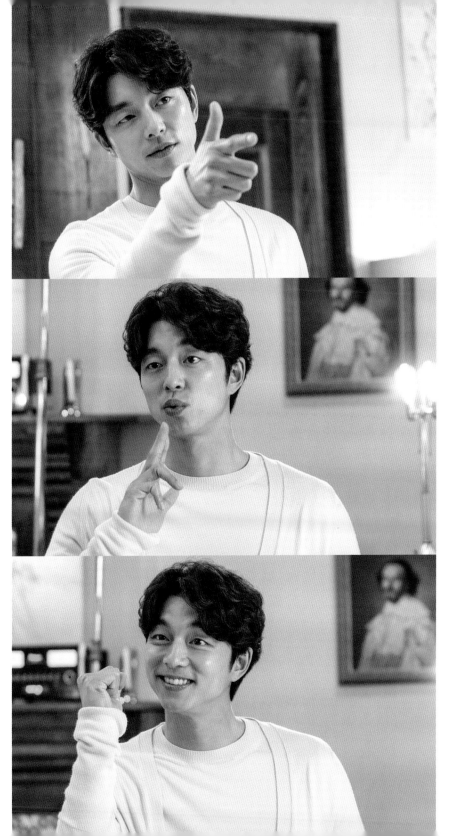

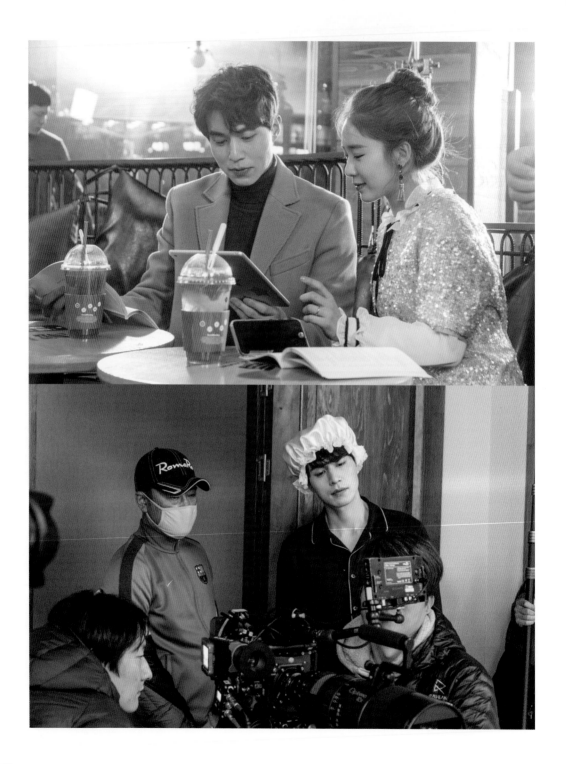

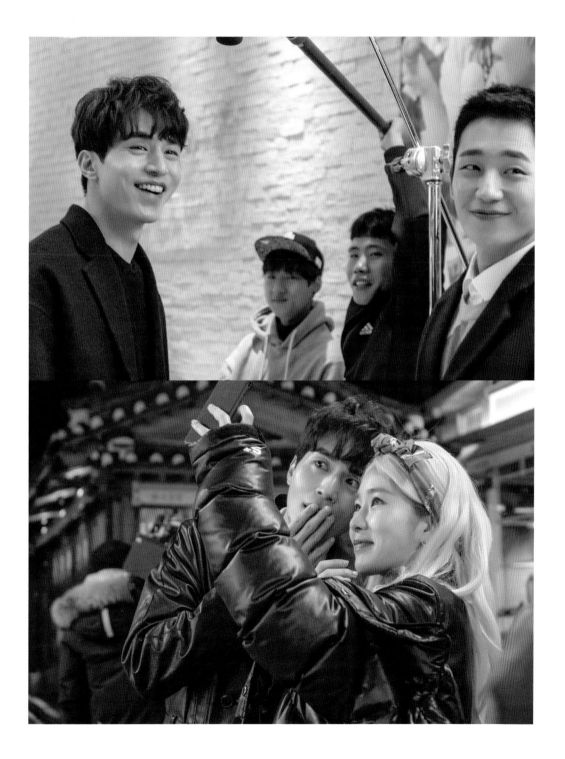

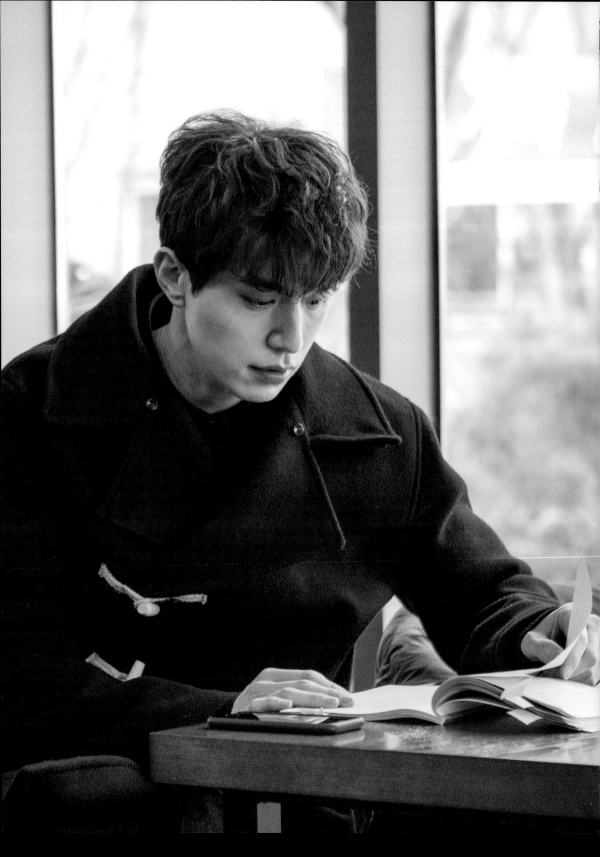

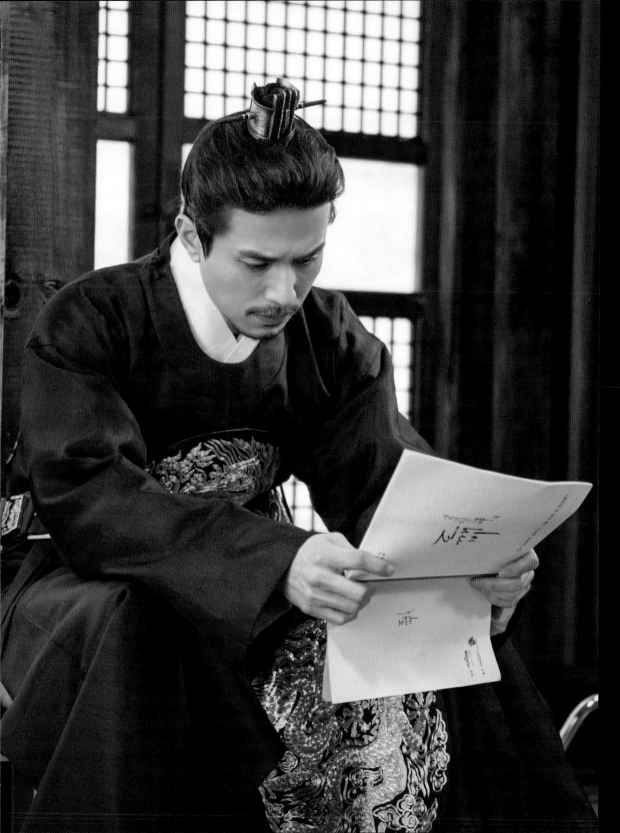

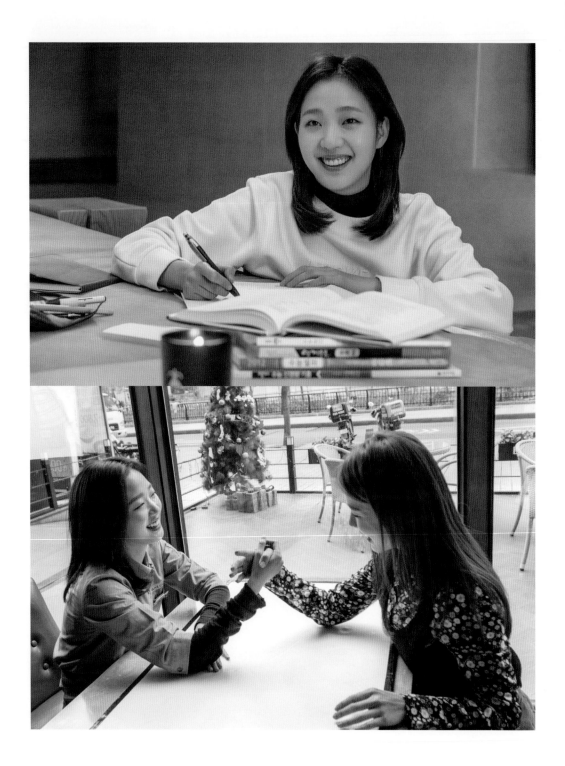

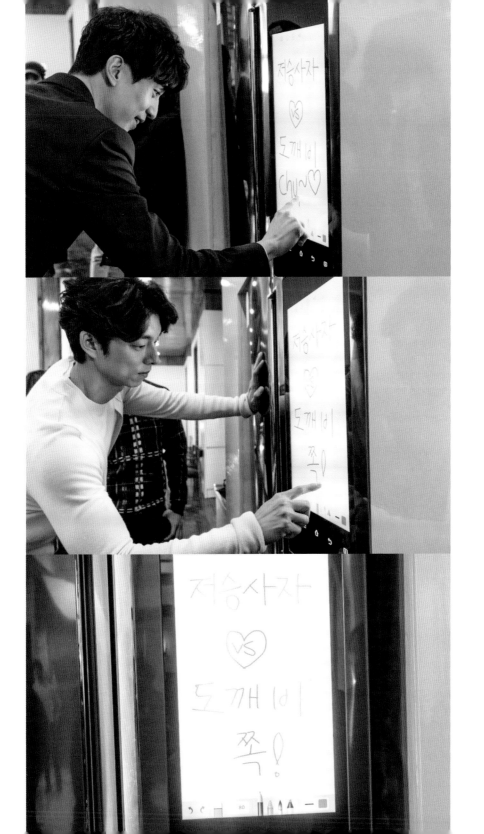

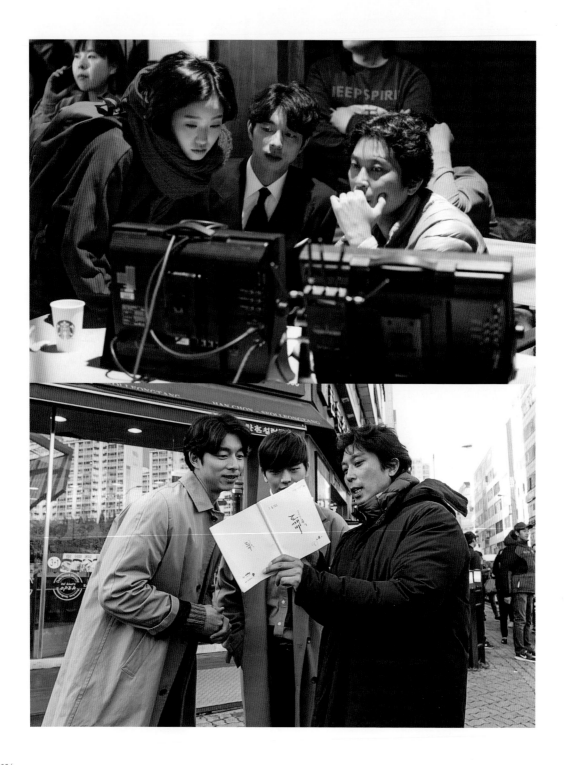

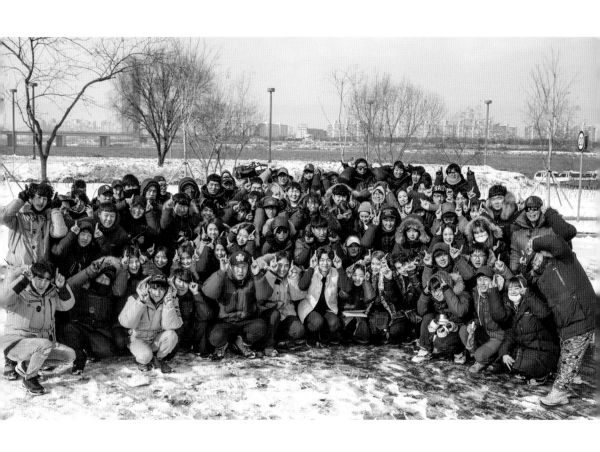

製作 尹河林
劇本 金銀淑
導演 李應福、權赫燦、尹鍾浩
演員 孔　劉、金高恩、李棟旭、劉寅娜、陸星材、李　伊、趙宇鎮、金炳哲等

기획이사 백혜주 | 제작총괄 김범래 | 제작프로듀서 주경하 | 제작관리 윤지원 이빛나 | 마케팅 이윤아 양수지 | 라인프로듀서 민영빈 | 프로듀서 김지연 박은경 | 촬영 박성용 강윤순 | 조명 손영규 조대연 | 동시 성경환 양준호 | 장비팀 오재득 김선환 | 미술제작 [KBS아트비전] 이철웅 | 미술감독 김소연 | 디자인 김소연 | 세트제작 [(주)아트인] 송종태 | 대도구진행 장수창 유병길 | 조경 [미스김라일락] | 소도구 [지니어스] 이이진 주동만 | 미용분장 [메이크업스토리] 최경희 최상미 | 의상 [(주)예종아트] 김정원 | 편집 이상록 전미숙 | 무술감독 정진근 | 무술지도 김선웅 | 데이터 [알고리즘미디어랩] | Technical Supervisor 조희대 | 메이킹 장성훈 | 홍보 [3HW Communications] | 포스터디자인 [VOTT] | 특수분장 [MAGE] | 음악감독 남혜승 | 음악효과 고성필 | 사운드믹싱 [STUDIO 26miles] 오승훈 | 사운드디자인 [Studio SH] | OST프로듀서 마주희 문성빈 김정하 임예람 | 특수영상 [Digital idea] 이용섭 손승현 박성진 양영진 최우정 박다빛나 [Realade] [D4cus] [AWESOMEBOYZ] | 종편/색보정 이동환 | 자막디렉터 김현민 | 자막 김민경 | 보조출연 서인철 | 모델에이전시 [라온S엔터테인먼트] | 캐스팅 [소년소녀캐스팅] 안세실리아 | 외국인캐스팅 노서윤 | 아역캐스팅 [티아이] | 특수효과 윤대원 [PERFECT] | 해외로케이션 [DNS Company] | 퀘백현지프로덕션 [ATTRACTION IMAGES PRODUCTIONS VIII INC.] | 섭외 강예성 | SCR 박소현 신은혜 | FD 임명근 김상철 박광수 김기태 김다훈 최남현 서은수 | 조연출 정지현 김성진 | 보조작가 박민숙 임메아리 정은비
포토 박지선 신선영

SMART 21

INK 孤單又燦爛的神——DOKEBI 寫真散文

作　　者	Hwa & Dam Pictures・Story Culture
譯　　者	游芯歆
總 編 輯	初安民
責任編輯	宋敏菁
美術編輯	黃昶憲
校　　對	宋敏菁　游芯歆

發 行 人	張書銘
出　　版	**INK** 印刻文學生活雜誌出版有限公司
	新北市中和區建一路 249 號 8 樓
	電話：02-22281626
	傳眞：02-22281598
	e-mail：ink.book@msa.hinet.net
網　　址	舒讀網 http://www.sudu.cc

法律顧問	巨鼎博達法律事務所
	施竣中律師
總 代 理	成陽出版股份有限公司
	電話：03-3589000（代表號）
	傳眞：03-3556521
郵政劃撥	19000691 成陽出版股份有限公司
印　　刷	海王印刷事業股份有限公司

港澳總經銷	泛華發行代理有限公司
地　　址	香港新界將軍澳工業邨駿昌街 7 號 2 樓
電　　話	(852) 2798 2220
傳　　眞	(852) 2796 5471
網　　址	www.gccd.com.hk

出版日期	2017 年 3 月　　　初版
ISBN	978-986-387-155-2（精裝）
定價	**747 元**

도깨비 포토 에세이 （DOKEBI; Photo Essay）
Copyright © 2017 화앤담픽쳐스 , 스토리컬쳐
(Hwa & Dam Pictures, Story Culture)
All rights reserved.
Complex Chinese translation Copyright © 2017 by INK Literary Monthly Publishing Ltd
Complex Chinese Copyright © 2017 by Complex Chinese language is arranged with RH KOREA CO.LTD 、
through Eric Yang Agency

國家圖書館出版品預行編目資料

孤單又燦爛的神 ——Dokebi 寫眞散文 /
Hwa & Dam Pictures・Story Culture 著：游芯歆 譯
- 初版. -- 新北市：INK 印刻文學, 2017.03面：
17 × 22公分. --（smart：21）
譯自：도깨비 포토에세이
ISBN 978-986-387-155-2（精裝）
1.電視劇 2.韓國
989.2　　　　　　　　　　106002652

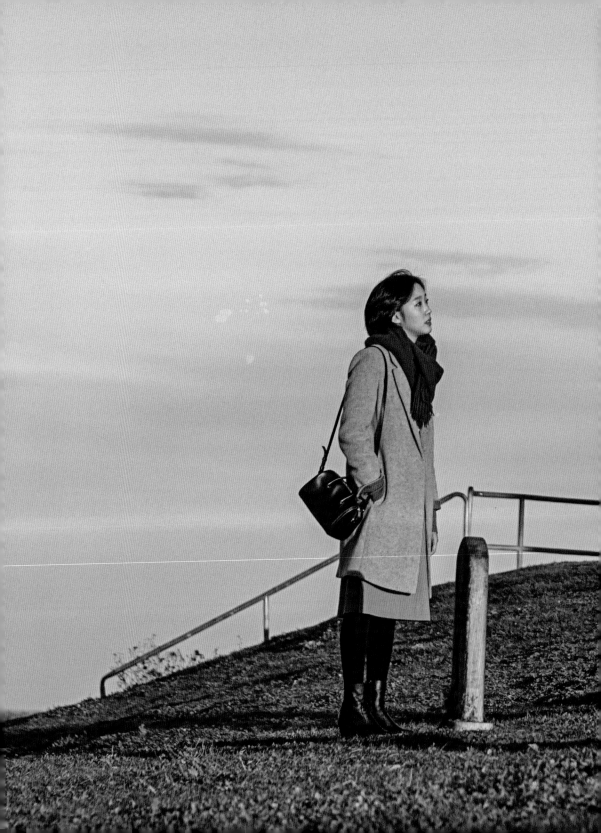

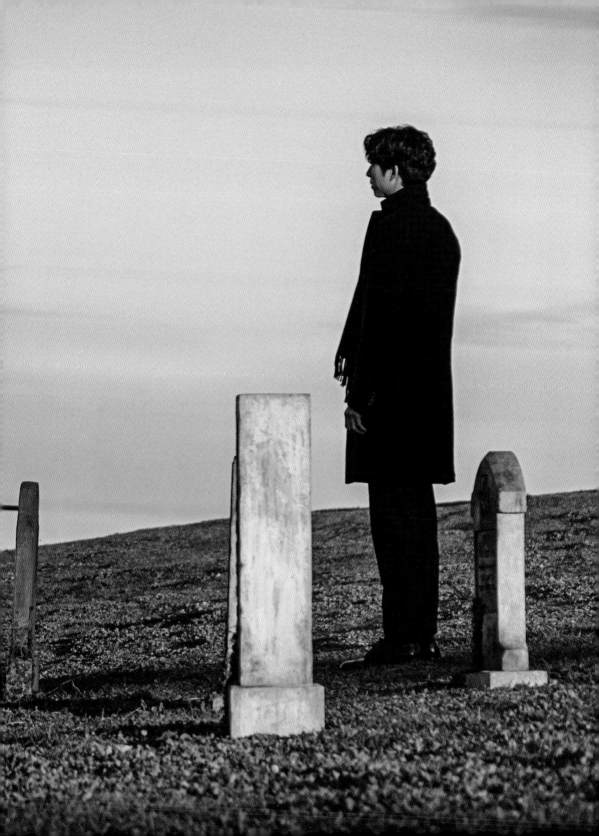

，正確答案就在於你的選擇。